說 설

文 문

篆 전

書 서

許慎 著　朴炳坤 篇

■ 허신 저 단옥재주 설문해자 완서
■ 214부수 분류 설문자전 역할 가능
■ 정통소전서체

☩ ㈜이화문화출판사

목 차

1. 설문전서의 개관(槪觀)

필자는 한학자(漢學者)도 아니며 또한 전문(專門) 서예인(書藝人)도 아니다.

40年 가까이 직장생활을 한 후, 사회에 나와서 할 수 있는 일을 찾아 보았으나, 적성에 맞는 것을 쉽게 찾지 못했다. 우연한 기회에 친구의 권유로 서예를 하게 되었으며, 이제 서예를 한 지 18~19년이 되었다.

서실(書室)에서는 여러 서체(書體), 즉 전서(篆書), 예서(隸書), 해서(楷書) 등을 배우는데 그 중에서도 전서, 소전(小篆)에 관심이 많아, 다른 서체보다 자주 쓰고 많이 쓴 것 같다. 이렇게 소전 관련 서책, 태산・낭야각석(泰山・琅琊刻石), 설문해자 부수법첩(說文解字部首法帖), 설문천자문, 기타 전서 관련 법첩 등을 쓰다보니 소전으로 되어 있는 설문해자(說文解字) 전체를 써보고자 하는 생각을 가지게 되었다.

한편 글을 쓰기 전에 예비 검토를 한 결과, 두세가지 문제가 있음을 발견했다.

설문해자는 후한(後漢)때 허신(許愼)이 저작한 최초의 한자자전(540部首 9353字, 본자는 소전으로 썼으며 설명문은 예서로 썼다고 함)인데 현재는 그 원본이 전(傳)하지 않는다. 지금 통용되고 있는 설문해자는 후학(後學)들이 여러 자료를 수집하여 재편저(再編著)한 것이다.

처음 문제는 여러 학자들이 재편저 하므로서 총 글자수에서 약간의 차이가 있으며, 이에 따라 수록하는 글자에서도 차이가 있다.

이의 해결 방법은 어느 한 학자의 편저작(編著作)을 선택하는 것 외에 다른 방법이 없으므로 비교적 사계(斯界)의 권위가 있다는 「설문해자 허신저 단옥재주(說文解字 許愼著 段玉哉註)」를 선택하여 쓰기로 했다.

둘째 문제는 글꼴인데, 뜻이 같아 동일한 글자인데 편저자 간의 글꼴이 다소 차이가 있다. 이 경우 저본(底本)에 따라 쓰면 될 것이 아닌가하고 생각할 수 있겠으나, 저본의 글꼴이 저본 한 곳에만 쓰여져 있다면 문제가 된다고 보았다. 해결방안으로는 여러 학자의 저서(著書)와 자전의 글꼴을 비교하여 특별한 사유가 없는 한 보다 많이 수록되어 쓰이고 있는 글꼴을 선택하는 방법으로 해결하였다.

세째는 부수 문제이다. 현행 한문은 214부수(明代부터 시행)이나, 설문해자는 540부수이다. 이로 인하여 현행 한자를 설문전서자(說文篆書字)를 찾을 수 없다. 이를 해결하기 위해서는 540부수 설문 전서자를 214부수로 분류한 자료가 있어야 하는데 그러한 자료는 없다. 설문전서자를 214부수로 분류한 자료는 없었으나 설문해서자(說文解書字)를 214부수로 분류한 자료(「허신 설문해자」금하연·오금채 엮음)가 있어서 이것을 필자가 다시 설문전서자(說文篆書字)로 바꾸었다(두 글체에 번호를 부여하여 맞추는 방법으로 바꿈). 이리하여 214부수 분류 설문해자(說文解字)를 마련하여 글을 썼다.

540부수 설문해서를 214부수 설문해서로 바꾸는 것을 컴퓨터 작업으로 하였다고 한다. 그 결과 부수 분류에 오류가 발생하였다. 필획(筆劃)이 비슷한 경우와 한 글자에 부수가 두세 개 있는 경우, 기계가 정확히 분별하지 못했다고 생각된다.

이 부분을 필자가 자전(字典)을 찾으면서 바로잡아 쓰기는 하였으나 세밀하지 못하여 일부 누락된 글자가 있었다. 글을 다 쓴 후에 발견이 되어 이 책(册) 중간에 그 내용을 기록해 두었다.

서실(書室)에서 배운대로 또 서예(書藝)에 관한 여러 서책(書册)을 보고 참고하며, 글을 쓰기는 하였으나, 글이 제대로 되었는지 부끄러울 따름이다. 서예를 가르쳐 주신 우남(友南) 선생님과 글을 쓰는데 도움을 주신 우남서실(友南書室) 회원 여러분들께 감사를 드린다.

<div align="right">

2024年 1月 日

筆 著

</div>

2. 설문전서(說文篆書) 본문

■ 본 자료 설문전서의 원본 규격은 한지(漢紙) 전지 반절(全紙 半切)에 48字가 들어가도록 하였다.

■ 설문해자 단옥재주(說文解字 段玉裁註)의 경우에 여러 출판사 발행본이 있다. 본 자료는 "상해고적인쇄창인쇄(上海古籍印刷廠印刷) 2003年 6月 第12次印刷本"을 저본(底本)으로 하였다.

■ 본문 상단의 숫자는 설문해자 단옥재주(540부수, 9426자)의 글자를 처음부터 일련번호를 부여한 숫자이다.

■ 본문 한자(漢字)의 뜻을 좁은 공간에 줄여 넣으면서 뜻을 정확히 표현하지 못한 부분이 있다. 양해 바란다.

一畫 一部

說文篆書

許愼 著

번호	한자	훈음
1	一	하나 일
2918	丂	숨내쉴 교
6	上	윗 상
9297	丁	넷째천간 정
9279	七	일곱 칠
2921	乚	숨시원히통할 하
2884	丌	책상 기
73	三	셋 삼
1388	丈	지팡이 장
9	下	아래 하
5443	丏	가릴 면
7340	不	아닐 불

번호	글자	뜻/음
9023	与	더불어 여
9340	丑	소 축
4996	丘	언덕 구
9296	丙	새째천간 병
4	丕	클 비
1397	世	인간 세
9028	且	또 차
1664	丞	정승 승
1372	丙	핥을 첨
210	ㅣ	통할 곤
1382	니	얽힐 구
2690	丰	풀어지럽게난모양 개
3713	丰	풀우거질 봉
1786	丮	잡을 극
211	中	가운데 중
2691	铬	나무가지 객
1655	芈	풀성할 착
3042	丶	점 주
5718	丸	둥글 환
3045	丹	붉을 단

一畫一部

一畫丿部

3719	8020	2915	3043
乘 드리울 수	乍 잠깐 사	乃 이에 내	主 주인 주

7724	1039	7973	
乖 手 古字(고자)	丞 모자랄 핍	厂 밝을 예	一畫 丿 部

	2929	7970	
一畫 乙 部	乎 어조사 호	乂 풀벨 예	

	9168	3260	7969
	自 언덕 퇴	久 오랠 구	丿 삐칠 별

8017	5015	3718	7972
乚 숨다 은	舁 돌아가다 은	乇 맡길 탁	乀 파임 불

9292	2215	3697	7975
乙 새 을	乖 어그러질 괴	之 갈 지	乁 흐를 · 이동 이

9277 五 다섯 오	1835 事 일 사	一畫 乛 部	9280 九 아홉 구
3050 丼 우물 정	二畫 二 部	8013 乛 갈고리 궐	7976 也 어조사 야
8600 亘 베풀 선			7339 乿 젖 유
9275 亞 버금 아	8597 二 둘 이	8014 乚 갈고리표지 궐	7337 乙 제비 을
8598 亟 빠를 극	2932 于 가다 우	9331 了 마칠 료	9293 乾 하늘 건
三畫	1197 亍 멈출촉	2392 予 줄 여	9294 亂 어지러울 란

人部

3198 亶 밑을 단	3185 京 서울 경	工部	
4732 人 사람 인	3190 畜 쓸 용	3196 㐭 곳간 름	6351 大 큰 대
4976 匕 변할 화	3188 䵻 익을 순	5210 亮 밝을 량	6338 亢 목 항
8019 匕 잃을 망	3183 䵼 성곽 곽	3176 亭 정자 정	6310 交 사귈 교
3126 厶 모일 집	3184 鞑 이지러질 결	3187 畗 드릴 향	6300 亦 또 역
678 介 낄 개	二畫	3177 亳 은서울 박	9426 亥 돼지 해

5456	5515	4735	4955
彡 털많을 진	令 하여금 령	仁 어질 인	仇 짝 구
4971	4840	4831	3130
屳 가벼울 헌	付 줄 부	仍 인할 잉	今 이제 금
4779	4738	从	4982
仜 비대할 홍	仕 벼슬할 사	从 쫓을 종	누 잇닿을 보
4784	4737	5713	4939
仡 날랠 흘	仞 길다 인	仄 기울 측	仆 넘어질 부
4889	4890	4865	7152
价 착할 개	仔 자세할 자	代 대신할 대	冫 얼음 빙
4747	4818	3141	4851
伋 사람이름 급	仢 외나무다리 작	全 온전할 전	什 열사람 십

13 說文篆書

7892 佞 재주 녕	4755 凇 두려울 종	4765 份 빛날 빈	4736 企 바랄 기
4951 但 다만 단	4999 似 무리 중	4845 仰 우러를 앙	4914 伎 재주 기
4885 伶 악공 령	4750 仲 버금 중	4754 伃 궁녀 여	4802 仿 비슷할 방
4789 伴 짝 반	4748 伉 짝 항	4850 伍 다섯사람 오	4949 伐 칠 벌
4749 伯 맏 백	3665 休 쉴 휴	4751 伊 저 이	4945 伏 엎드릴 복
4803 佛 부처 불	4920 佝 곱사등 구	4871 任 맡길 임	4958 仳 이별 비

4809 供 이바지할 공	4806 佗 다를 타	4916 佁 다다를 시	4792 伾 힘쎌 비
4942 侉 자랑할 과	4767 佖 가득찰 필	4919 伿 게으를 이	4868 佀 같을 사
4853 佸 이를 괄	4807 何 무엇 하	4926 佚 편할 일	4968 佋 소목 소
4910 侊 성찬 광	4913 佷 패려궂을 흔	4857 作 지을 작	4894 伸 펼 신
4739 佼 예뿔 교	4761 佳 아름다울 가	4895 佇 둔할 저	682 余 나 여
4777 佶 헌걸찰 길	7133 侃 강직할 간	4908 佃 농사지을 전	4813 位 자리 위

4915 侈 사치할 치	4830 依 기댈 의	4909 伵 작을 사	4776 侗 크다 통
4827 恜 두려워할 칙	4833 俋 이을 이	4883 使 부릴 사	3202 來 오다 래
4962 侂 부탁할 탁	4816 佺 고칠 전	4758 侚 빠를 순	4947 例 법식 례
4742 佩 노리개 폐	4911 佻 경박할 조	4835 侍 모실 시	3129 侖 둥글 륜
4854 佮 합칠 합	4906 俏 가릴 주	4844 侁 떼지어갈 신	4821 侔 같을 모
4762 侅 이상할 해	4832 伙 도울 차	4838 侒 편안할 안	4852 佰 백사람 백

4778 俁 큰모양 우	4892 俆 천천히 서	4932 侮 업신여길 모	4839 侐 고요할 혁
5190 兪 승낙 유	4879 俗 풍속 속	4828 俌 도울 보	4948 係 잡아맬 계
4977 㒵 정하지않을 의	1446 信 믿을 신	4734 保 보존할 보	4975 侊 허둥지둥 광
4891 俜 딸려보낼 잉	4969 㑴 임신 신	4950 俘 사로잡을 부	4741 俅 공순할 구
4795 侹 평평할 정	4927 俄 잠시 아	4841 俜 비틀거릴 빙	4846 侸 피곤할 두
9029 俎 도마 조	4944 俑 허수아비 용	4775 俟 기다릴 사	4788 俚 속될 리

4820 倫 인�륜 륜	4888 倌 수레부릴관리 관	4842 俠 낄 협	4848 侳 편안할 좌
4855 敊 작을 미	4959 俗 훼방할 구	4876 俒 완전할 혼	4744 俊 준걸 준
4898 倍 곱 배	4823 俱 모두 구	4935 俙 비슷할 희	4946 促 급할 촉
4923 俳 광대 배	4964 倦 게으를 권	4088 倝 해뜰때빛날 간	4860 侵 침범할 침
4825 併 나란히 병	4983 攲 기울 기	4785 倨 거만할 거	4870 便 편할·소식 편
4796 倗 도울 붕	4757 倓 편안할 담	4782 倞 굳셀 경	4872 俔 염탐할 현

4941	4903	4772	4880
肴 찌를 효	倀 길잃을 창	倭 일본 왜	俾 하여금 비

4862	4907	4829	5457
侯 절기 후	俴 얕을 천	倚 기댈 의	修 닦을 수

4960	4753	4933	4799
催 추할 휴	倩 예쁠 천	傷 가벼이여길 이	俶 착할 숙

4858	4834	4859	6046
假 거짓 가	倢 빠를 첩	借 빌릴 차	倏 빨리달릴 숙

4929	4961	3135	4790
卻 피곤할 갹	値 값 치	倉 곳집 창	俺 나 암

4781	4794	4922	4881
健 튼튼할 건	倬 클 탁	倡 가무 창	倪 어린아이 예

4745	傑 준걸 걸	4837	側 곁 측	4815	偓 악착 악	4884	俟 좌우로볼 계
4763	傀 클 괴	4810	待 기다릴 치	4938	偃 누울 언	4897	偄 여리다 난
4867	傍 곁 방	4849	偁 들어올릴 칭	4966	偶 짝 우	4878	価 항할 면
4826	傅 스승 부	4902	偏 치우칠 편	4764	偉 클 위	4893	偋 구석진곳 병
4930	傞 술취해춤출 사	4822	偕 함께 해	4768	俗 갖출 잔	4752	偰 맑을 설
4797	偏 성할 선	4746	俚 성씨 혼	4875	偆 두터울 춘	4793	偲 간절히권할 시

4887 傳 전할 전	4970 僊 신선 선	4952 傴 구부릴 구	4917 傃 거만할 소
4965 傮 마칠 조	4804 偰 작은소리 설	4864 僅 적을·겨우 근	4759 傛 불안할 용
4787 傪 아릿따울 참	4899 傿 에누리 언	4953 僂 굽을 루	4856 僄 약을 원
3128 僉 모두 첨	4783 傲 거만할 오	4954 僇 죽일 륙	4934 倏 투기할 질
4943 催 재촉할 최	4928 僥 기쁠 요	4812 備 갖출 비	3720 좇 꽃 화
4921 僄 가벼울 표	4800 傭 품삯 용	4940 傷 아플 상	4836 傾 기울 경

4780 僤 빠를 탄	683 � 남을 여	1660 僕 마부 복	4774 僑 높을 교
4773 債 무너질 퇴	4896 憐 마음약할 연	4972 僰 오랑캐이름 북	4931 僛 술취해춤출 기
4791 僩 굳셀 한	4973 僥 요행 요	4936 僨 엎어질 분	4805 僟 삼가할 기
4874 僖 기쁠 희	4918 僞 거짓 위	4869 像 모양 상	4733 僮 아이 동
4937 僵 넘어질 강	4963 僔 모일 준	4924 僐 모양낼 선	4766 僚 관리 료
4877 儉 검소할 검	4900 僭 참람할 참	4740 僎 갖출 선	4847 僂 피곤할 루

4873 優 넉넉할 우	4901 儗 의심할 의	4760 僷 예쁠 엽	4798 儆 경계할 경
4861 儥 팔고사다 육	4819 儕 무리 제	4866 儀 법도 의	4808 儋 멜 담
4770 儦 많은사람가다 표	4905 儔 짝 주	4843 儃 찬란할 단	4974 儓 사고팔 대
4811 儲 쌓을 저	4769 儠 풍신좋을 렵	4756 儇 영리할 현	4912 僻 피할 피
4089 戟 쓰다 간	4956 儡 꼭두각시 뢰	4814 儐 대접할 빈	4801 儗 비슷할 애
6257 儵 회색 숙	4863 償 갚을 상	4743 儒 선비 유	4882 億 억 억

1979 㐬 만억 조

5207 允 미쁠 윤

4786 儼 근엄할 엄

4925 儳 어지러울 참

5219 先 앞 선

5213 兂 비녀 잠

二畫 几部

4904 儚 어두울 훙

4326 兇 흉할 흉

5209 充 가득찰 충

5204 儿 어진사람 인

4817 儡 심복할 섭

4180 克 이길 극

5211 兄 맏 형

5205 兀 우뚝할 올

4771 儺 역귀쫓을 나

5997 免 면할 면

5217 兆 가릴 고

5205 兀 우뚝할 올

4886 儷 짝 려

5208 兊 기뻐할 태

6203 光 빛 광

2 元 으뜸 원

4824 儹 모을 찬

679	3142	5996	5206
㲋 이별 별	从 나란히들어갈 량	毳 빠를 부	兒 아이 아

2926			5214
兮 말멈출 혜	二畫 八部	二畫 入部	虎 날카로울 침

1682			5992
共 함께 공			兎 토끼 토

1675	671	3137	5218
兵 병사 병	八 여덟 팔	入 들 입	兜 투구 두

1678	680	4606	5220
具 갖출 구	公 공평 공	网 둘 량	兟 나아갈 신

2886	9278	4607	5212
典 법 전	六 여섯 육	兩 둘 량	兢 조심할 긍

4608	2448	冂部	676
艹 평평할 만	丹 살발라낼 과		豕 따를 수
4602	2380	3178	4270
冕 면류관 면	再 거듭 재	冂 멀 경	兼 겸할 겸
二畫 人部	4604	3138	2927
	冃 모자 모	内 안 내	夐 놀랄 순
	2528	4601	1661
	冑 맏아들 주	冃 쓰개 모	兼 천하게여길 반
4593	4603	5779	4995
冖 덮을 멱	冑 투구 주	冄 연약할 염	冀 바랄 기
4597	2379	1356	
冝 겹으로덮을 모	冓 목재어긋쌓을 구	冊 서책 책	二畫

7154 凍 얼음 동	7158 冬 겨울 동	5994 冤 억울할 원	3180 尤 가다 임
7157 凋 시들 조	7153 冰 얼음 빙	5551 冢 무덤 총	4599 靑 장막 강
7164 淸 서늘할 청	7161 冷 찰 랭	4595 冣 모을 취	4594 冠 갓 관
7167 凓 찰 률	7166 冹 바람찰 불	4596 訛 술잔놓을 타	3058 冪 잘못지은밥 적
7160 滄 찰 창	7159 冶 대장간 야	二畫 冫部	4114 冥 어두울 명
7162 涵 찰 함	7168 冽 물이차다 렬		4600 冡 덮을 몽

3701	1879	7165
出 날 출	几 새깃짧을 수	渾 바람찰 필
3026	8602	7156
㞞 가다 릉	凡 대강 범	澌 유빙 시

二畫 凵部

922	9026	7163
凵 입벌릴 감	尻 살 거	凜 찰 름
3023	1880	
凵 밥통 거	凥 새깃으로나를진	

二畫 刀部

2621	4325	9027	二畫 几部
刀 칼 도	凶 재앙 흉	処 곳 처	9024
2684	8622	9025	几 안석 궤
刃 칼날 인	凷 흙덩이 괴	凭 기댈 빙	

2674	5195	2638	672
剐 칼이빠질 점	劓 배요동칠 올	刌 잘게썰 촌	分 나눌 분
2631	2625	2687	2637
初 처음 초	刨 낫 구	刧 새길 갈	切 자를 절
2646	2629	2649	2685
判 판정 판	利 이익 리	列 벌릴 렬	刅 다칠 창
2642	2449	2671	2678
刻 새길 각	別 나눌 별	刓 깎을 완	刑 형벌 형
2648	2668	2667	2650
刳 쪼갤 고	剕 쪼갤 불	刖 팔자를 월	刊 깎을 간
2662	2652	3053	2640
刮 깎을 괄	刪 깎을 산	荆 형벌 형	刵 끊을 기

2627 혋 새김칼 기	2658 剈 뽑을 연	2683 刾 죽일 자	2682 券 책 권
2654 剝 껍질벗길 박	2655 剉 꺾일 좌	2673 制 만들 제	2664 刲 찌르다 규
2644 剖 나눌 부	2633 則 곧 즉	3054 刱 처음 창	7343 到 이를 도
2630 剡 깎을 염	2634 剛 굳셀 강	2679 剄 목벨 경	2622 剆 칼자루 부
2651 剟 찌를 철	2688 契 깎여떨어질 갈	3738 刺 어그러질 랄	2661 刷 딱을 쇄
2635 剬 단정하게할 단	2628 劂 새기는칼 굴	2624 削 깎을 삭	2679 刵 귀벨 이

說文篆書 30

2686 劔 칼 검	2657 劃 그을 획	2655 割 가를 할	2643 剖 버금 부
2660 劑 약 제	2641 劌 상처낼 귀	2656 㓥 쪼갤 리	2623 剭 칼날 악
2639 劈 끊을 설	9009 鏐 도끼 류	2669 刺 자를 칠	2647 劇 쪼갤 탁
2670 劖 뚫을 참	2653 劈 벼락 벽	2663 剽 겁박할 표	2626 劀 큰 낫 개
二畫 力部	2666 剿 절단할 초	2659 劀 굳은살 파낼 괄	2677 剜 코벨 의
	2636 劊 끊을 회	2680 劗 덜 준	2632 荊 앞(시간·장소) 전

8801 動 움직일 동	8806 劤 이길 극	8791 劭 힘쓸 소	8780 力 힘 력
1743 勒 굴레 륵	8790 勉 힘쓸 면	8783 助 도울 조	8811 加 더할 가
8787 務 힘쓸 무	8814 勃 활발할 발	8809 券 고달플 권	8782 功 공적 공
8792 勖 힘쓸 욱	8813 勇 날랠 용	8786 劼 삼가할 할	8803 劣 낮을 렬
8804 勞 수고로울 로	8795 勍 굳셀 경	8818 劾 심리할 핵	8820 劦 힘합할 협
8797 勝 이길 승	8785 勑 위로할 래	8796 勁 굳셀 경	8816 劫 위협 겁

說文篆書 32

二畫 勺部

| 8812 | 8815 | 8822 |
| 剶 군셀 오 | 勡 겁박할 표 | 勰 뜻맞을 협 |

| 8788 | 8794 | 8798 |
| 勥 핍박할 강 | 勪 군셀 궐 | 勶 떠나갈 철 |

| 5537 | 8810 | 8800 | 8781 |
| 勹 싸다 포 | 勤 근면할 근 | 勷 느슨할 양(상) | 勛 공훈 훈 |

| 9022 | 8799 | 8807 | 8802 |
| 勺 잔질할 작 | 勠 힘쓸 륙 | 勩 수고로울 예 | 勵 힘쓸 뢰 |

| 5543 | 8819 | 8805 | 8793 |
| 匀 모을 구 | 募 뽑을 모 | 勮 부지런할 거 | 勸 권할 권 |

| 5542 | 8804 | 8789 | 8784 |
| 匀 고를 균 | 勦 피곤할 초 | 勘 힘쓸 매 | 勠 도울 려 |

4979 化 화할 화	5549 餉 배부를 구	3145 匋 질그릇 도	5545 勹 덮을 문
4994 北 북녘 북	5550 匔 거듭 부	5547 匊 널리 주	5777 勿 없을 물
4985 匘 머릿골 뇌	5538 匑 곱사등이 국	5548 匌 답답할 합	8023 匃 구걸할 개
4981 匙 숟가락 시	二畫匕部	5539 匍 기어갈 포	5552 包 쌀 포
二畫匕部	4980 匕 숟가락 비	5540 匐 엎드릴 복	5546 匈 가슴 흉
		5554 匏 바가지 포	5541 匊 두손으로싸다 국

8037 鱱 상자 감	8041 興 농기구 익	8033 夾 옷상자 협	8031 匚 네모진그릇 방
二畫 匚部	8047 匯 물돌아나갈 회	8038 匪 아닐 비	8048 匶 널(관) 구
	8044 匱 함 궤	8039 匫 옛그릇 창	8035 匜 손대야 이
8024 匸 감출 혜	8049 匰 신주단지 단	8040 匨 삼태기 조	8034 匤 바를 광
8030 匹 짝 필	8036 匴 조리 산	8042 匫 옛그릇 홀	8032 匠 장인 장
8027 匧 키(곡식) 루	8045 匵 궤짝 독	8043 匬 16말 유	8046 匣 상자 갑

4987 卓 높을 탁	9349 午 정오 오	1387 十 열 십	8029 医 활집 예
8823 協 화합할 협	1396 卅 삼십 삽	1832 ナ 왼손 좌	8028 匽 숨길 언
3711 南 남녘 남	689 半 절반 반	7335 卂 빨리날 신	8025 區 지경 구
1395 乱 모을 집	607 卉 풀·초목 훼	1389 千 일천 천	8026 匿 숨을 닉
1391 斟 번성할 집	1833 卑 낮을 비	1393 劦 공적클 록	
6341 卒 빠를 훌	5124 卒 군사 졸	9062 升 오를 승	二畫 十部

說文篆書 36

5511 厄 술잔 치

5525 兕 갖출 찬

5528 叚 억제할 억

5722 危 위태할 위

5527 印 도장 인

5516 㔾 도울 필

二畫 卩部

5514 卩 부절 절

5526 𢎛 병부 주

4986 卬 바랄 앙

9344 卯 토끼 묘

1978 𠨹 점칠 소

1973 卦 점칠 괘

4158 卤 열매달릴 조

1976 每 뉘우칠 회

2916 鹵 놀란소리 잉

2917 鹵 숨도는모양 유

1392 博 넓을 박

二畫 卜部

1972 卜 점 복

1974 𠨮 점칠 계

1977 占 점칠 점

5705	砬 돌붕괴소리 랍	厂部		5517	豸 큰경사지 치	5532	卯 절제할 경
5697	底 숫돌 지	5691	厂 언덕 엄(한)	5523	卻 물리칠 각	8595	卵 알 란
5703	厝 아름다운돌 호	5520	厄 재앙 액	3056	卽 곧 즉	5519	卲 높을 소
5692	厓 언덕 애	5717	产 우러러볼 첨	5533	卿 벼슬 경	5522	卷 책 권
5710	厖 클 방	1793	厈 잡을 국	5521	劂 무릎 슬	5524	卸 짐부릴 사
5708	厗 돌틈으로보일 부	5711	屵 물언덕에나올 약	二畫		3037	卹 걱정할 휼

說文篆書 38

5714 辟 기울 벽	5702 厱 돌예리할 시	5693 屎 산꼭대기 수	5704 庠 돌이름 제
5694 巖 산마루가파른곳 의	5695 厰 험준할 음	5706 覒 돌땅 역	5712 庎 좁을 협
二畫 厶部	5696 屚 옆꽃수샘 구	7138 厵 근원 원	3193 厚 두터울 후
	5698 厲 갈다 려	5709 厝 돌 조	5707 崟 돌땅 금
5577 厶 사사로이 사	5716 厭 미워할 염	5699 厥 그 궐	7141 厎 물굽이호를 비
1806 厷 팔뚝 굉	5700 厱 벼랑동굴 감	5701 厤 책력 력	5715 厞 궁벽할 비

1818	1822	1804	3024
厨	貶	又	去
닦을 쇄	다스릴 복	또 우	갈 거

2401	1830	1807	9267
受	友	叉	厽
받을 수	벗 우	깍지낄 차	담쌓을 루

1825	1808	1819	2387
叔	叉	及	叀
아재비 숙	손톱 조	믿 급	오로지 전

9273	1823	1826	5579
叕	圣	叉	叡
철할 철	매끄러울 도	빠질 몰	서로권할 유

1827	3695	1679
取	叒	叛
거둘 취	동쪽신목 약	받들다 반

1829	2407	1821
叚	叜	反
빌릴 가	후빌 잔	돌이킬 반

二畫
又部

叛 배반 반 691

窦 어른 수 1810

屓 펼 신 1813

叡 취할 차 1816

叡 도랑 학 2408

叡 밝을 예 2411

叢 모일 총 1657

叡 함정 정 2410

叡 점칠 췌 1824

叡 이끌 리 1817

吅 부르짖을 규 886

史 역사 사 1834

司 맡을 사 5509

召 부를 소 804

合 늪 연 921

右 오른쪽 우 836

口 입 구 742

可 옳을 가 2922

古 옛 고 1385

邭 마을이름 구 3859

叴 창이름 구 866

句 갈구리 구 1378

三畫 口部

850 吃 말더듬을 흘	871 吒 꾸짖을 타	838 吉 길할 길	1805 右 오른쪽 우
832 启 열다 계	846 吐 토할 토	4598 同 한가지 동	1373 只 다만 지
740 吿 알릴 고	3127 合 합할 합	5 吏 관리 리	869 叱 꾸짖을 질
904 㖧 입막을 괄	4359 向 향할 향	798 名 이름 명	830 台 삼태성 태
801 君 임금 군	5507 后 왕비 후	875 吁 탄식할 우	2930 号 부르짖을 호
1375 㕭 말더듬을 눌	923 叫 부르짖을 훤	2935 吁 탄식할 우	895 各 따로 각

777 숨 머금을 함	880 咦 신음할 희	770 吮 기침할 연	858 呎 말많을 두
789 吸 숨들이쉴 흡	835 물 드릴 정	799 否 나오	4427 몸 음률려
755 呱 갓난아이울 고	791 吹 불 취	6305 吴 나라이름 오	894 吝 아낄 린
4957 咎 허물 구	5275 吹 불 취	892 吪 움직일 와	746 吻 입술 문
868 呶 지껄일 노	750 吞 삼킬 탄	813 听 웃을 은	7341 否 아닐 부
816 咄 꾸짖을 돌	906 吠 개짖을 폐	883 吟 읊을 음	896 否 아닐 부

760 咷 부르짖으며울 도	907 咆 짐승효효 포	814 呭 말많을 예	802 命 목숨 명
926 咢 놀랄 악	821 呷 마실 합	917 呦 사슴우는소리 유	779 味 맛 미
857 啻 말로꾸짖을 알	788 呼 숨내쉴 호	860 呰 흠결 자	3044 音 침뱉을 투
898 哀 슬퍼할 애	808 和 화합할 화	859 呧 꾸짖을 저	848 咈 어길 불
856 哇 어린이웃을 와	786 呬 쉴 희	765 咀 맛볼 저	882 呻 끙끙거릴 신
785 咦 웃는모양 이	901 咼 입삐뚤 와	839 周 두루 주	912 呃 새가울 액

888 咦 탄식할 단	758 咺 슬피울 훤	820 睧 귀속말 집	751 咽 목구멍 인
840 唐 나라이름 당	2925 哥 소리 가	754 哆 입벌릴 치	803 咨 물을 자
885 唴 말난잡할 방	2924 哿 가할 가	1348 品 물건 품	818 哉 어조사 재
817 唉 대답할 애	862 唊 말많을 겹	834 咸 모두 함	913 咮 부리 주
897 唁 위문할 언	853 哽 목메일 경	763 咳 방긋웃을 해	5178 咫 8치 지
3770 員 인원 원	929 哭 곡할 곡	5508 呴 성낸소리 후	809 咥 웃는모양 희

806 唯 오직 유	805 問 물을 문	910 哮 짐승소리 효	841 鳥 누구 주
1036 喦 약할 자	824 嗙 껄껄웃을 봉	812 唏 슬퍼할 희	874 唇 놀랄 진
902 啾 고요할 적	3199 몹 더러울 비	759 咣 울음그치지않을 강	800 哲 밝을 철
879 唸 신음할 전	1377 商 상나라 상	796 唫 말더듬을 금	891 哨 파수볼 초
855 啁 소리뒤섞일 조	810 啞 벙어리 아	852 啖 먹을 담	778 哺 씹어먹을 포
807 唱 노래부를 창	9350 䛕 만날 오	774 啗 먹일 담	845 哯 갑자기토할 현

說文篆書 46

753 喗 큰입 운	837 畬 뿐 시	890 喝 꾸짖을 갈	766 啜 먹을 철
5719 鵥 새먹고토한 위	911 喔 새가울 악	909 喈 새소리 개	873 啐 놀랄 채
792 喟 한숨쉴 위	761 喑 벙어리 음	6307 喬 높을 교	784 唾 침뱉을 타
828 喅 떠들 욱	1349 㗊 말많을 녑	927 單 홑 단	915 啄 쪼을 탁
928 喌 닭부르는소리 죽	5617 㗊 바위 암	930 喪 상복 상	793 啍 입기운 톤
1359 品 여러입 즙	919 喁 물고기숨쉴 우	1417 喅 쾌할 억	916 唬 포효할 호

| 899 | 嚌 울 제 | 3200 | 嗇 아낄 색 | 2937 | 喜 기뻐할 희 | 787 | 喘 숨찰 천 |

| 825 | 嗔 성낼 진 | 1350 | 喿 새떼들 조 | 764 | 嗛 머금을 함 | 756 | 啾 새가울 추 |

| 2450 | 㪍 찢을 패 | 844 | 嗢 목막힐 올 | 851 | 嗜 즐길 기 | 1374 | 馨 소리 형 |

| 900 | 㱤 구역질 학 | 831 | 嗂 기꺼워할 요 | 776 | 嚩 씹는모양 박 | 757 | 喤 울음소리 황 |

| 863 | 嗑 말많을 합 | 752 | 嗌 목멜 애 | 864 | 嗙 꾸짖는소리 방 | 748 | 喉 목구멍 후 |

| 908 | 嘷 부르짖을 호 | 884 | 嗞 탄식할 자 | 1357 | 嗣 이을 사 | 745 | 喙 새부리 훼 |

822 嘒 매미소리 혜	877 嘖 말다툼할 책	2907 嘗 일찍 상	2944 嘉 아름다울 가
827 嘑 꾸짖을 호	889 嘆 탄식할 탄	771 嘩 울 률	887 嘅 탄식할 개
775 嘰 조금먹다 기	833 嘵 음식먹는소리 탐	878 嗸 시끄러울 오	1362 嘂 부르짖을 교
842 嘾 탐할 담	826 嘌 빠를 표	905 嗾 부추길 주	854 嘐 닭운소리 교
867 嘮 수다스러울 로	1386 嘏 클 하	4148 嵾 두터운입술 차	815 嗥 부르짖을 규
870 噴 꾸짖을 분	790 噓 탄식할 허	861 嘘 말많을 차	907 嗼 고요할 막

781 囆 꽉차게먹을 촬

743 嗷 고함칠 교

893 嚍 깨물 잠

829 嘯 휘파람불 소

749 哙 목구멍 쾌

797 噤 입다물 금

769 噍 씹을 초

823 嘫 대답할 연

847 噦 딸꾹질 얼

1364 器 그릇 기

9289 嘼 가축 축

872 矞 위태할 율

865 嘩 열나떠들 화

924 嫛 다스릴 녕

783 嘽 헐떡일 탄

843 噎 음식목메일 일

782 噫 한숨쉴 희

918 噢 여럿웃는모양 우

876 嘵 두려워할 효

819 噂 이야기할 준

762 嶷 아이총명할 억

744 啁 새부리 주

811 噱 입벌릴 각

767 喋 우물우물씹을 집

3744 口 에울 위	1362 囂 외칠 환	747 嚨 목구멍 롱	768 嚌 음식맛볼 제
761 図 사사로가질 닙	1361 嚚 시끄러울 효	2939 囍 클 비	849 嘪 한숨쉴 우
9270 四 넉 사	3741 囊 주머니 낭	741 嚳 극에달할 곡	1360 嚚 어리석을 은
3764 囚 죄인 수	881 嚴 신음할 암	914 嚶 새우는소리 앵	795 噴 천한말 질
3760 囙 인할 인	三畫 口部	925 嚴 엄할 엄	794 嚏 재채기 체
3750 回 돌·회전 회		772 嚵 맛볼 참	780 嚛 매울 혹

3766 圍 에울 위	3759 圃 채소밭 포	3755 困 곳집 균	4134 冏 창밝을 경
3749 圓 둥글 원	4153 圅 넣을 함	3762 囹 감옥 령	3767 困 괴로울 곤
3758 園 동산 원	3768 圂 가축우리 흔	3757 囿 동산 유	3769 圂 매개물 와
3746 團 모일 단	3753 國 나라 국	3747 圓 둥글 선	3748 圓 돌릴 운
3751 圖 그림 도	3756 圈 짐승우리 권	6383 囟 정수리 신	6265 囱 창문 창
3752 圍 돌아다닐 역	6332 圉 마부 어	3763 圄 가둘 어	3765 固 굳을 고

三畫 土部

8627 垼 굴뚝 역	3698 垚 초목무성할 황	8732 圭 홀 규	3745 圏 두를 환
8651 坐 앉을 좌	8668 坎 구덩이 감	8694 圮 무너질 비	
8652 坻 모래섬 지	8612 均 평평할 균	8630 圪 울타리높을 을	
8703 坷 험할 가	8716 坏 날기와 배	8730 圯 흙다리 이	8603 土 흙 토
8605 坤 땅 곤	8709 坋 티끌 분	8650 在 있을 재	5003 壬 잘할 정
8619 坴 흙덩이 륙	8655 垐 섬돌 비	8604 地 땅 지	8678 圣 힘써밭갈 골

8733 垚 흙높을 요	8611 坪 사방6척 평	8718 坦 지렁이똥 제	8609 坶 기를 목
8629 垣 낮은담 원	8679 垍 굳은흙 계	8640 坫 실내토대 점	8626 坺 밭갈 발
8689 垠 언덕 은	8672 垎 굳은땅 각	8670 坻 모래톱 지	8676 坿 흰차돌 부
8695 堙 막을 인	8714 垢 때 구	8705 坼 쌀틀 탁	8648 坌 제거할 분
8673 坴 흙으로길높일 자	8693 塊 무너질 궤	8654 坦 평평할 탄	8731 垂 드리울 수
8727 垗 묏자리 조	9269 垒 흙담 루	8610 坡 비탈 파	8706 坱 티끌 앙

說文篆書 54

8628 基 터 기	8682 堘 땅이름 침	8635 埒 낮은담 렬	8717 垤 언덕 질
8638 堂 집 당	8642 垷 칠할 현	218 先 버섯 륙	8691 埼 땅많을 치
8685 培 복돋울 배	8719 埍 감옥 현	8665 城 성곽 성	8639 垜 대문옆방 타
8722 堋 하관할 붕	1852 堅 굳셀 견	8711 埃 티끌 애	8606 垓 땅끝 해
4147 狴 클 괴	8637 堀 토굴 굴	8661 垸 도색하다 환	8662 型 본보기 형
8710 埻 티끌 비	8735 堇 찰흙 근	8713 垽 찌기 은	8697 埂 구덩이 경

8729 場 마당 장	8631 堵 담장 도	8686 埩 땅이를굴 쟁	8675 埤 더할 비
8656 堤 제방 제	8623 塭 흙덩이 벽	8663 埻 과녁 준	8649 埽 쓸 소
8624 塚 심을 종	6334 報 갚을 보	6331 執 잡을 집	8680 埱 비로소 숙
8688 測 막힐 측	8634 堨 방죽 알	8683 堅 흙쌓을 축	8618 埴 점토 식
8620 韗 흙 환	8734 堯 요임금 요	8681 埵 단단한흙 타	8645 堊 백토 악
8614 塙 단단한땅 각	8608 塥 땅이름 우	8636 堪 땅돌출 감	1787 埶 심을 예

5987 塵 티끌 진	8724 墓 무덤 묘	8664 塒 닭홰 시	8699 塏 높은땅 개
8696 塹 구덩이 참	8712 墼 티끌 예	8723 塋 무덤 영	8641 壠 진흙바를 롱
8704 墟 틈 하	8666 墉 보루 용	8653 塡 메울 전	7091 壠 진흙바를 롱
8633 燎 에워싼담 료	8687 墇 막을 장	8643 墐 파묻을 근	8677 塞 요새 색
8660 墨 먹 묵	8669 墊 물에빠질 점	8708 塿 작은언덕 루	8617 墥 붉은진흙 성
8621 墣 흙덩이 박	8646 堰 계단위공지 지	8707 座 티끌 마	8625 塍 밭두둑 승

8698 壙 들판 광	8684 墿 흙성채 도	8615 墩 울퉁불퉁땅 요	8725 墳 무덤 분
8692 壘 작은성 루	8659 壐 옥새 새	8728 壇 단 단	8690 墠 고른땅 선
8702 壞 무너질 괴	8703 壓 누를 압	8632 壁 바람벽 벽	8715 塣 흙먼지에
8616 壚 황흑색흙 로	8671 壉 저습지 집	8607 壞 물가 오	209 壿 기쁠 준
8726 壟 밭두둑 롱	8720 嶬 죄수탈출 할	8667 堞 성벽 첩	8674 增 더할 증
8613 壤 흙 양	8657 壦 질나팔 훈	8644 坭 흙바를 기	8647 墼 굽지않은벽돌 격

			三畫 士部
3256 夆 만날 봉		壻 사위 서 207	
3255 夆 진터 해	三畫 夂部	壼 답답할 운 6326	士 선비 사 206
三畫 夊部	夂 뒤쳐올 치 3254	壹 하나 일 6327	壬 클 임 9314
	夅 큰걸음 과 3259	壺 투호 호 6325	壯 장년 장 208
夊 천천히걸을 쇠 3217	夃 이익많이얻을 고 3258	壼 궁중길 곤 3754	壴 악기진열 주 2940
夋 천천히걷는모양 준 3218	夆 내릴 강 3257	壽 목숨 수 5143	

4146 夥 많다 과	4142 外 바깥 외	6339 㲋 꼿꼿한모양 항	3220 夌 넘을 릉
342 夢 풀싹 몽	4139 夗 누운모양 원	3230 夒 긴팔원숭이 노	3226 癹 두개골 맘
4138 夢 꿈 몽	4145 多 많을 다	3231 夔 짐승이름 기	3219 复 옛길가다 복
4140 夤 공경할 인	4143 夙 일찍 숙	三畫 夕部	3229 㚘 새발오무릴 종
三畫 大部	4137 夜 밤 야		3224 㚛 가다 복
	4141 姓 밤하늘개일 청	4136 夕 저녁 석	3227 夏 여름 하

2923	6294	6340	6282
奇 기이할 기	夻 클 개	夲 나아갈 토	大 큰 대
6329	6297	7606	6302
卒 놀랄 녑	奄 클 순	失 잃을 실	夨 머리기울 측
6361	6292	3181	6359
夶 짝 반	夽 높을 운	央 가운데 앙	夫 지아비 부
1663	6301	6346	6306
奉 받들 봉	夾 남의물건가질 섬	夰 방자할 고	夭 일찍죽을 요
6296	6284	6286	3
夼 클 불	夾 끼일 협	夸 허풍칠 과	天 하늘 천
6285	6354	6299	1814
奄 덮을 엄	臬 광택 고	夷 평평할 이	夬 결단할 쾌

6348	8055	6344	6288
臬 거만할 오	畚 삼태기 분	奏 아뢸 주	夶 클 와
2890	6353	6352	6293
奠 제사지낼 전	奘 클 장	奕 클 혁	奓 클 저
4362	6355	6287	6291
奧 깊숙할 오	奚 어찌 해	奯 사치할 환	奅 돌팔매 포
6290	6304	1665	6298
奊 클 질	契 머리삐뚤어질 렬	奐 빛날 환	契 계약 계
2208	2207	6295	6283
奪 빼앗을 탈	奮 새날개떨친 순	夻 성나지르는소리 화	奎 문장 규
2130	6336	6303	6309
奭 클 석	奢 사치할 사	臭 머리기울 결	奔 달아날 분

7866 如 같을 여	7797 姁 수절할 구	6337 嬗 너그러울 차	6311 奪 삐뚤 위
7779 姎 궁중여관 익	7795 改 여자이름 기		4308 奮 떨칠 분
7741 妁 중매장이 작	7762 妠 말다툼할 난	三畫 女部	6357 奰 큰모양 언
7739 妊 아름다울 타	7899 妄 문란할 망	7726 女 계집 여	6289 羲 흰할 활
7806 好 좋을 호	5721 妋 계집영오할 번	7778 奴 종 노	6358 奰 장대할 비
7917 姎 눈짓할 열	7748 妃 왕비 비	7955 奸 범할 간	1681 變 묶을 련

7775 娩 예쁜계집 발	7964 妥 편안할 타	7734 妘 성씨 운	7835 妗 외숙모 금
7943 姍 비방할 산	7888 妎 시기할 해	7750 妊 애밸 임	7875 妓 기생 기
7727 姓 성씨 성	7737 妞 좋을 호	7881 妝 화장할 장	7898 妨 해로울 방
7799 始 처음 시	7761 姑 시어머니 고	7838 姘 계집얌전할 정	7763 妣 죽은어미 비
7786 妸 아름다울 아	7765 妹 누이 매	7809 姝 예쁠 주	7867 旻 편안할 안
7771 娿 여자선생 아	7956 姅 여자월경 반	7877 妧 아름다울 찬	7823 姌 가냘플 염

7829 娧 얌전히걸을 궤	7839 妏 예쁠 핍	7796 � 좋은모양 주	7924 姎 부녀자칭 앙
7730 姞 성씨 길	7901 㜮 탐할 호	7746 妻 아내 처	7819 娿 순할 원
7821 敠 목곧을 동	7759 姁 어여쁠 후	7833 姀 가냘플 첨	7921 娍 가벼울 월
7735 姺 건듯건듯걸을 선	7963 姦 간사할 간	1654 妾 본처외여자 첩	7830 委 맡길 위
7873 姰 꼭맞출 균	7728 姜 성씨 강	7904 妯 동서(호칭) 축	7764 姊 맏누이 자
7794 姶 아름다울 압	7810 姣 아름다울 교	7889 妒 시샘 투	7760 姐 손위누이 저

7842 婟 교활할 활	7896 姿 맵시 자	7782 娀 나라이름 융	7914 妍 예쁠 연
7729 姬 아씨 희	7774 姼 예쁠 제	7792 � 여자이름 의	7832 婐 약할 와
7818 孄 순할 란	7805 姝 아름다울 주	7770 姨 이모 이	7915 娃 눈예쁠 와
7772 姆 여선생 모	7769 姪 조카 질	7798 姢 여자이름 이	7732 姚 예쁠 요
7853 娓 예쁠 미	7903 燦 헤아릴 타	7745 姻 혼인할 인	7762 威 두려워할 위
7932 姞 미련할 부	7954 姘 제거할 평	7874 婓 하찮은계집 자	7872 婤 짝 유

說文篆書 66

7936 婪 탐할 람	7939 娎 기쁠 혈	7850 娛 즐거워할 오	7879 娉 예쁠 빙
7880 娽 따를 록	7940 娹 젊은기운 협	7957 姃 여자음병 정	7871 娑 춤출 사
7938 婁 공허할 루	7816 婭 날씬할 형	7766 娣 손아래누이 제	7902 娋 잠식할 소
5995 娩 새끼토끼 부	7849 娰 아름다울 간	7923 娾 편안할 좌	7751 娠 임신할 신
7747 婦 부녀 부	7895 姻 그리워할 호	7862 妹 삼가할 착	7783 娥 예쁠 아
7777 婢 계집종 비	7738 媒 추할 기	7812 娩 기뻐할 태	7851 娭 희롱할 희

7927	嫀 절개있을 현	7793	婤 여자이름 주	7820	婉 순할 완	7946	棐 오락가락할 비
7744	婚 혼인할 혼	7788	婕 궁녀 첩	7815	婠 예쁠 완	7959	婎 굶주린소리 추
7926	婎 방자할 휴	7911	嫇 빠르고용감할 찰	7891	媄 아양부릴 요	7913	嫛 머뭇거릴 아
7960	嬲 번뇌할 뇌	7743	娶 장가들 취	7953	婬 음탕할 음	7950	媕 모함할 엄
7949	嫟 어릴 눈	7866	婚 엎드릴 탑	7958	婥 예쁠 작	7755	婗 갓난아이 예
7852	媅 즐거울 담	7908	婞 강직할 행	7837	婧 날씬미 청	7831	婐 날씬할 와

7848 嬰 기쁠 이	7857 嬮 머뭇거릴 엄	7930 㜗 두서없는말 삽	7740 媒 중매 매
7780 嬗 별이름 전	7781 娲 사람이름 왜	7883 媟 버릇없이굴 설	7890 媢 시샘할 모
7834 婊 기뻐웃을 첨	7878 媛 재원 원	7906 婧 감할 성	7813 媌 예쁠 묘
7845 媞 편안할 제	7767 媢 손아래누이 위	7768 嫂 형수 수	7846 嫵 별이름 무
7944 敊 추한여노인 추	7925 媁 기쁨없을 위	7858 㜊 살필 염	7802 媄 고울 미
7928 媥 가벼울 편	7900 㜄 즐거울 유	7907 婼 거스를 착	7800 媚 좋아할 미

7757 嫗 할머니 구	7856 娩 편안할 원	7749 媲 짝 비	7742 嫁 시집갈 가
7844 㛛 가는허리 규	7919 娭 기뻐지않을 이	7916 嬹 몸짓미울 섬	7961 媿 부끄러울 괴
7894 嫪 사모할 로	7752 嫠 과부 추	7893 嫈 예쁠 앵	7773 媾 결혼인할 구
7929 嫚 업신여길 만	7803 嬌 아첨할 축	7758 媼 할미 온	7824 嬲 호리호리할 뇨
7945 蔓 몹시추녀 모	7905 嫌 의심할 혐	7827 嫋 놀 요	7826 媚 수집은자태 명
7840 嫙 예쁠 선	7776 娭 시샘하는계집 혜	7784 嫄 후직모이름 원	7870 嫛 나부끼다 반

7909 鼈 노하게할 별	7733 嬀 성씨 규	7865 墊 도달 지	7912 嬐 뽀로통할 암
7910 嬗 조롱할 선	7934 嬋 탐욕 담	7935 嬠 탐할 참	7822 嫣 예쁠 현
7787 嫂 누이 수	7791 嫽 희롱할 료	7861 嫧 가지런할 책	7754 嫛 갓난아이 예
7736 嬿 여자자태 연	7801 嫵 아릿다울 무	7897 嫭 교만할 처	7952 嫯 업신여길 오
7941 嬈 아름다울 요	7920 嬲 성낼 묵	7922 嫖 날랠 표	7854 嫡 정실아내 적
7804 嬌 고울 타	7753 嫷 번식할 반	7869 婞 맡길 고	7859 嫥 오로지 전

7843 耀 좋을 조	7864 嬪 시집갈 빈	7886 嬖 사랑할 폐	7847 嫻 아담할 한
7884 嬻 더럽힐 독	7789 嬩 여자이름 여	7828 嬛 산뜻할 현	7814 嫿 안존할 획
7811 嬽 얌전할 연	7808 壓 미녀 염	7948 嬒 여자얼굴검을 현	7887 嫛 어려울 계
7937 嬾 게으를 란	7876 嬰 갓난아이 영	7942 嫛 미워할 훼	7868 嬗 물려줄 선
7785 嬿 아름다울 연	7931 嬬 아내 유	7933 嬟 미련할 대	7863 嬐 빠를 섬
7807 嫺 기쁠 흥	7841 齋 재주 제	7951 嬚 탐할 람	7731 嬴 남을 영

9329 孝 본받을 교	9337 厽 역출산 돌	7817 孉 희고환할 찬	7836 孈 재능있을 교
1783 孚 믿음성 부	9332 孑 오른팔없을 혈	7855 孎 계집삼가할 촉	7790 霝 신령 령
1911 孜 부지런할 자	7338 孔 구멍 공	三畫 子部	7825 孅 가늘 섬
3708 孛 혜성(별) 패	9317 孕 아이밸 잉		7947 孃 여아이호칭 양
5145 孝 효도 효	9319 字 글자 자	9316 子 아들 자	7918 孈 어리석을 휴
9323 季 계절 계	9328 存 있을 존	9333 孒 왼팔없을 궐	7882 孌 사모할 련

73 說文篆書

4417 尣 간악할 궤	5958 纎 짐승이름 교	9335 屪 좁을 잔	9327 孤 고아 고
4388 尤 한가할 용	9325 孼 서자 얼	9320 毂 기를 누	9324 孟 우두머리 맹
9271 宁 쌓을 저	9321 攣 쌍둥이 련	9336 孨 성한모양 의	9334 孨 삼가할 연
8578 它 다를 타	三畫 宀部	1971 斅 학문 학	9318 㝃 해산할 면
4412 宎 가난할 구		9326 孴 번식할 자	8118 孫 손자 손
4356 宅 집 택	4354 宀 집 면	9322 孺 친할 유	1788 孰 누구 숙

說文篆書 74

4408 客 나그네 객	7374 定 정할 정	4383 完 완전할 완	4394 守 지킬 수
4358 宣 베풀 선	4422 宗 마루 종	9170 官 벼슬 관	4376 安 편안할 안
4357 室 집 실	4424 宙 집 주	4377 宓 편안할 밀	4364 宇 집 우
4361 宦 모퉁이 요	4423 宔 신주 주	4436 突 깊을 심	4367 宏 클 굉
4396 宥 너그러울 유	4419 宕 방종할 탕	4407 宛 완연할 완	4402 宁 부합하다 면
4360 宧 기를 이	4368 宖 집울릴 횡	4397 宜 마땅할 의	4420 宋 나라이름 송

1941	寇 도적 구	686	宋 살필 심	4425	宮 대궐 궁	4380	宋 고요할 적
4409	寄 기댈 기	4379	宴 잔치 연	4371	㝠 집텅빌 랑	4386	宗 감출 포
5608	密 치밀할 밀	4404	寤 잠깰 오	4430	窈 굴 명	4392	宦 환관 환
4400	宿 잠잘 숙	4387	容 얼굴 용	4372	宬 서고 성	2898	寏 틈 하
9343	寅 범 인	4393	宰 재상 재	4399	宵 밤(어두울) 소	4355	家 집 가
4405	疌 빠를 첩	4414	害 해칠 해	4363	宸 대궐 신	4391	㝧 떼지어살 군

4385 実 열매 실	4415 索 찾을 삭	4375 寔 이것 식	窒 텅빌 경 4444
4483 寤 잠깰 오	6759 寖 점점 침	4378 寍 고요할 예	宓 편안할 녕 4373
4421 寴 집무너질 점	4370 康 텅빌 강	4410 寓 부탁할 우	㝐 지명이름 류 4452
4381 察 살필 찰	4406 寡 홀어미 과	4401 寢 잠잘 침	寐 잠잘 매 4482
4489 寤 잠깰 홀	4411 寠 가난할 구	4413 寒 추울 한	病 놀랄 병 4487
4403 寬 너그러울 관	2920 寧 편안할 영	4366 寏 둘러싼담 환	富 부자 부 4384

| 寫 베낄 사 | 寫 보이지않을 면 | 豐 큰집 풍 | 寸 마디 촌 |
| 4398 | 4389 | 4365 | 1882 |

| 寫 집모양 위 | 寵 은혜 총 | 寱 깊이잠들 계 | 寺 절 사 |
| 4369 | 4395 | 4486 | 1883 |

| 寂 변방 최 | 窺 친할 친 | 寱 악몽꿀 미 | 寽 취할 률 |
| 4418 | 4382 | 4485 | 2405 |

| 覆 움집 복 | 寶 보배 보 | 寱 잠잘 침 | 封 봉할 봉 |
| 4432 | 4390 | 4481 | 8658 |

| 寱 잠꼬대 예 | 寱 꿈 몽 | | 專 펼 부 |
| 4488 | 4480 | | 1887 |

| 窮 궁할 국 | 寱 거짓잠잘 여 | 三畫 寸部 | 尉 벼슬이름 위 |
| 4416 | 4484 | | 6164 |

1042	670	1888	1884
鍌 희소할 선	少 적을 절	導 이끌 도	將 장수 장

三畫 尢部

673	5512	1886
尒 너 이	塼 귀달린작은잔 선	專 오로지 전

4336	1885
尗 콩 숙	尋 찾을 심

三畫 小部

6313	675	9424
尢 절름발이 왕	尙 숭상 상	尊 높을 존

9295	5216	668	2941
尤 더욱 우	尭 고깔 변	小 작을 소	尌 세울 수

6320	6114	669	1658
尦 다리꼬일 료	尞 천제지낼 료	少 젊을 소	對 마주볼 대

三畫 尸部

5164 尼 여승 니		3186 就 이룰 취	6323 尫 몸굽을 우
5167 㞐 달릴 적		6318 㟳 비틀걸음 감	6319 尬 절름발이 개
920 局 부서 국	5154 尸 주검 시	6314 㞎 무릎병 골	6002 尨 삽살개 방
5182 尿 오줌 뇨	1815 尹 성씨 윤	6321 㞒 부축할 제	6316 尪 절름발이 좌
5179 尾 꼬리 미	5177 尺 자 척	6324 㞗 무릎속병 라	6315 㞕 다리절 파
5156 居 살 거	5161 尻 엉덩이뼈 고	6322 㞚 이끌려가다 휴	6317 㞁 비틀걸음 요

5172	5186	5171	5160
屠 죽일 도	屧 신발 서	屍 주검 시	屆 다다를 계
5173	5159	5174	5181
屧 나막신 섭	展 펼칠 전	屋 집 옥	屈 굽을 굴
5165	5168	5157	5162
屆 적다 삽	屒 엎드린모양 진	眉 코골 해	屍 넓적다리 둔
5183	7200	屐 나막신 극	5166
履 가죽신 리	屝 비셀 루	5188	屋 마주이을 집
5155	5175	4998	5163
屟 기다릴 전	屛 병풍 병	屺 산이름 니	眉 볼기 기
5176	5170	5169	5158
層 층계 층	屝 짚신 비	屖 굳을 서	屑 달갑게여길 설

5634 屾 나란한두산 신	山部	213 屮 싹날 철	5184 屦 짚신 구
5604 岑 산봉우리 잠	5582 山 뫼 산	214 屯 모일 둔	5187 屫 미투리 갹
5632 屵 산모퉁이 절	5591 屼 산이름 궤	1370 屰 거스를 역	5180 屬 무리 속
5603 岡 산등성이 강	5636 屵 언덕높을 알	217 芬 풀향기 분	5185 屦 신바닥 력
5584 岱 태산 대	3139 屳 도울 음	6343 靴 미쁠 윤	三畫 少部
5628 岪 산첩첩할 불	5599 屺 민둥산 기	三畫	

5629	嵍 산이름 무	5638	崖 낭떠러지 애	5623	峨 산높을 아	5609	岫 산굴 수
5590	崏 산이름 민	5605	崟 뫼높고험할 음	5626	嶝 산끊어진곳 형	5637	岸 물가둔덕 안
5597	嶹 산이름 양	5631	嵏 산높을 장	5596	崞 고을이름 곽	5602	岨 흙돌산 저
5588	嵎 산굽이 우	5624	崝 가파를 쟁	5613	崛 우뚝솟을 굴	5598	岵 초목많은산 호
5594	嵕 산이름 종	5606	峷 산험할 줄	5627	嶼 산무너질 붕	5620	告 산모양 고
5635	嵞 나라이름 도	5633	崔 성씨 최	5614	嵩 산높고클 숭	5586	猹 산이름 노

5589 嶷 높고험할 억	5611 隓 협곡산 타	5585 島 섬 도	5640 屝 산무너질 비
5625 嶸 높고험할 영	5587 嶧 산이름 역	5601 嶅 잔돌산 오	5580 嵬 높은큰모양 외
5615 巀 높고위태려	5619 崒 산험할 죄	5618 嶁 산험할 루	5610 陵 산높을 준
5592 巀 산높을 절	5621 隓 산이긴모양 타	5641 崩 산붕괴소리 배	5622 嵯 우뚝솟을 차
2172 舊 소쩍새 휴	5600 嶨 돌산 학	5630 嶢 산높은모양 요	5639 崔 높을 퇴
5593 嶭 가파를 알	5583 嶽 큰산 악	5612 棧 우뚝할 잔	5595 嶧 산이름 화

巍 산높을 외	5581	巛 재앙재	7132	巡 순찰할 순	1048	工部	
巒 작은산 만	5607	川 내 천	7125	𤽆 물흐를 일	7129	工 장인 공	2893
巖 바위 암	5616	巤 물흐르는모양 렬	7130	〈 봇도랑 견	7122	巨 클 거	2896
三畫 巛部		州 고을 주	7134	巢 새집 소	3730	巧 공교할 교	2895
巛 큰도랑 괴	7123	巟 물넓을 황	7127	巤 말갈기 렵	6384	左 왼쪽 좌	2891
		巠 물줄기 경	7126	三畫		巩 안을 공	1790

3710 帇 그칠 제(자)	9302 � 다리뻗고앉을 이	9347 巳 뱀 사	2899 巫 여자무당 무
1838 聿 손빠를 녑	三畫 巾部	9303 巴 곡조 파	2892 差 차이 차
4675 帗 헝겊조각 비		9348 㠯 써·하여금 이	2897 㠯 펼칠 전
3179 市 저자 시	4647 巾 수건 건	9301 卺 밭들 근	三畫 己部
4703 布 베 포	4709 市 앞치마 불	2888 巽 겸손할 손	
4652 帖 베갯잇 인	3699 帀 에워쌀 잡	7456 巸 아름다울 이	9300 己 몸 기

4662 帬 통치마 군	4654 帤 넓을천 녀	4679 帙 책싸는갑 질	4699 帢 돗자리 갑
4722 岽 벽틈 극	4649 帥 장수 수	4678 帖 법첩 첩	4648 帉 행주 분
3700 師 스승 사	4660 帕 옷깃끝 순	4694 帚 쓸다 추	4724 帗 해어진의복 폐
4695 席 자리 석	0007 帝 제왕 제	4702 帑 처자 노	4711 帛 비단 백
4708 幀 옷깃끝 첩	4657 帾 휘장 황	4661 帔 치마 피	4651 帳 춤에쓰는도구 불
4658 帶 띠 대	4710 帢 조복앞천 합	4693 帣 긴자루 권	4683 帠 행주 원

87 說文篆書

4653	9304	4685	4663
幋 햇대보 반	靶 손으로물건치다 파	幇 닦을 랄	常 항상 상

4674	4656	4706	4672
幕 장막 막	幅 폭·넓이 폭	幣 옷칠한베 무	帷 휘장 유

4669	4704	4692	4673
幔 장막 만	幪 베이름 가	幃 휘장 위	帳 장부 장

4676	4671	4677	4664
幭 남은헝겊 설	幨 휘장 렴	揄 자투리 유	幓 포대기 전

4650	4668	4680	4705
帤 수건 세	幎 덮을 멱	幡 깃발 전	帽 베이름 견

1839	4689	4698	4665
隸 익히다 이	幪 옷덮개 몽	帕 쌀자루 준	幝 잠방이 곤

幒 잠방이 종 4666	幝 수레휘장 천 4688	幭 덮개 멸 4690	干 방패 간 1368
幘 머리싸개 책 4659	幣 비단 폐 4655	幡 자루터지다 분 4697	䒑 찌를 임 1369
幖 펄럭거릴 표 4682	帟 수레뚜껑 멱 4707	幨 걸레질할 첨 4686	平 평평할 평 2936
徽 깃발 휘 4681	幩 말재갈 분 4700	㠾 걸레로닦을 논 4701	幵 평평할 견 9021
幠 덮을 호 4691	㡢 단없는옷 람 4667	三畵 干部	幷 아우를 병 4991
幡 걸레·행주 번 4684	幬 휘장 주 4670		幸 다행 행 6308

| 9305 | 庚 굴을 경 | 5642 | 广 바위집 엄 | 2384 | 丝 작을 유 | 8056 | 甹 삼태기 병 |

9305 庚 굴을 경

5642 广 바위집 엄

2384 丝 작을 유

8056 甹 삼태기 병

5674 废 초가집 발

5649 庉 높은집담 돈

2385 幽 그윽할 유

三畫 幺部

5643 府 곳집 부

5676 庀 덮을 비

2386 幾 기틀 기

2382 幺 작을 요

5686 庭 서로의지할 저

5657 序 차례 서

8153 繼 이을 계

2394 幻 변할 환

5671 底 낮을 저

5650 庌 행랑채 아

三畫 广部

2383 幼 어릴 유

5653 庖 부엌 포

5665 庑 암기와 환

5668 廉 청렴할 렴	5667 廖 클·넓을 치	5683 庮 썩은나무냄새 유	1831 度 법도 도
5957 廌 해태 치	5669 庇 개방된집 타	5647 庭 뜰 정	5645 庠 학교 상
5656 廄 마굿간 구	5681 雇 집기울 퇴	5662 屏 덮을 병	5672 座 막을 질
5684 廑 겨우 근	5687 厬 집좁을 얼	5675 庳 오막집 비	5688 庰 물리칠 척
5680 廔 창문루 루	5661 庾 곳집 유	5677 庶 무리 서	5678 庤 쌓을 치
5666 廡 두계단중앙 총	5663 廁 뒷간 측	1982 庸 쓸 용	5655 庫 곳집 고

1198	廴 길게걸을 인	5690	廫 텅비다 료	5654	廚 부엌 주	5659	廣 넓을 광
1203	延 늘일 연	5646	廬 오두막 려	5682	廢 폐할 폐	5648	廇 뜰의가운데 류
1199	廷 조정 정	5673	廮 편안할 영	5689	歔 포진할 흠	5685	廟 사당 묘
1202	延 천천히걸을 천	5644	廱 천자공부궁 옹	5660	廥 여물창고 괴	5651	廡 행랑채 무
1200	延 갈 정			5652	廬 차양 로	5679	廙 천막 익
1201	建 세울 건	三畫 廴部		5658	廦 담벽	5664	廛 집터 전

式 법도 식
2894

弑 죽일 시
1878

弊 초목무성할 위
3707

釋 가릴 택
1667

舁 높은곳오를 천
1687

弄 희롱할 롱
1670

舁 두손받들 육
1671

畀 주다 비
1668

弇 덮을 엄
1666

弈 바둑 혁
1677

三畫 廾部

廾 손맞잡을 공
1662

廿 스물 입
1394

弄 그만둘 이
1669

弄 활손잡이 귀
1673

三畫 弓部

弓 활 궁
8083

三畫 弋部

弋 주살 익
7974

夅 주먹밥 권
1672

引 당길 인
8097

8084 彄 그림그려진활 돈	8087 弧 나무활 호	8101 弛 활부릴 이	4152 丂 꽃봉오리 함
8094 弸 활강할 붕	8085 弭 활끝 미	3252 弟 아우 제	4967 弔 조상할 조
8092 張 베풀 장	8109 弰 명궁이름 예	8103 弩 쇠뇌 노	7971 弗 아닐 불
8112 弼 도울 필	5462 弱 약할 약	8102 弢 활집 도	8099 弘 넓을 홍
8104 彀 활시위당길 구	8086 弲 뿔장식활 현	8088 弨 시위느슨할 초	8111 彄 굳셀 강
8090 彄 활고자 구	8420 强 강할 강	8113 弦 활시위 현	8098 弙 활겨눌 오

說文篆書 94

5805 彘 돼지 흘

5812 彖 돼지 하

8091 玃 활쓰기좋을 요

8106 彈 활쏠 필

5810 彘 멧돼지 체

4181 彔 새길 록

8096 彎 화살메길 만

8110 彆 활뒤틀릴 별

5807 彙 무리 휘

5804 希 긴털짐승 이

8094 彉 활급히당길 확

8105 彍 활시위당길 확

5808 豩 돼지소리 시

5813 彖 돼지달아날 단

三畫 彑部

8107 彈 쏠 탄

8369 彝 떳떳할 이

5811 彖 돼지 시

8095 彊 활셀 강

三畫

1828 彗 살별 혜

5809 彑 돼지머리 계

8089 彠 활굽을 권

1194	5458	7128	彡部
徇 순시 순	彰 드러낼 창	彧 문채 욱	
1875	4130	5461	5454
役 역무 역	馘 빛날 욱	曑 가는무늬 목	彡 터럭 삼
1167	三畫 彳部	5460	3047
往 갈 왕		彭 조촐하게꾸밀 정	彤 붉을색 동
1184		5459	5463
迪 조용한걸음 적		彫 새길 조	彣 문채날 문
1169	1161	2986	5455
彼 저 피	彳 적은걸음 척	彪 작은범 표	形 형상 형
1183	1172	2943	5464
待 기다릴 대	彶 급히갈 급	彭 북치는소리 팽	彦 선비 언

1171 循 쫓을 순	1086 徙 옮길 사	1179 後 부릴 봉	1195 律 법 률
1175 徥 밀을 시	1196 御 마부 어	1176 徐 천천히걸을 서	1177 徎 평탄할 이
1165 徭 다시 유	4990 從 따를 종	1166 徎 지름길 정	1188 後 뒤 후
1191 徸 뒤쫓아갈 종	1180 徒 밟을 천	1187 復 물러날 퇴	1190 很 다툴 흔
1185 徧 두루 편	1186 假 이를 가	1193 徛 징검다리 기	1163 徑 지름길 경
1174 微 작을 미	1164 復 다시 복	1192 得 얻을 득	1050 徒 걸을 도

번호	한자	훈음
6473	忕	사치할 태
6615	忓	근심 후
6413	忼	강개할 강
6600	忰	근심할 개
6515	忮	해칠 기
6555	忌	미워할 기
	心部	
6388	心	마음 심
681	必	반드시 필
6484	忓	범할 간
6648	忢	경계할 애
6567	忍	성낼 의
1170	徼	순찰 요
1178	徟	부릴 병
8295	徽	아름다울 휘
1173	徿	여럿가는삽
1168	瞿	갈 구
1896	徹	통할 철
1181	徬	따라갈 방
1182	徯	기다릴 해
1189	徲	오랠 제
1162	德	큰 덕
5004	徵	부를 징

四畫

6548	6526	6616	6528
怋 어지러울 민	忩 마음놓을 개	忡 근심할 충	忘 잊을 망
6492	6518	6445	6542
憸 아첨할 섬	怪 의심할 괴	忱 정성 침	忨 탐할 완
6604	6404	6401	6596
怲 근심할 병	念 생각 념	快 상쾌할 쾌	忧 가슴설랠 우
6556	6549	6506	6646
忿 성낼 분	怓 떠들 노	忒 고칠 특	忍 참을 인
6525	6502	6566	6392
怫 답답할 불	怛 놀랄 달	怖 노할 패	志 뜻 지
6391	6470	6409	6431
性 성품 성	忞 힘쓸 민	忻 기쁠 흔	怟 번민할 제

6537 恑 변할 궤	6527 忽 홀연 홀	6468 怞 근심할 유	6573 怏 원망할 앙
6493 急 급할 급	6536 怳 당황할 황	6640 忝 욕될 첨	6463 恋 사랑 애
8599 恆 항상 항	6552 怠 어리석을 희	6628 怵 두려워할 출	6599 恸 근심할 요
6424 恬 편안할 염	6630 恐 두려워할 공	6398 忠 충성 충	6429 怡 기뻐할 이
6581 怒 성낼 노	6621 恇 겁낼 광	6482 怕 두려워할 파	6643 怍 부끄러워할 작
6405 愳 생각할 부	6420 恔 유쾌할 교	6458 怙 믿고의지할 호	6503 怚 교만할 저

6533 悝 근심할 리	6483 恤 근심할 휼	6521 怠 게으를 태	6386 思 생각할 사
6428 恕 용서할 서	6438 惐 신칙할 계	6586 恫 상심할 통	6444 恂 미쁠 순
6389 息 휴식 식	6415 悃 고달플 균	6569 恨 원한 한	6459 恃 믿을 시
6601 恙 근심할 양	6626 恐 두려워할 공	6631 恔 괴로울 해	6568 怨 원망 원
6559 恚 분노 에	6426 恭 공손할 공	8821 協 화합 협	6433 恮 삼가할 전
6461 悟 깨달을 오	6642 恧 부끄러워할 뉵	6425 恢 클 회	6394 恉 뜻 지

6535	猚 거짓말할 광	6633	悑 두려울 포	6410	憧 더딜 종	6557	悁 성낼 연
6605	惔 태울 담	6516	悍 사나울 한	6572	悷 조금성낼 체	6434	恩 은혜 은
6625	悼 슬퍼할 도	6497	悁 원망할 형	6617	悄 근심할 초	6504	悒 위태할 읍
6412	惇 도타울 돈	6571	悔 뉘우칠 회	6466	慗 삼가할 취	6501	恁 생각할 임
6448	惀 생각할 론	6610	� 괴로워할 감	6638	恥 부끄러울 치	6530	恣 방자할 자
6543	惏 탐할 람	6539	悸 두근거릴 계	6502	忒 어긋날 특	6476	悛 고칠 전

6622 恧 생각하는모양 협	6422 恧 밝을 철	6390 情 뜻 정	6589 惜 아낄 석
6551 惛 마음흐릴 혼	6606 惙 근심할 철	6423 悰 즐길 종	687 悉 다알 실
6620 患 근심 환	6266 悤 갑자기 총	6578 悵 실의한탄 창	6505 念 기뻐할 여
6488 惄 고달플 극	6577 惆 실망할 추	6512 悆 간사할 채	6611 悠 아득할 유
6490 憩 휴식할 게	6612 悴 파리할 췌	6585 悽 슬플 처	6446 惟 생각할 유
6453 寬 근심할 관	6477 悚 방자할 태	6629 惕 두려울 척	6639 惠 부끄러워할 전

6411 惲 중후할 운	6441 愃 너그러울 선	6469 慔 어루만질 무	6597 愗 원망할 구
6508 愉 기뻐할 유	6651 惢 의심할 쇄	6647 憴 갈·연마 미	6495 愐 급할 극
6592 憶 탄식할 의	6450 愫 사려깊을 수	6576 悶 번민할 민	6637 惎 해칠 기
6602 惴 두려워할 췌	6564 惡 악할 악	6587 悲 슬플 비	6487 悈 배고플 녁
6588 惻 슬퍼할할 측	6500 悁 여릴 연	6531 惕 호방·방탕 탕	6395 惠 큰 덕
6416 愊 정성 픽	6486 愳 기쁠 우	6464 愲 지혜 서	6472 愐 힘쓸 면

6608 愁 근심할 수	6609 惄 근심할 닉	6595 感 감동할 감	6498 悬 급할 현
6397 愼 삼가할 신	6479 慆 기뻐할 도	2956 愷 즐거울 개	2388 惠 은혜 혜
3223 愛 사랑할 애	6590 忞 근심할 민	6402 愷 즐거울 개	6547 惑 미혹할 혹
6563 慍 성낼 온	6449 想 생각할 상	6579 愾 가득찰 개	6632 惶 두려워할 황
6510 愚 어리석을 우	6594 愫 시끄러울 소	6545 悫 허물 건	6568 像 마음불편할 휴
6598 愪 근심할 운	6456 慅 더러울 송	6546 慊 앙심먹을 겸	6455 悫 공경할 각

6627 慴 두려워할 습	6529 懣 잊을 만	6403 愿 쾌할 협	6393 意 뜻 의
6417 愿 성실할 원	6471 懊 힘쓸 모	6451 愊 기를 흑	6432 憶 근심않을 이
6591 憖 근심할 은	6636 懑 지칠 비	6399 慤 성실할 각	6430 慈 사랑할 자
6439 憲 삼가할 은	6607 愓 근심할 상	6414 慨 분개할 개	6550 惷 어수선할 준
6400 惷 생각할 종	6443 寨 가득찰 색	6454 憭 분명할 료	6513 惷 어리석을 창
6584 慘 아플 참	6442 遜 겸손할 손	6520 慢 게으를 만	6581 愴 슬퍼할 창

6465	慰 위로할 위	6614	憵 근심할 리	6554	憒 심난할 궤	6618	慽 근심할 척
6435	懝 높을 제	6475	慕 사모할 모	6532	憧 뜻미정 동	6517	態 모양 태
6524	慫 놀랄 종	6462	憮 어루만질 무	6387	慮 생각할 려	6499	慓 날랠 표
6565	憎 미워할 증	6575	憤 분노 분	6644	憐 불쌍할 련	6613	悶 근심할 흔
6634	慹 두려워할 집	6619	憙 근심할 우	6645	憐 울음 련	6650	憬 멀 경
6407	憕 평온할 징	3222	憂 근심 우	6419	憭 총명할 료	6440	慶 경사 경

6496 懁 성급할 견	6540 憿 요행 요	6534 憰 속일 휼	6641 慚 부끄러워할 참
2938 憙 기뻐할 희	6436 憖 원할 은	6481 憺 편안할 담	6523 憜 게으를 타
6427 憼 공경 경	6580 懆 근심할 조	6562 憨 원망할 대	6624 憚 고달플 탄
6635 憇 고달플 계	6491 憑 깊이잘 홀	6489 憸 간사할 섬	6519 憽 방탕할 탕
6544 懜 어두울 몽	6522 懈 게으를 해	6603 憨 근심할 경	6507 憪 마음고요한 한
6474 懋 힘쓸 무	6406 憲 법 헌	6452 憲 가득찰 억	6418 慧 지혜로울 혜

6485 懽 기뻐할 환	6553 徽 잠꼬대 위	6574 滿 번민할 만	6514 懸 어리석을 애
6538 憮 두마음 휴	6649 懲 징계 징	6509 懱 업신여길 멸	6480 厭 편안할 염
6328 懿 클 의	6447 懷 품을 회	6494 辯 급할 변	6396 應 응할 응
6408 難 두려워할 난	6400 懇 아름다울 막	6478 懇 공경할 여	6467 簫 주저할 주
6511 戇 어리석을 당	6457 懼 두려워할 구	6437 廎 너그러울 광	6541 鐟 마음대로할 괄
	6623 懾 무서워할 섭	6558 懋 게으를 리	6570 對 원망할 대

四 畫

109 說文篆書

7986 戛 긴창 알	7998 戕 죽일 장	7987 戎 오랑캐 융	戈部
7994 戳 날카로울 절	8008 戔 나머지 잔	1674 戒 경계할 계	7983 戈 창 과
8010 戚 겨레 척	8004 笺 끊어질 첨	9299 成 이룰 성	9298 戊 다섯째천간 무
7989 戟 방패 간	7995 或 혹시 혹	8011 我 나 아	8009 戉 도끼 월
8000 戡 죽일 감	1792 蚃 복사뼈칠 화	8002 戈 다칠 재	7991 戍 지킬 수
7988 戣 창 규	7985 戟 두갈래진창 극	7997 龡 죽일 감	9425 戌 11번지 술

說文篆書 110

7365 扃 빗장경	7361 㞁 좁을 액	7992 戰 싸움 전	8007 戠 찰흙 치
1358 扁 납작할 편	7360 戾 수레옆문 태	7993 戲 놀 희	8006 戡 병장기모을 집
7358 扇 부채 선	6052 戾 어그러질 려	1685 戴 머리에이다 대	8003 戩 다할 전
7363 扆 병풍 의	7359 房 집 방	四畫 戶部	7999 戮 죽일 륙
3852 扈 따를 호	9039 所 곳 소	7356 戶 지게문 호	8001 戟 긴창 인
7357 扉 문짝 비	7364 戹 문닫을 갑		7996 截 끊을 절

7484	扶 도울 부	7695	扞 막을 한	7592	扛 마주들 강	四畫 手部
7593	扮 한웅큼 분	7558	扴 문지를 갈	7718	扣 두드릴 구	
7610	抒 퍼낼 서	7561	抉 돋울 결	7613	扟 골라취할 신	7457 手 손 수
7574	抎 잃을 운	7676	扱 취급 급	7669	扤 흔들릴 올	7694 才 재주 재
7670	抈 꺾일 월	7653	技 재주 기	7715	扜 지휘할 우	7652 扐 손가락사이 륵
7683	抵 손뼉칠 지	7545	扮 손으로닦을 발	7681	扚 빨리칠 적	7646 扔 당길 잉

說文篆書 112

7485	牂 도울 장	7601	抃 손뼉칠 변	1379	拘 잡을 구	7692	扰 치다 침
7611	抯 건져낼 저	7520	拊 어루만질 부	7511	拈 잡을 념	7497	抻 함께가질 탐
7480	抵 거역할 저	7690	拂 떨칠 불	7482	拉 꺾을 랍	7555	投 던질 투
7655	拙 서툴 졸	7703	把 끌다 예	7459	拇 엄지손가락 무	7505	把 손잡을 파
7553	抧 열다 지	7542	承 이을 승	7519	拍 치다 박	7696	抗 막을 항
7682	扶 종아리칠 질	7684	抰 때릴 앙	7625	拔 뽑을 발	7488	拑 재갈물릴 겸

7645 捆 나아갈 인	7707 挐 잡을 나	7648 抲 지휘할 하	7614 拓 개척할 척
7533 批 머리채잡을 자	7560 挑 떨칠 도	7710 挌 칠 격	7549 招 부를 초
7590 拯 도울 증	7548 挏 밀고당길 동	7470 拱 두손맞잡을 공	7701 扡 질질끌 타
7486 持 가질 지	7472 拜 절 배	7647 括 동여맬 괄	7674 抨 탄핵할 평
7460 指 가리킬 지	7616 拾 열 십	7700 挂 걸 괘	7498 捗 넓게퍼질 포
7543 拒 주다 진	7515 按 어루만질 안	7670 拮 열심히일할 길	7575 披 풀어헤칠 피

7530 挻 당길 연	7539 抙 끌어모을 부	7461 拳 주먹 권	7667 挃 치다 질
7713 捐 버릴 연	7641 搣 손으로칠 비	7507 挐 잡을 나	7570 拹 꺾을 협
7609 挹 잡아당길 읍	7487 挈 끌 설	7633 捼 만질 쇠	7475 拲 안을 공
7577 批 쌓을 자	7607 挩 벗어날 탈	7702 捈 당길 도	7711 拲 수갑채울 공
7510 抵 집을 접	7595 捎 낚아챌 소	7522 挊 쑥쑥뽑을 랄	7659 捄 흙삼태기담을 구
7629 挺 뽑을 정	7678 捼 밀칠 애	7584 捧 받들 봉	7564 挶 가질 국

7500 捫 잡을 문	7493 捦 움켜쥘 금	7651 捇 흙제거할 혁	7483 挫 꺾을 좌
7551 揩 씻을 문	7637 掎 당길 기	7499 挾 끼일 협	7477 捘 물리칠 준
7478 排 물리칠 배	7656 搭 골무 답	7565 据 일할 거	7591 振 떨칠 진
7521 掊 파헤칠 부	7578 掉 흔들 도	7516 控 당길 공	7528 捉 잡을 착
7714 掤 활집뚜껑 붕	7526 掄 가릴 론	7662 掘 흙파다 굴	7581 搋 대등할 치
7513 捨 버릴 사	7673 掕 말멈출 릉	7675 捲 두루마리 권	7697 捕 잡을 포

說文篆書 116

7603	揆 헤아릴 규	7631	探 찾을 탐	7535	捽 잡을 졸	7541	授 줄 수
7619	掆 당길 긍	7686	捭 던질 패	7617	掇 주울 철	7473	揢 꺼낼 알
7685	捬 옷위에칠 부	7719	捆 섞을 혼	7717	捷 이길 첩	7722	掖 겨드랑이낄 액
7525	插 꽂을 삽	7588	掀 손으로들 흔	7476	推 밀 추	7663	掩 가릴 엄
7665	揖 찌꺼기제거 서	7589	揭 게시할 게	7687	捶 때릴 추	7547	接 접할 접
7489	揲 수세다 설	7583	掔 단단할 견	7712	搋 야경돌 추	7524	措 두다 조

7704	扁 때릴 편	7531	揃 자를 전	7597	揉 물에담글 유	7720	搜 찾을 수
7635	摵 흔들 함	7509	提 들 제	7518	掾 아전 연	7517	揗 어루만질 순
7721	換 교환 환	7534	揤 붙잡을 즉	7622	援 도울 원	7503	握 쥐다 악
7638	揮 떨칠 휘	7582	揫 모을 추	7598	揄 질질끌 유	7626	揠 뽑을 알
7688	摧 두드릴 각	7552	揣 측량·재다 췌	7468	揖 읍할 읍	7586	揚 오를·날 양
7621	攓 서로도울 건	7668	揫 찌를 취	7458	掌 손바닥 장	7540	揜 가릴 엄

7568	7708	7709	7506
搫 긁을 갈	搵 물에담글 온	搒 노저을 방	搹 한줌쥘분량 격
7658	7462	7464	7661
搰 밀칠 홀	擘 팔 완	挲 팔가늘고긴 삭	搰 (땅)파다 골
7664	7579	7557	7636
摡 닦을 개	搖 흔들 요	搔 긁을 소	搦 잡다 닉
7691	7580	7605	7474
摼 머리두드릴 경	搈 움직일 용	損 덜 손	搯 꺼낼 도
7554	7643	7529	7532
摜 습관 관	搈 밀면서찔을 용	搤 쥘 액	搣 문지를 멸
7465	7572	7640	7494
摳 바지걷을 구	摮 묶을 추	擘 연마할 연	搏 움켜질 박

7705 撅 칠 궐	7538 撆 빼앗을 철	7599 搫 옮길 반	7537 鞠 움킬 국
7634 撇 때릴 별	7677 撦 잡아칠 초	7723 摻 잡을 삼	7671 摎 묶을 규
7699 撚 꼬다 년	7481 摧 꺾을 최	7620 搐 뽑아낼 축	7544 摍 닦을 근
7644 撞 두드릴 당	7559 摽 치다 표	7689 撽 칠 영	7657 搏 오로지 전
7523 撩 다스릴 료	7630 搴 뽑을 건	7567 摘 제거할 적	7573 搂 모을 루
7639 摩 갈다 마	7594 橋 들어올릴 교	7571 摺 접을 접	7512 摛 펴다 리

7672	撻 매질할 달	7632	撏 더듬을 탐	7490	摰 잡을 지	7654	摹 본뜰 모
7596	攤 안을 옹	7666	播 씨뿌릴 파	7569	塹 칠 참	7550	撫 어루만질 무
7491	操 잡을 조	7650	撝 찢을 휘	7576	摩 끌어당길 체	7679	撲 칠 박
7602	擅 멋대로 천	7566	搗 긁을 갈	7536	撮 사진찍을 촬	7608	撥 다스릴 발
7527	擇 가릴 택	7495	據 의거할 거	7623	搥 뽑을 추	7562	撓 굽힐 뇨
7618	擐 입을 환	7471	撿 잡을 검	7504	撣 털다 탄	7467	揖 읍할 의

7585 擧 들어올릴 건	7514 攍 누를 엽	7624 攉 뽑을 탁	7694 擊 칠 격
7463 攕 고운손 섬	7556 摘 긁을 척	7600 攫 함정 확	7680 擊 때릴 교
7469 攘 물리칠 양	7466 攘 옷걷을 건	7693 擊 훼손 훼	7627 擣 찧을 도
7492 攫 잡을 국	7615 攘 습득할 군	7587 擧 마주들 거	7649 擘 쪼갤 벽
7496 攝 당길 섭	7706 擄 잡을 로	7501 擥 쥘 람	7604 擬 헤아릴 의
7508 攜 가질 휴	7563 擾 어지러울 요	7502 擸 잡다·쥐다 렵	7479 擠 밀칠 제

1905	1894	支部	7642
㪣 배풀 시	攴 두드릴 복		攪 어지러울 교
1932	1948	1836	7546
攸 오랠 유	攷 때릴 고	支 나무가지 지	攩 무리 당
1962	1946	5723	7628
攺 역귀쫓을이	收 거둘 수	攲 기울 기	攣 잡아맬 련
1912	1917	1837	7612
攽 나눌 반	改 고칠 개	鼓 기울어질 기	攫 취할 확
2395	1950	四畫 攴部	7716
放 내칠 방	攻 공격 공		靡 지휘할 미
1904	1933		四畫
政 정치 정	攺 어루만질 무		

1916 倣 펼칠 신	1895 啓 열 계	1925 故 만날 갑	1903 故 옛 고
1957 敔 막을 어	1970 敎 가르칠 교	1934 敉 어루만질 미	1949 敂 두드릴 구
3702 敖 놀 오	1928 救 구원 구	1921 敃 부릴 섭	1899 務 힘쓸 무
2396 敖 놀 오	1954 敊 터질 리	1967 敇 말채찍질할 책	1898 敃 강인할 민
1953 敊 굳을 왕	1897 敏 빠를 민	4337 敊 아플 축	1900 敀 핍박 박
1920 敕 칙서 칙	1963 敍 차례 서	1902 效 본받을 효	1990 瞁 눈깜빡일 혈

5556 敬 공경 경	1935 敳 업신여길 이	1937 敦 도타울 돈	1929 敓 훔칠 탈
2397 敫 노래할 교	1907 敟 맡을 전	1956 敯 강인할 민	1939 敗 패할 패
1943 敽 담을 두	1915 敞 넓고시원할 창	1964 敤 훼손 비	1913 敕 그칠 한
1936 敦 어그러질 위	1952 豺 치다 탁	2603 散 흩어질 산	2406 敢 용감할 감
1951 敲 매질할 고	4725 敝 헤어질 폐	4331 梉 분리할 산	1958 敤 연마 과
1906 敷 베풀 부	1993 奪 큰눈으로볼 권	1965 敗 훼손 예	1944 敛 막을 녑

1968	𢼛 찧을 찬	1910	漱 쇠제련할 련	1926	陳 진열 진	1914	敳 다스릴 애
739	𣯟 억센굽은털 태	1960	敱 버릴 수	1945	畢 끝낼 필	1942	𢽾 찌를 지
1908	𤲟 셈할 려	1901	整 정돈 정	1991	夐 아득할 형	1938	𢿙 떼지어침범할 군
		1930	斁 싫어할 역	1969	敎 칠 교	1923	敹 가릴 료
		1922	斂 거둘 렴	1924	敲 잡아맬 교	1909	數 셈할 수
5465	文 글월 문	1955	毃 궁형 탁	1940	敿 번거로울 란	1927	敵 원수 적

說文篆書 126

9059 斄 떠내다 권

9054 斟 술따를 짐

9049 料 급여 료

5466 斐 문채날 비

四畫 斤部

9053 斠 평미레 각

9047 斛 열말 곡

5468 斐 엷은무늬 리

9058 斞 되넘칠 방

9055 斜 경사 사

四畫 斗部

9031 斤 무게 근

9051 斡 주선할 알

9048 斝 옥잔 가

9046 斗 말 두

606 折 꺾을 절

9056 斠 퍼내다 구

9050 斟 16말 유

9061 斟 열말 조

9032 斧 도끼 부

9060 斟 맞고환 축

9061 斟 열말 조

9057 料 나눌 반

4104 施 베풀 시	四畫 方部	9040 斯 이것 사	9045 所 두근 은
4097 旗 깃발 기	5202 方 모 방	9041 斬 벨 착	9033 斨 도끼 장
4112 旅 나그네 려	4091 认 깃발날릴 언	9044 新 새로울 신	9035 斫 농구 구
4110 旄 들소꼬리 모		9037 斲 깎을 착	9034 斫 도끼날 작
8 旁 곁 방	212 扴 깃대 천	9042 斷 끊을 단	9043 斯 서로치다 라
4100 旃 깃발 전	5203 𣃘 배로물건널 항	9036 斸 찍을 촉	9165 斬 죽일 참

5342 旡 목메일 기	4099 旝 지휘깃발 괴	4101 斿 깃발 유	4094 斾 기 패
3057 旣 이미 기	4106 旟 기휘날릴 표	4092 旗 기 기	4109 旋 선회 선
5344 椋 좋지못할 량	4098 旄 새털장식기 수	4103 旖 기나부낄 의	4095 旌 깃발 정
5343 碅 놀랄 화	4096 旟 새그림기 여	4102 旓 기모양 요	4113 族 겨레 족
		4105 旛 기펄럭일 표	4108 旒 기날릴 피
		4111 旛 기드리워진 번	4093 斻 기 조

四畫 旡部

四畫 旡部

4068 昄 클 반	4017 旻 가을하늘 민	2906 旨 맛 지	4016 日 날 일
4050 昏 저녁 혼	4082 晉 어두울 밀	4045 旰 저물 간	4086 旦 아침 단
4025 昕 새벽 흔	4079 昔 옛 석	4028 旳 밝을 적	5544 旬 열흘 순
4036 昫 따뜻할 구	5837 易 바꿀 역	4057 早 가물 한	4058 旲 아스라할 요
4021 昧 어두울 매	4066 昌 창성할 창	4083 昆 형님 곤	4031 旭 솟는해 욱
4059 昴 별이름 묘	4048 昃 기울 측	4020 昒 여명 홀	4019 早 새벽 조

說文篆書 130

4054	4070	6349	4065
晦 그믐 회	暴 볕을 난	昦 하늘 호	昪 환할 변
4078	4049	4018	4026
晞 마를 희	晚 늦을 만	時 때 시	昭 밝을 소
4040	4027	4038	1040
景 빛 경	晤 총명할 오	晏 맑을 안	是 옳을 시
4034	1846	4032	5778
晵 개일 계	畫 낮 주	晉 나아갈 진	易 볕 양
4047	4037	4084	4069
晷 그림자 구	晛 햇빛 현	晐 갖출 해	昱 빛날 욱
4085	4041	4029	4062
普 보통 보	晧 해돋을 호	晃 빛날 황	昨 어제 작

4064 暫 잠깐 잠	4044 暈 햇무리 훈	4022 晦 새벽 도	4052 晻 어두울 암
4077 暵 마르다 한	4055 齰 날흐릴 내	4072 暑 더울 서	4035 暘 볕날 역
4087 暨 다다를 기	4074 㬎 밝을 현	4053 暗 어두울 암	4067 旺 빛고울 왕
4056 曀 날흐릴 예	4042 暭 밝을 호	9276 曹 성씨 아	4116 晶 수정 정
4024 曉 밝을 효	4080 暱 친근 닐	4033 暘 해돋을 양	4063 暇 한가할 가
4118 曑 별이름 삼	4081 暬 거만할 설	4046 晩 해기울 이	4071 暍 더울 갈

1919	更 바꿀 경	4076	曬 볕쪼일 쇄	4119	晨 새벽 신	4117	曐 별이름 성
2911	朁 빠르다 홀		四畫 日部	4120	曡 겹칠 첩	6342	暴 급할 포
2910	曷 어찌 갈			4039	曣 청명할 연	4060	曏 이전에 향
2909	曾 고할 책	2908	日 가로 왈	4061	曩 앞서 낭	8261	暴 옷에깃달다 박
8052	罍 옛그릇 도	8050	曲 굽을 곡	4073	暵 따뜻할 난	4075	暴 사나울 포
1844	書 글 서	9355	曳 신끌 예	4051	曫 저녁 란	4030	曠 밝을 광

5200 服 옷 복	3133 韛 더할 비	4605 最 가장 최	3191 旱 두터울 후
4123 朏 초사흘달빛 비	四畫 月部	8051 曲 구부러질 곡	1812 曼 길다·멀다 만
4127 朒 초하루 뉵		3132 會 모일 회	2914 曹 무리·국명 조
4122 朔 초하루 삭	4121 月 달 월	4043 曄 빛날 화	674 曾 일찍 증
4126 朓 그믐달 조	4129 有 있을 유	3025 朅 떠날 걸	2912 替 일찍 참
2551 朓 제사고기 조	4133 朚 내일 황	9353 䎦 작은북 인	6382 替 대신할 체

3617 札 편지 찰	4327 朿 삼·모시 빈	4090 朝 아침 조	5197 朕 나 짐
3399 机 책상 궤	3724 禾 나무끝 애	7155 朕 얼음 릉	4125 朗 밝을 랑
3439 朻 나무굽을 규	3415 末 끝 말	5005 朢 보름 망	8021 望 바랄 망
3459 朸 나이테 력	9351 未 아닐 미	四畫 木部	4132 明 밝을 명
3422 朴 순박할 박	3706 朮 초목무성할 발		2617 朘 오그라들 전
3340 枍 나무이름 잉	3410 本 밑본	3264 木 나무 목	4128 期 때 기

3589 杖 지팡이 장	3735 束 묶을 속	3550 杚 평미레 개	4163 束 나무가지 자
3460 材 재료 재	4183 秀 빼어날 수	3847 郲 읍이름 기	3648 朾 칠 정
3419 杈 나무가지 차	3507 杇 흙손 오	3376 杞 소태나무 기	3412 朱 붉을 주
3449 杕 홀로선나무 체	3519 柂 쪼갤 치	3284 杜 팥배나무 두	3433 朵 늘어질 타
3444 杪 우듬지높을 초	3329 杙 말뚝 익	3276 李 오얏 이	4156 桼 나무에꽃필 함
3598 屎 얼레자루 치	3404 枏 나무이름 인	3505 枖 들보 망	3524 杠 침상가로대 강

說文篆書 136

3668 栰 수갑 수	3354 枋 나무이름 방	3272 柟 녹나무 남	3560 杓 국자자루 표
1859 殳 창(병기) 수	3442 扶 퍼진나무 부	3683 東 동녘 동	3274 杏 은행나무 행
3271 柹 감나무 시	3391 枌 흰느릅나무 분	3559 枓 대접받침 두	3624 极 길마 겁
3629 柳 말매듭말뚝 앙	3330 枇 비파나무 비	3685 林 수풀 림	3483 枅 두공 계
3377 枒 야자나무 야	3657 析 쪼갤 석	3423 枚 한장·두장 매	3463 杲 밝을 고
3440 枉 구부러질 왕	3394 松 소나무 송	3464 杳 아득할 묘	3417 果 실과 과

3649 楇 모서리 과	3594 柯 도끼자루 가	3528 枕 배개 침	3427 枖 초목무성 요
3318 梱 북나무 고	3547 枷 도리깨 가	3543 枇 비파나무 파	3575 杼 베틀북 저
3352 枸 구기자나무 구	3736 柬 가릴 간	4329 林 삼총칭 파	3548 杵 절구공이 저
3275 柰 능금나무 내	3371 柜 나무이름 거	3642 柿 감 시	3420 枝 가지 지
3345 枇 제지할 니	3625 枯 길마 거	3623 栢 목책 호	3432 杪 나무끝 초
3656 杻 그루터기 돌	3453 枯 초목마를 고	3536 茉 가래(농구) 화	3319 杶 참죽나무 춘

3292	映 가운데 앙	3552	枛 숟가락 사	3595	柄 자루 병	3653	柆 부러진나무 랍
3457	柔 부드러울 유	3437	柖 과녁 소	3612	柎 꽃받침 부	3545	柃 가로대나무 령
3267	柚 유자나무 유	3461	柴 섶나무 시	3546	柫 도리깨 불	3333	枦 나무이름 로
3538	枱 쟁기 사	4328	枲 삼·모시 시	3596	柲 창자루 비	3407	某 아무개 모
3383	柘 산뽕나무 자	7094	染 물들일 염	3513	柤 목책 사	3590	柭 도리깨 발
3332	柞 굴참나무 작	3663	葉 잎사귀 엽	3537	柤 보습·쟁기 사	3398	柏 잣나무 백

3282 桂 계수나무 계	3675 柙 짐승우리 합	3403 梔 치자나무 치	3411 柢 밑 저
3289 梆 떡갈나무 공	3436 枵 텅빌 효	3400 枯 모탕 침	3327 柔 상수리나무 저
3606 栝 몽둥이 첨	3424 栞 나무벨 간	3458 柝 딱따기 탁	3475 柱 기둥 주
3645 桄 가로대 광	3261 桀 산나물 걸	3652 枰 장기판 평	3368 枳 탱자나무 지
3639 校 가르칠 교	3451 格 이를 격	3613 枹 북채 부	3518 栅 목책 책
3585 桊 쇠코뚜리 권	2689 栔 새길 계	3316 柀 비자나무 피	3615 柷 악기이름 축

3581	栫 울타리 천	3466	栽 초목재배 재	3304	槽 나무이름 비	3413	根 뿌리 근
3366	移 산앵도나무 이	3566	梼 잠가나무 적	3696	桑 뽕나무 상	3331	桔 도라지 길
3533	梠 칼집 합	3414	株 그루 주	3556	案 안건 안	3277	桃 복숭아 도
3605	桴 배돛 항	3279	羔 개암나무 진	3485	梒 두공 이	3388	桐 오동나무 동
3578	核 씨앗 핵	3669	桎 족쇄 질	3308	楔 대추나무 이	3484	栵 산밤나무 렬
3326	栩 상수리나무 허	3567	栘 누에시렁대 짐	3426	桼 유약한모양 임	3309	栟 종려나무 병

141 說文篆書

3472 栲 용마루대 부	3492 梧 처마끝횡판 려	3511 梱 문지방 곤	3521 桓 굳셀 환
3358 棻 향나무 분	3348 栵 돛대 렬	3602 梏 노송나무 괄	3488 桷 서까래 각
3349 梭 베틀북 사	3401 栚 나무이름 룡	3380 梂 도토리 구	3392 梗 가시나무 경
3532 梳 얼레빗 소	3363 柳 버들 류	2959 桓 제기이름 두	3526 桱 침상앞탁자 경
3506 棟 짧은서까래 속	3273 梅 매화나무 매	3434 桹 광랑나무 랑	3667 械 형틀 계
3270 樗 고욤나무 영	3553 梧 술잔 배	3634 梁 들보 량	3670 桔 수갑 곡

3644	梜 젓가락 협	3289	枔 물푸레나무 침	3429	桯 막대기 정	3386	梧 벽오동나무 오
3681	梟 올빼미 효	3281	梫 계수나무 침	3583	梯 사다리 제	3659	梡 땔나무 환
3614	椌 악기이름 강	3592	梲 막대기 탈	3421	條 가지 조	3321	桜 드릅나무 유
3324	椐 영수목 거	3609	桶 그릇 통	3447	梴 방아틀 천	3313	梓 가래나무 재
3620	棨 부신 계	3622	桎 감옥 질	3346	梢 나무끝가지 초	4023	晣 밝을 절
3630	梱 쥐덫 고	3544	椴 파종기구 역	3732	桼 옻 칠	3525	桯 안석 정

3682 斐 비자나무 비	3269 梨 배나무 리	3603 某 바둑 기	3294 槅 두레박 고
3562 椑 둥근술통 비	3689 棽 나무무성할 침	3283 棠 팥배나무 당	3570 暴 밥주걱 국
3693 森 나무빽빽할 삼	1986 楙 울타리 번	3473 棟 집세는단위 동	3679 槨 널덧관 곽
3263 桒 수레탈 승	3591 棓 도리깨 봉	3303 椋 푸조나무 량	3676 棺 널 관
3498 植 심을 식	3692 棻 삼베 분	3290 棆 나무이름 륜	4165 棘 가시나무 극
3322 棫 두릅나무 역	3579 棚 시렁 붕	3650 棱 모서리 릉	2378 棄 버릴 기

3737	3647	4164	3301
葉 작은묶음묶음 견	椓 칠 탁	棗 대추나무 조	棪 재염나무 염
3338	3336	3295	3311
楛 싸리나무 호	椵 나무이름 가	椆 나무이름 주	椅 의자 의
3293	3680	3367	3580
樛 방망이 규	楬 표시할 갈	棣 산앵도나무 체	棧 잔교 잔
3474	3558	1037	3299
極 다할 극	械 궤짝 감	柴 알 다 추	棁 동자기둥 절
3666	3549	3658	3604
桓 뻗칠 긍	槃 평미레 개	椎 섶나무 추	椄 나무접붙일 접
3351	3515	3593	3584
槶 쥐똥나무 랄	楗 문빗장 건	椎 방망이 추	橕 문설주 정

3489 椽 서까래 연	3635 梭 소배총칭 소	3576 榎 베틀말코 복	4159 栗 밤 율
3476 楹 기둥 영	3335 梂 팥배나무 수	3662 福 쇠뿔막이 복	3510 楣 문설주 모
3509 榱 문지도리 외	3503 楯 방패 순	3291 栯 나무이름 서	3621 棸 수레채장식 목
3306 橢 나무이름 우	3522 幄 장막 악	3517 楔 문설주 설	3278 楙 겨울봉숭아 무
3577 榲 신발모형 원	3361 楊 버들 양	3512 楣 문지방 설	3690 林 초목우거질 무
3529 械 변기 위	1656 業 일 업	3551 楷 쳇다리 성	3491 楣 중인방 미

3287 樟 나무이름 휘	3661 牑 네모서까래 편	3310 椶 종려나무 종	3402 楱 광나무 유
3539 樿 말뚝 휘	3369 楓 단풍나무 풍	楣 모을 집	3390 榆 느릅나무 유
3632 權 외나무다리 각	3280 楷 글체 해	3688 楚 초나라 초	3288 楢 졸참나무 유
3468 斡 밑줄기 간	3465 榔 책상다리 핵	3314 楸 개오동나무 추	3374 楮 닥나무 저
3500 樑 문설주 겸	3445 榾 급자란나무 홀	3586 橢 회초리 타	3480 榕 동자기둥 절
3454 槀 마를 고	3628 榻 기름통 화	3450 槖 잎떨어질 탁	3456 楨 광나무 정

3428 槙 나무끝 전	3359 樧 비녀장 살	3554 槃 쟁반 반	3373 榖 닥나무 곡
3479 楮 주춧돌 지	3364 椕 큰나무 순	3599 榜 널판지 방	3372 槐 홰나무 괴
3416 樴 나무이름 직	3574 滕 베틀부속 승	3462 槫 부상 부	3470 構 얽을 구
3334 榗 나무이름 전	3323 樬 나무이름 식	3493 椑 평고대 비	3534 槈 호미 누
3317 榛 개암나무 진	3387 榮 영화 영	3555 櫨 산복숭아 사	3406 樐 나무이름 답
3514 槍 창 창	3438 榣 큰나무 요	3654 槎 나무벨 사	3626 槅 멍에 격

3328 樣 모양 양	3268 櫨 아가위나무 사	3568 槤 제기 련	3490 榱 서까래 최
3452 樲 나무얽힐 예	3446 槮 긴나무 삼	3501 樓 망루 루	3405 榙 과일이름 탑
3664 橸 화톳불 유	3640 樸 풀막 소	3508 槾 흙손 만	3565 槌 망치 퇴
3353 櫋 산뽕나무 자	3296 楸 떡갈나무 속	3395 構 나무이름 만	3563 槢 물통 합
3356 樗 나무이름 저	3285 榴 나무이름 습	3471 模 규범 모	3660 橌 통나무 혼
3305 樗 가죽나무 저	3611 樂 즐거울 락	1680 樊 울타리 번	3582 櫃 광주리 괴

149 說文篆書

3496 檀 시렁 담	3633 橋 다리 교	3477 樘 버팀목 탱	3497 樀 추녀 적
3523 橦 나무이름 동	3535 橐 가래·삽 후	3431 標 표적 표	3607 槽 구유 조
3266 橙 귤나무과 등	3587 檗 말뚝 궐	3350 樺 나무이름 필	3397 樅 전나무 종
3487 橑 서까래 료	3325 橫 함 궤	3678 槧 작은관 세	3616 槧 서판 참
3418 橑 나무열매 루	3265 橘 밀감 귤	3300 貃 나무이름 호	3499 樞 지도리 추
3455 樸 통나무 박	3573 機 기계 기	3643 橫 가로 횡	3360 槭 단풍나무 축

3337 橞 나무이름 혜	3393 樵 땔나무 초	3315 橲 참죽나무 억	3389 播 단단한나무 번
3312 櫔 개오동나무 가	3320 楯 참죽나무 춘	3344 橪 멧대추나무 연	3636 橃 큰배 발
3355 橿 감탕나무 강	3564 橢 길죽할 타	3441 橈 구부러질 뇨	3672 檞 나무밑가지 서
3618 檢 단속 검	3740 橐 전대 탁	3342 檍 멧대추나무 이	3286 欅 백리목 전
3619 檄 격문 격	3734 麭 옻덧칠 포	3684 棘 무리 조	3409 樹 나무 수
3600 檠 등잔걸이 경	3435 欄 큰나무 한	3588 樴 말뚝 직	3448 橚 나무긴모양 숙

3375	檵 구기자나무 계	3495	檐 처마 첨	3627	橾 바퀴통구멍 수	3571	繫 두레박틀 계
3572	欄 얼레자루 니	3646	橋 찧을 취	3651	櫱 나무밑싹 얼	3378	檀 단향목 단
3655	檮 그루터기 도	3384	楲 지팡이나무 칠	3601	隱 도지개 은	3357	檗 황벽나무 벽
3343	樸 대추나무 복	3743	橐 자루입벌릴 표	3469	橇 배댈 의	3478	構 두공 박
3739	橐 묶을 혼	3396	檜 전나무 회	3362	桿 능수버들 정	3385	欇 맛든대추 선
3382	檿 산뽕나무 염	4330	燅 어저귀 경	3302	櫕 나무이름 천	3557	櫋 둥근책상 선

3502 龘 큰창문 롱	3531 櫛 머리빗 즐	3379 櫟 상수리나무 력	3486 檼 마룻대 은
3341 檳 빈랑나무 빈	3569 橫 장막 황	3610 櫓 큰방패 로	3443 檹 수목무성할 의
3677 櫬 널 츤	3671 櫪 말구유 력	3561 櫑 술그릇 뢰	3339 檕 흰대추 제
3520 樸 딱따기나무 탁	3347 樣 나무이름 례	3686 森 넉넉할 무	3673 檻 짐승우리 함
3381 欄 난간 란	3482 櫨 옻나무 로	3540 檿 곰방메 우	3742 橐 큰자루 고
3504 櫺 격자창 령	3674 櫳 큰창문 롱	3542 樀 젓가락 저	3530 櫝 널 독

5285	3541	3425	3481
扴 미소지을 해	欘 호미 촉	橐 단풍나무 섭	構 두공 박

5331		3297	3494
欥 기쁠 일	四畫 欠部	欙 나무이름 이	樐 평고대 면

5294		3365	3408
㳄 빙그레웃을 함		欒 모감주나무 란	櫾 유자나무 유

5284	5271	3597	3516
欣 기뻐할 흔	欠 하품 흠	欑 모을 찬	櫼 쐐기 첨

5298	5332	3638	3370
㰷 웃는모양 희	次 다음 차	欚 큰배 례	權 권세 권

5276	5287	3631	3860
欨 입으로불 구	欥 바랄 기	欄 산행때타는것 류	欙 마을이름 번

5278 歍 입김불 욱	5288 欲 욕심 욕	5321 㪌 들이마실 합	5329 㰶 근심 유
5297 㰈 문득 홀	5307 欷 한숨쉴 희	5325 欬 기침 해	5340 㰟 숨드러마실 이
5272 欽 하품 흠	5320 㰫 서운할 감	5274 故 기뻐할 힐	5330 㰤 뻔뻔스러울 출
5319 歎 배고플 감	5286 款 정성 관	5318 欶 기침할 수	5324 歐 탄식할 의
5311 歗 노래부를 교	5328 㰬 토할 구	5315 歅 빈정거릴 신	5304 㰷 토할 자
5317 歃 마실 삽	5334 欺 속일 기	5303 㰅 탄식할 애	5293 款 근심할 축

5327 歙 숨들이쉴 흡	5305 歐 토할 구	5299 歙 숨내쉴 요	5290 歂 숨가쁠 천
5302 歖 기쁠 희	5336 歓 마실 음	5309 歈 말하려할 유	5282 歇 쉴 헐
5281 歕 뺄을 분	5301 歎 탄식 탄	5295 歔 서로웃을 이	5335 歆 음향할 흠
5312 歠 슬퍼할 색	5277 歔 숨내쉴 호	5280 歃 숨마실 협	5289 歌 노래 가
5308 歜 성낼 촉	5300 歗 휘파람불 소	5296 歆 기운성할 효	5322 歉 배고플 겸
5326 歓 침뱉을 혁	5306 歔 흐느낄 허	5333 歔 흉년들 강	5291 歐 구역질 오

1021 耑 앞 전	1038 正 바를 정	5273 䜌 하품할 란	5279 歟 그런가 여
1019 峙 머뭇거릴 치	1035 此 이 차	5316 歡 알기어려운 곤	5314 㻃 뜻굳게할 겸
1023 峋 이를 축	1033 步 걸음 보	四畫 止部	5337 歠 들이마실 철
1034 歲 햇 세	8005 武 군사·무인 무		5313 㰤 술다마실 초
1017 歱 뒷발꿈치 종	1020 歫 도달할 거	1016 止 그칠 지	5292 歜 입맞출 축
1029 躞 껄끄러울 삽	1027 歮 베틀디딤판 섭	1028 少 밟을 달	5283 歡 기뻐할 환

2413 矮 병들 위	2421 殂 죽을 조	2444 死 죽을 사	1022 歷 역사 역
2426 殔 가매장이	2434 殄 다할 진	2430 歽 썩을 후	1024 壁 절름거릴 벽
2447 歘 깨어날 자	2431 殆 위태할 태	2416 歾 죽을 몰	1025 歸 돌아올 귀
2433 殘 해칠 잔	2418 殊 죽일 수	2440 殢 남은찌거기 잔	四畫 歹部
2417 碎 죽을 졸	2443 殗 버릴 기	2442 殆 재앙 고	
2414 殖 흐릴 흔	2441 殖 번식할 식	2432 殃 재앙 앙	2412 歹 살바를 알

1857 殳 창·몽둥이 수	2438 臝 가축전염병 라	2424 薨 죽어쓸쓸할 막	2422 殛 죄줄 극
1862 㲚 올려칠 침	2425 殯 초빈할 빈	2420 殤 일찍죽을 상	2439 殨 양태꺼낼 애
1870 段 조각 단	2415 殰 낙태할 독	2429 殨 종기터질 궤	2419 殟 낙태할 올
1861 殼 껍질 각	2435 殲 섬멸할 섬	2423 殪 죽을 에	2428 殠 악취날 추
1876 毄 마귀쫓을 개	四畫 殳部	2436 殫 다할 탄	2427 殣 굶어죽을 근
5016 殷 클·은나라 은		2437 殬 망가질 두	4144 薨 죽어고요할 막

159 說文篆書

7965 毋 말 무	1873 毅 굳셀 의	1868 殿 큰집 전	1863 殿 던질 투
7756 母 어미 모	8579 瓣 알긁을 단	8700 毀 훼손 훼	1877 殺 죽일 살
215 每 매양 매	4317 毇 찧을 훼	1867 殼 두드릴 각	1864 殳 칠 수
7966 毐 음탕한남자 애	四畫 毋部	1860 轂 부딪힐 격	1869 殴 앓는소리 예
216 毒 독약 독		1871 嗀 통칠때소리 동	1874 殴 굽은모양 구
四畫	4149 毌 꿸 관	1866 殴 때릴 구	1872 殽 섞일 효

5152	5990	比部	
毳 짐승솜털 취	鼨 짐승이름 서		
5147	5989	4992	
毹 털많을 용	毚 약은토끼 참	比 견줄 비	
7977	5148	6385	
氏 성씨 씨	乾 짐승긴털 한	毗 도울 비	
7967	738	4993	
民 백성 민	氂 짐승꼬리 리	奜 삼가할 비	
7979	5150	5988	
氐 근본 저	毾 담요 문	毚 짐승이름 착	
7978	5151	5146	5991
氒 나무뿌리 궐	氈 모전 전	毛 털 모	奰 짐승이름 걸

四畫 氏部

四畫 毛部

5149
毨 털다시날 선

6660 江 강 강	6911 汔 마른땅 궤	204 气 기운 기	7968 岷 백성 맹
6965 伕 빠질 닉	6850 氾 넘칠 범	205 氛 기운 분	7980 睡 엎드릴 인
7036 汏 물결 대	7139 永 길 영	4309 氣 기운 기	7981 趷 뽐을 질
6832 汜 물에뜰 범	7021 汀 물가 정	四畫 水部	7982 � 그르칠 효
6918 氾 지류·물가 사	7063 汁 국물 즙		四畫 气部
6940 汕 오구 산	6654 氿 물결소리 팔	6653 水 물 수	

說文篆書 162

6966 沒 빠질 몰	7083 汲 물길을 급	6795 汷 물이름 종	6960 汙 헤엄칠 수
6757 汶 문수문	6751 沂 물이름 기	6926 池 못 지	7093 汛 물뿌릴 신
6735 汳 강이름 변	7008 汽 수증기 기	6797 汫 물이름 천	6688 汝 너 여
6690 汾 물이름 분	7022 沑 물결 뉵	7012 汗 땀 한	7017 汙 더러울 오
6906 沙 모래 사	6680 沔 물이름 면	6941 決 결단할 결	6784 沏 젖어붙을 인
6692 沁 스며들 심	7078 沐 머리감을 목	6706 汨 멱라강 멱	6863 汋 물결소리 작

163 說文篆書

6774	泒 물이름 고	6831	沖 깊을 충	6833	沄 깊은·넓을 운	6698	沇 강이름 연
6777	泥 진흙 니	6987	沈 잠길 침	6671	沅 강이름 원	5338	次 침·타액 연
2913	沓 말잘할 답	6769	沛 늪 패	7116	汩 물다스릴 골	6814	汭 물합치는곳 예
6895	沴 물막힐 려	6835	沆 강넓을 항	7005	汦 가지런할 지	6910	汻 물가 호
6715	泠 맑을 령	7046	泔 뜨물 감	6914	沚 모래톱 지	6827	汪 깊고넓을 왕
7003	淥 돌갈라질 록	6768	沽 술장사 고	6928	汥 물모일 지	6789	沋 뛰는물고기 우

6893 洗 넘칠 일	6953 沿 물가 연	6745 泗 물이름 사	6665 沫 물거품 말
6668 沮 그칠 저	6956 泳 헤엄칠 영	6734 泄 셀 설	7079 沬 낯씻을 회
6699 泲 술거를 제	7027 減 큰물 월	6954 泝 거슬러오를 소	7112 泮 얼음녹을 반
6944 注 모을 주	6656 泑 잿물 유	6925 沼 늪 소	6959 泛 뜰 범
6765 泜 물이름 지	6709 油 기름 유	6750 沭 강이름 술	6951 泭 작은뗏목 부
6829 沝 물맑을 체	7103 泣 울 읍	6969 決 넓을 앙	6915 沸 물끓을 비

6702 湼 물이름 광	7074 洞 멀 형	6883 泙 물소리 평	6693 沾 젖을 점
6857 洞 마을 동	6851 泓 물맑을 홍	6743 泡 거품 포	7117 㴊 두갈래물 추
6686 洛 떨어질 락	6830 況 하물며 황	6818 泌 개천물 필	6884 泚 물흐를 출
6866 洌 맑을 렬	6682 汧 물웅덩이 견	6655 河 강 하	6758 治 다스릴 치
7118 㳰 물흐를 류	7028 洎 물부을 계	6821 法 눈물 현	6661 沱 눈물흐를 타
6796 洦 얕은물 백	6842 洸 굳셀 광	6836 沈 텅빈모양 혈	6843 波 파도 파

6674 洮 씻을 도	6700 洈 위수 위	6782 洵 진실로 순	6798 洍 물모여들 사
6897 浡 물가 지	6731 洧 유수 유	7031 洝 더운물 안	6973 涑 가랑비 색
6948 津 나루 진	7101 洟 콧물 이	6752 洋 큰바다 양	7082 洗 씻을 세
7135 泉 샘 천	7032 洓 눈물흘릴 이	7016 洿 웅덩이 오	6728 洬 물이름 세
6917 派 갈래 파	6790 洇 강이름 인	6922 洼 못 와	7067 洒 물뿌릴 쇄
6935 汀 도랑물 행	6988 洅 우레소리 재	6746 洹 물이름 원	6749 洙 물이름 수

7033 浼 잿물 세	7097 浼 더럽힐 매	6859 泃 기세등등 흉	6929 洫 해자 혁
7010 消 사라질 소	6793 滂 물이름 방	6999 洽 젖을 흡	6804 洪 클 홍
7089 涑 씻다 수	6848 浮 뜰 부	6675 涇 경수 경	6805 洚 큰물 홍
6663 淺 물이름 재	6909 涘 물가 사	7060 涒 토할 군	6819 活 살 활
6810 涓 시냇물 연	6877 淀 소용돌이 선	6670 涂 길·도로 도	6955 洄 돌아흐를 회
6902 涅 흑진흙 날	7119 楙 물건널 섭	6679 浪 물결 랑	6763 洨 물이름 효

6791	6913	7041	6756
稞 물이름 과	浦 물가 포	浚 준설할 준	浯 물이름 오
7034	6800	6996	7080
涫 끓을 관	海 바다 해	浞 물에담글 착	浴 목욕 욕
6876	6834	6278	6860
涵 흐릴 굴	浩 넓을 호	淼 붉은빛즙 정	涌 물솟을 용
6696	6958	7104	6905
淇 기수 기	淦 물들어올 감	浵 울 체	浥 젖을 읍
6807	6787	7095	6993
淖 조수 조	涺 물이름 거	泰 클 태	涔 괸물 잠
6899	6862	6770	6662
淖 진창 뇨	浭 가랑비 공	浿 패수 패	浙 물이름 절

7062 液 즙 액	7038 淅 눈비소리 석	6737 淩 달릴 능	7059 淡 싱거울 담
7049 淤 찌꺼기 어	6867 淑 맑을 숙	7085 淋 적실 림	7035 渻 물결넘칠 답
6672 淹 적실 엄	7084 淳 순박할 순	6658 涪 거품 부	6657 凍 소나기 동
6823 減 해자 혁	7077 淬 물들 쉬	6726 渂 물이름 비	6776 淶 물이름 래
6879 淵 깊은연못 연	7051 淰 물흐릴 심	6949 溯 물건널 빙	7058 涼 서늘할 량
6945 沃 물댈 옥	6705 深 깊을 심	6783 淦 물이름 사	6846 淪 잔물결 륜

6722 淮 회수 회	6822 淲 물흐를 표	6970 淒 쓸쓸할 처	6794 浟 진한술 유
7012 渴 목마를 갈	7009 涸 마를 학	6896 淺 얕을 천	6687 淯 물이름 육
7109 減 덜 감	6990 涵 적실 함	6786 淁 물이름 첩	6891 淫 음란할 음
6820 湝 물세찰 개	6989 滔 흙탕물 함	6870 淸 맑을 청	6741 淨 고요할 정
6932 渠 도랑 거	6811 混 섞일 혼	6785 淔 물이름 칙	6855 淙 물소리 종
6919 湀 샘솟을 규	6904 溜 검푸를 홀	6980 涿 물떨어질 탁	6946 淊 방죽 책

6997 渥 젖을 악	6708 湘 삶을 상	7100 湩 젖 동	7030 渜 따뜻한물 난
6971 淊 구름오를 엄	7055 湑 술거를 서	7106 湅 실삶을 련	6778 湳 물이름 남
6991 � 젖을 여	7086 渫 하천준설 설	6861 浛 물끓일 칩	6982 溗 물소리 내
6967 隈 빠질 외	6898 湞 감할 성	7056 湎 술에빠질 면	6854 湍 소용돌이 단
6760 渢 물이름 우	7040 浚 반죽할 수	7071 湢 시신목욕 미	6963 湛 가라앉을 침
6676 渭 위수 위	6871 湜 물맑을 식	6934 湄 물가 미	6952 渡 물건널 도

6817 渙 흩어질 환	6853 測 헤아릴 측	6762 渚 물가 저	6852 湋 물돌아갈 위
6681 湟 물이름 황	6780 唾 침뱉을 타	6664 湔 씻을 전	4107 游 헤엄칠 유
7064 滒 즙많을 가	7029 湯 끓인물 탕	6704 湞 정수 정	7015 潗 축축할 읍
6998 潅 물댈 각	7108 渝 변할 유	6962 湊 물모일 주	6964 湮 빠질 인
6930 溝 봇도랑 구	6927 湖 호수 호	6976 渭 비올 즙	6903 滋 늘어날 자
6673 溺 물에빠질 닉	6865 渾 섞일 혼	7018 湫 서늘할 추	7057 漿 식초 장

7050 滓 앙금 재	6968 滃 구름많을 옹	6826 滂 많은비 방	6809 滔 물불어날 도
6669 滇 성할 전	6901 溽 물에젖을 욕	6802 溥 널리펄 부	7002 溓 물젖을 렴
7020 準 기준 준	6868 溶 녹일 용	6761 灖 물이름 사	6717 溧 찰 률
6703 溱 성한모양 진	6725 溳 물결칠 운	6792 濽 물이름 쇄	7110 滅 멸망 멸
7075 滄 찰·푸를 창	7066 溢 가득찰 일	7014 溼 축축할 습	6972 溟 어두울 명
6723 滧 치수 치	6701 溠 물이름 자	6666 溫 따뜻할 온	6985 溦 이슬비 미

7047 淆 쌀뜨물 수	6828 漻 아득할 류	6740 漷 물결칠 확	6983 滈 장마 호
7073 漱 양치질 수	6801 漠 사막 막	6995 漚 거품 구	6875 溷 어지러울 혼
6912 湑 물가 순	6887 滿 가득찰 만	6775 滾 물이름 구	6888 滑 부드러울 활
6677 漾 물출렁일 양	6773 濇 물이름 저	7043 漉 거를 록	7013 漮 물없을 강
6779 漹 물이름 언	6685 滻 물이름 산	7113 漏 물셀 루	6754 溉 씻을 개
6816 演 공연 연	6873 滲 물스며들 삼	6984 漊 가랑비 루	7039 滰 쌀말릴 강

6710 潭 못 담	6847 漂 표류할 표	6916 潨 물모일 총	6720 滶 물이름 오
6659 潼 물이름 동	6678 漢 한나라 한	6994 漬 잠길 지	6923 窪 웅덩이 와
6840 滕 물끓어오를 등	6920 滎 실개천 형	7068 滌 씻을 척	6695 漳 물이름 장
6683 潦 물이름 로	6936 澗 산간시내 간	7004 滯 막힐 체	6943 滴 물방울 적
6694 潞 물이름 로	7054 漀 옆출수샘 경	6878 漼 물깊을 최	6714 漸 점점나아질 점
6978 潦 큰비 로	6894 潰 무너질 궤	6684 漆 옻나무 칠	7111 漕 배로나를 조

7019 潤 윤택할 윤	6882 潯 물가 심	6908 濆 물가 분	6711 溜 물방울 류
6689 渜 이수이	6727 滴 물이름 억	7105 潸 눈물흐를 산	6707 潶 먹라 먹
6957 潛 가라앉을 잠	6730 潁 영수 영	6812 潒 물세찰 탕	6719 潕 물이름 무
6583 憯 비통할 참	7061 澆 물댈 요	6815 潚 비바람세찰 소	6872 潣 물졸졸흐를 민
6975 澍 단비 주	6844 澐 큰물결 운	6813 潐 물흐를 시	7044 潘 소용돌이 반
6736 潧 물이름 진	6874 潿 물흐릴 위	7007 澌 다할 시	7090 潎 물빨리흐를 폐

6977	濱 장마비 자	6734	灃 예수 례	6839	瀹 물빨리흐를 흡	6869	澂 맑을 징
6748	澶 방종할 단	6889	濇 꺼칠할 색	5310	潐 목마를 갈	7011	潐 물마를 초
7048	澱 앙금 전	6947	漵 흙언덕 서	6856	激 과격할 격	6712	潓 물이름 혜
7081	澡 씻을 조	7099	漱 울적할 수	6733	渦 물이름 과	7114	澒 수은 홍
7069	瀺 급류 삽	6825	瀎 막힐 활	7000	濃 두터울 농	6924	潢 연못 황
7024	漼 물빛산뜻할 최	6937	澳 물굽이를 오	6881	澹 싱거울 담	6841	潏 샘솟을 휼

6900 澤 축축할 취	6803 灡 물모일 암	6849 濫 물넘칠 람	6753 濁 흐릴 탁
7088 濯 세탁 탁	6766 濡 물적실 유	6986 濛 가랑비올 몽	6890 澤 못 택
6938 㵞 물마른샘 학	6755 濰 유수 유	6738 濮 물이름 복	6799 澥 바다 해
6979 濩 물에담글 확	6732 濦 물이름 은	6716 濟 물이름 패	6691 澮 붓도랑 회
7006 瀔 물나갈 곡	6808 濥 땅속물줄기 인	6837 濞 비수 비	6921 濘 진창 녕
6931 瀆 도랑 독	6764 濟 물건널 제	6742 濕 축축할 습	6880 澮 많은모양 니

6771 澴 회택 회	7120 瀕 물가 빈	6974 瀑 소나기 폭	6739 濼 낙수 락
6950 橫 나루 횡	7096 澗 더럽힐 염	7001 瀌 눈비올 표	6824 溜 물맑을 류
6864 濪 우물 계	6886 漸 젖을 적	6788 濠 물이름 기	7026 澣 닦을 말
6845 瀾 큰물결 란	7025 瀞 맑을 정	7042 瀝 거를 력	7070 瀋 액즙 심
6933 � 골짜기림	7072 瀺 마실 선	6981 瀧 적실 롱	6992 � 비많이올 우
7023 濆 샘솟을 분	6721 覛 물이름 친	6907 瀨 여울 뢰	7076 親 차가울 청

6942	5960	7037	7052
戀 스머들 란	灋 형벌 법	灡 쌀씻을 간	淪 데칠 약

7107	6747	6713	6718
灟 논죄할 얼	灘 물이름 옹	灌 물댈 관	灅 물이름 익

6781	6838	6729	6885
灛 물출렁거릴 여	濁 수레옷칠 조	瀶 물이름 구	灊 물밀려올 천

7045	6667	6767	6892
灡 쌀뜨물 란	濂 물이름 첨	瀶 물이름 류	瀸 적실 첨

6772	7092	7136	7053
灅 물다스릴 루	灑 물뿌릴 쇄	灐 샘물 번	灄 술거를 초

7065	7098	6858	7087
灝 질펀할 호	灒 오물뿌릴 찬	灒 큰물결 번	瀚 빨래할 완

6120	灺 불빛 절	6149	炊 취사 취	6166	灸 뜸 구	6939	灘 여울 탄
6138	炭 숯 탄	6210	炕 구울 항	6171	灺 불똥 사	7137	麤 세물줄기 천
6143	炱 매연 태	6109	炟 불나다 달	6167	灼 구울 작		四畫 火部
6155	炮 통구이 포	6141	炦 불기운 발	6209	炅 빛날 경		
6200	炫 빛날 현	6188	炳 불꽃 병	6220	炎 불꽃 염	6108	火 불 화
6197	炯 빛날 경	6127	沸 불타는모양 불	6270	炙 구울 자	6142	灰 재 회

6113 焌 귀갑구울 준	6150 烘 불땔 홍	6181 裁 화재 재	6146 烓 화덕 유
6139 羡 햇빛에말릴 차	6183 焆 연기모양 열	6185 炮 불불 적	6135 焞 섶불제사 교
6110 烑 불성할 휘	7336 𤐫 외로울 경	6123 烝 찔 증	6119 烈 세찰 렬
6140 烄 불땔 교	6213 焅 가뭄기운 곡	6225 燅 데칠 심	6172 㷊 땔나무 신
6187 焞 밝은불빛 순	6214 烰 김오를 부	6192 烃 불성할 치	6156 焱 불에구울 은
6129 閃 불타는모양 린	2374 焉 어찌 언	6212 威 멸할 멸	2372 烏 까마귀 오

183 說文篆書

6174	煣 나무굽힐 유	6147	煁 화덕 심	6180	雥 태울 초	8022	㮚 없을 무
6150	煎 볶을 전	6160	煬 불땔 양	6202	焜 빛날 혼	6175	焚 불사를 분
6224	㸲 불탈 섬	6182	煙 연기 연	6208	煗 따뜻할 난	6173	焠 담금질할 쉬
6190	照 비칠 조	6144	煨 잿불 외	6207	煖 따뜻할 난	6115	然 그럴 연
6201	煌 빛날 황	6194	煜 빛날 욱	6168	煉 불릴 련	6267	焱 불꽃 염
6125	煦 따뜻할 후	6191	煒 밝을 위	5427	煩 번거로울 번	6189	焯 밝을 작

說文篆書 184

6218	6131	6184	6196
㬜 햇빛에말릴 위	頌 불빛 경	熅 연기끼낄 온	煇 빛날 휘
6179	6128	6106	6219
熸 태울 조	爛 불타는모양 류	熊 곰 웅	熙 빛날 희
6170	6216	6222	6134
熜 삼태울 총	燹 봉화 봉	�妟 불꽃빛날 첨	熇 불에말릴 고
6133	6193	6268	6176
熛 불똥 표	熠 빛날 습	熒 등불 형	爁 끓을 렴
6121	6204	6161	6145
㷷 불타는모양 필	熱 뜨거울 열	㷟 구울·태울 혹	熄 불꺼질 식
6126	6154	219	3051
熯 말릴 한	熬 볶을 오	熏 연기끼낄 훈	燮 깊은못 영

6211 燥 마를 조	6137 燋 홧불 초	7322 燕 제비 연	6177 燎 밝을 료
6169 燭 촛불 촉	6205 熾 불이성할 치	6221 燄 불빛 염	6223 燄 불퍼질 름
6111 燬 불탈 훼	6152 熹 밝을 희	6198 燡 불이글할 엽	6117 燔 불태울 번
6214 熹 덮을 도	1811 燮 화합할 섭	6157 爨 통속구이 증	6118 燒 탈 소
6112 燹 들불 선	4426 營 경영할 영	6148 燀 불땔 천	6269 燊 불성할 신
6195 燿 빛날 요	6206 燠 따뜻할 욱	6186 燂 불사를 첨	6130 爤 불빛 안

說文篆書 186

1785	6163	6122	6158
爪 가질 장	麋 익다 미	爕 강불 불	㷱 불에말릴 픽
2398	6162	爛	6116
受 떨어질 표	爛 익을 란	爤 고기데칠 섬	爇 불사를 설
5006	1694	6165	6226
乎 탐할 음	爨 밥지을 찬	爑 거북점 초	燅 푹삶을 섭
2403	四畫 瓜部	6132	6159
爭 다툴 쟁		爚 빛날 약	爆 터질 폭
2402	1782	6215	6272
爰 움킬 렬	爪 손톱 조	爟 불켜들 관	燎 불에구울 료
2399	6217	6271	
爰 이에 원	爝 횃불 작	蟠 제육 번	

2230	1989	父部	2381
牂 암양 장	爽 시원할 상		舁 두가지들 칭

3136	1988	1809	2404
牄 조수먹을 장	爾 너 이	父 아비 부	爲 뜰 숨을 은

3201	四畫 뉘部	四畫 爻部	2400
牆 담 장			臠 다스릴 란

			1784
			爲 할 위

四畫 片部	4174	1985	3061
	뉘 나무조각 장	爻 점괘 효	爵 벼슬 작

4166	3527	1987	四畫
片 나무조각 편	牀 평상 상	燊 밝을 리	

734 牣 가득찰 인	牛部	四畫 牙部	4167 版 널판지 판
732 牫 소헛병 금	692 牛 소 우	1259 牙 어금니 아	4170 牒 서판 첩
1966 牧 가축기를 목	715 牟 소우는소리 모	1260 掎 송곳니 기	4173 牏 거푸집 유
735 物 만물 물	696 牝 암컷 빈	1261 牁 충치 우	4171 牐 평상상판 변
698 牭 두살송아지 패	721 牢 가축우리 뢰	四畫	4172 牖 들창 유
713 犁 느린소 도	693 牡 수컷 모		4169 牘 서찰 독

701 犕 거세한소 개	694 犅 털붉은숫소 강	719 牽 이끌 견	700 牭 네살소 사
706 犖 얼룩소 락	730 犈 코가센소 견	731 牼 소정강이 경	717 牲 희생소 생
711 㸅 흰소 악	703 㹒 얼룩소 량	720 牿 외양간 곡	728 牴 뿔로받을 저
722 㹀 소꼬 추	726 犁 두마리밭갈 비	705 㹍 범무늬소 도	708 㹁 얼룩소 평
737 犥 야크 리	733 犀 물소 서	707 㸺 등이흰소 렬	718 牷 희생소 전
724 犕 8살소 비	710 犉 얼룩큰소 순	702 㹍 얼룩소 방	695 特 특별할 특

6066	狂 미칠 광		725	犛 논밭갈리	716	犤 희생소 산	
6037	狃 사나운개 뉴		729	�犩 소발굽 위	699	犙 세살송아지 삼	
6028	狺 개짖을 은	5999	犬 개 견	709	㹁 황백색소 표	712	犅 등흰소 강
6068	狄 오랑캐 적	6051	犮 개달릴 발	736	犧 희생소 희	727	㹀 새끼없는소 도
6048	狒 성난개 패	6039	犯 침범할 범	723	㹎 소길들일 요	697	犢 송아지 독
6043	犰 겁많을 겁	6042	犺 건강한개 강	714	犨 소쉼쉴 주	704	㹈 등흰소 려

四畫 犬部

191 說文篆書

6069 獀 사자 산	6058 狩 사냥할 수	6027 㺆 개싸울 의	6000 狗 개 구
6054 㺄 독욕 욕	6063 猏 사나운개 연	6072 狙 원숭이 저	6076 狛 짐승이름 백
6065 猠 미친개 제	6035 猞 개밥먹을 탑	6008 狌 얼룩개 주	6024 狦 사나운개 산
2904 猒 싫을 염	6025 狠 개싸움소리 한	6078 狐 여우 호	6031 狀 모양 상
6041 猛 사나울 맹	6047 狟 개다닐 환	6011 昊 개노려볼 격	6036 狎 익숙할 압
6040 猜 시새움 시	6075 狼 이리 랑	6003 狡 교활할 교	6082 犾 개서로물 은

說文篆書 192

6016 獫 개짖을 혐	6050 猌 개성낼 은	6009 猈 발바리 패	2175 雅 새이름 아
6020 獠 교활할 료	6022 奬 개권면 장	6005 猲 입짧은개 갈	6010 猗 불깐개 의
6077 獌 이리 만	6080 猵 수달 편	6015 猩 성성이 성	6032 奘 날뛰는개 장
6021 犙 개짖을 삼	6081 猋 회오리바람 표	6012 猶 개짖는소리 암	6049 猏 개귀흔들 적
6083 獄 옥리 사	6073 猴 원숭이 후	6018 猥 함부로할 외	6014 猝 갑자기 졸
6084 獄 감옥 옥	6001 獀 개의사냥 수	6071 猶 원숭이 유	6023 猭 개물다 찬

6056 獵 사냥할 렵	6061 獘 죽을 폐	6033 獒 사나운개 오	6074 縠 개일종 혹
6055 玁 가을사냥 선	6007 獫 주둥이긴개 험	6017 獄 강아지짖을 함	6064 獟 미친개 요
6079 獺 수달 달	6038 獪 교활할 회	6006 獢 입짧은개 효	6057 獠 밤사냥 료
9290 獸 짐승 수	6034 獳 성낸개 누	6045 獧 빨리뛰다 견	6044 獜 개건강할 린
6062 獻 바칠 헌	6060 獲 얻을 획	6004 獿 삽살개 노	6026 獦 개싸움 번
6019 玃 개짖을 뇨	6030 獷 사나울 광	6053 獨 홀로 독	6029 猲 개놀랄 삭

196	77	8379	6070
珋 보석 류	玉 구슬 옥	率 거느릴 솔	玃 큰원숭이 확

176	175	8116	
玗 옥돌 우	玐 구슬같은돌 사	竭 어그러질 의	五畵 玄部

184	146		2390
玓 빛날 적	玎 옥소리 정	五畵 玉部	玄 검을 현

201	193		
珏 쌍옥 각	玕 옥돌 간		

152	87	74	8115
玲 옥돌이름 감	玒 옥이름 공	王 임금 왕	玅 묘할 묘

111	156	97	2391
玠 신표홀 개	玖 옥돌 구	王 흠있는옥 숙	玆 이것·이곳 자

202 班 나눌 반	123 珌 칼집장식 필	144 玲 옥소리 령	119 玦 고리패옥 결
167 瓔 옥이름 섭	88 珜 옥이름 래	181 珉 옥돌 민	189 玟 옥돌 민
92 珣 옥이름 순	187 瑜 자개장식칼 려	194 珊 산호 산	151 玤 옥이름 방
159 瑰 옥버금돌 예	83 瓅 옥이름 력	133 玭 빛고울옥 체	186 玭 진주 빈
128 瓃 고깔장식 옥	153 鞏 옥돌 록	127 珇 옥홀무늬 조	143 玩 희롱할 완
166 瑿 옥닮은돌 완	177 瑂 옥돌이름 몰	142 珍 보배 진	168 珣 옥돌이름 구

8015 琴 거문고 금	169 瑂 옥돌 언	90 珦 향옥 향	188 珧 대합조개 요
100 琳 신선거처럼	157 珶 옥돌 이	118 玲 패옥 형	82 瓔 옥이름 노
122 琫 칼집장식 봉	114 珽 옥큰홀 정	164 瓏 옥돌 호	158 琅 옥돌 은
110 琰 각있는홀 염	197 琀 사자입의옥함	99 球 둥글 구	120 珥 귀고리 이
108 琬 상단둥근홀 완	154 琚 패옥 거	192 琅 낭간 랑	183 珠 구슬 주
171 瑈 옥돌 유	180 琨 옥돌 곤	141 理 도리 리	165 �842 옥비슷한돌 할

178	150	91	147
瑎 검은옥돌 해	瑀 옥돌 우	�160 옥이름 랄	琤 옥소리 쟁
195	102	115	81
瑚 산호 호	瑗 고리옥 원	瑁 대모 모	瑑 귀막이옥 전
149	86	173	140
瑝 옥소리 황	瑜 광채옥 유	瑂 옥비슷한돌 미	珇 옥아로새길 조
190	126	116	105
瑰 구슬 괴	瑑 새길 전	瑞 제후수여홀 서	琮 옥제기 종
135	112	8016	139
瓅 미옥 력	瑒 제사술잔 창	瑟 거문고 슬	琢 쪼다 탁
148	138	95	106
瑣 옥소리 쇄	瑕 붉은옥 하	瑛 옥빛패옥 영	琥 호박 호

96 璑 삼색옥 무	109 璋 홀반쪽 장	130 瑬 면류관옥끈 류	172 珸 옥돌 오
84 璠 노나라옥 번	163 璁 옥돌 총	137 璊 붉은옥 문	182 瑤 옥돌 요
162 瓅 옥돌 잠	191 璣 구슬 기	203 瑂 차상주머니 복	121 瑱 귀막이 전
161 瓃 옥돌 진	174 璒 옥돌 등	160 瓘 옥소리 쇄	125 瑵 수레덮개장식 조
124 瓂 옥장식칼 체	93 璐 아름다운옥 로	155 瑓 옥이름 수	145 瑲 옥소리 창
104 璜 패옥 황	78 璙 옥이름 료	136 瑩 맑을 영	85 瑾 아름다운옥 근

94 瓚 술그릇 찬	132 珊 옥장식칼 뢰	101 璧 서옥 벽	80 璥 경옥 경
113 環 옥홀 환	198 璺 장사폐백옥 유	98 璿 아름다운옥 선	117 璬 패옥 교
五畫 瓜部	107 瓏 옥소리 롱	131 璹 옥그릇 숙	134 瑟 아름다운옥 슬
	200 靈 신령 령	170 瑇 옥돌 신	129 璪 면류관장식 조
4345 瓜 오이 과	79 瓘 옥이름 관	89 瓊 옥 경	199 璗 황금 탕
4351 㼌 덩굴약할 유	8100 璽 활부릴 사	185 瓅 옥빛강한 력	103 環 고리·순환 환

說文篆書 200

8065 嘗 큰독 당

8067 瓮 옹기 옹

4350 瓣 오이씨 판

4347 㼟 작은오이 질

8073 瓿 작은항아리 부

8082 甌 암기와 판

4346 㼝 작은오이 박

8071 甀 방화수독 비

8080 埝 풀무자루 함

五畫 瓦部

4352 瓠 표주박 호

8060 甄 질그릇장인 견

8070 瓴 귀달린옹기 령

8058 瓦 기와 와

4348 𤫧 작은오이 형

8079 甋 얇은기와 렵

8069 盌 주발 완

8068 㼌 목긴항아리 강

4349 㼎 오이 요

8072 甂 입큰단지 변

8064 瓵 항아리 이

8059 瓪 옹기장이 방

4353 瓢 표주박 표

201 說文篆書

3712 生 태어날 생

2901 甘 달다 감

8078 甋 기와장가루 창

1892 甗 사냥바지 연

3717 甡 많이서있을 신

2905 甚 심히 심

8062 甑 시루 증

8076 甀 벽돌 추

3714 産 생산물 산

2902 甜 달콤할 첨

8075 甓 벽돌돌 벽

8077 甈 깨진항아리 계

8779 甥 생질 생

2903 曆 온화하다 감

8063 甗 시루 언

8074 甂 질항아리 용

3716 甤 열매 유

五畫

五畫

8066 甌 단지·사발 구

2375 華 농기구 필	9352 申 펼 신	1984 宁 편안할 녕	五畫 用部
8763 甿 어린백성 맹	8777 男 사내 남	五畫 田部	
2887 畀 주다 비	2919 甹 빠를 병		1980 用 쓸 용
8053 甾 재앙 재	4154 曳 나무싹날 유	8740 田 밭 전	1981 甫 비로소 보
8756 畺 지경 강	8750 甸 경기 전	5574 由 귀신머리 불	4155 甬 종고리 용
8755 界 경계 계	8741 町 밭두둑 정	9291 甲 갑옷 갑	1983 葡 갖출 비

1845 畫 그을 획	8765 畱 머무를 류	8766 畜 가축 축	5575 畏 두려워할 외
8770 畺 지경 강	8749 畮 밭두둑 묘	3228 畟 보습 측	1961 畋 밭갈 전
8747 畸 나머지 기	685 番 순번 번	8760 略 간략 략	8769 畕 나란히 강
8761 當 마땅 당	8745 畨 새개간밭 여	8759 畤 제사터 치	8754 畔 밭두둑 반
8753 畹 스무이랑 원	1684 異 다를 이	2376 畢 마칠 필	3194 富 복 복
9272 歶 쌀자루 저	8762 畯 농부 준	8752 畦 밭두둑 휴	8758 畛 밭갈 진

9330 疑 의심 의	8744 疁 화전 류
	8757 畷 두둑길 철
2389 疐 넘어질 치	疋 짝 필 1345
	8054 鑱 가래 잡
	8742 㕳 빈땅 연
五畫 疋部	1026 疌 빠를 첩
	8764 疄 밭수레몰 린
	8746 疄 좋은전답 유
1347 疋 소통할 소	8767 疃 짐승족적 탄
	8768 暘 불모땅 창
4490 疒 질병 녁	9339 疏 통할 소
	8743 疇 밭두둑 주
	8751 畿 천자천리땅 기
4501 疛 갑자기아플 교	1346 疋 격자창 소
	五畫
	8748 嗟 남은거친땅 차

4522	4568	4576	4512
疣 몸떨병 우	疸 간장허약병 달	疧 병앓을 기	疕 두창 비
4505	4493	4566	4524
疵 흉터 자	病 질병 병	疢 열병 진	疝 배아플 산
4575	4527	4558	4525
痬 흠 자	府 곱사등이 부	痒 피부병 첨	疛 배아플 주
4534	4572	4518	4539
疽 악성종기 저	㾺 미쳐달릴 술	疾 종기구멍 혈	疥 옴 개
4544	4495	4540	4577
店 학질 점	疴 질병 아	痂 상처 가	疲 병에지칠 급
4555	4504	4528	4580
疛 멍·타박 지	疵 질병이름 올	痀 곱사등이 구	疫 돌림병 역

說文篆書 206

4492 痛 아플 통	4570 痞 비괴 비	4547 痔 치질 치	4491 疾 병 질
4569 痰 앓는소리 협	4511 痟 두통 소	4582 癉 말지칠 탄	4573 疲 피곤할 피
4530 瘈 마음불안병 계	4509 痒 오한증 심	4545 痎 학질 해	4514 瘍 종기 양
4584 痼 고질병 고	4574 痟 뼈쑤실 연	4562 痕 흉터 흔	4556 痏 타박상 유
4546 痳 산증·임증 림	4533 痤 부스럼 좌	4563 痙 경련 경	4560 痍 상처 이
4549 痹 신체마비병 비	4583 痎 말부스럼 탈	4496 痡 고달플 부	4564 痌 아플 동

2184	4519	4541	4531
癰 매 응	瘖 벙어리 음	瘕 여성병 하	痱 중풍병 비
4537	4552	4507	4523
瘜 굳은살 식	㿜 반신불수 편	瘏 앓을 도	瘀 어혈 어
4554	4581	4586	4571
瘧 절름발이 압	瘛 경기병 체	痢 약독 랄	瘍 전염병 역
8721	4529	4565	4548
瘞 매장할 예	癥 숨찰 궐	瘦 파리할 수	痿 몸마비병 위
4494	4515	4513	4551
瘣 병들 외	瘸 눈병 마	瘍 두창 양	瘃 동상 촉
4502	4561	4590	4510
瘨 어지럼병 운	癜 상처흉터 반	瘉 병나을 유	臧 머리아플 혁

4516 癬 목멜 사	4550 痹 다리에쥐날 피	4589 癃 노쇠할 쇠	4499 癲 지랄병 전
4553 瘇 수종다리 종	4503 癇 간질병 간	4578 瘱 앓는소리 애	4588 瘥 병나을 채
4517 瘍 입삐둘병 위	4567 癉 황달병 단	6421 癮 고요할 예	4543 瘧 학질 학
4506 癈 폐기할 폐	4587 瘌 약물중독 로	4508 瘲 경기 종	4497 瘽 고달플 근
4559 膿 종기터질 농	4532 瘤 혹 류	4498 瘵 지쳐아플 채	4521 瘻 누관 루
4542 癘 문둥병 려	4579 癃 지칠 륭	4591 瘳 병나을 추	4500 瘼 질병 막

2123 百 일백 백	1032 癹 풀제거 발	4536 癰 종기 옹	4592 癡 어리석을 치
3055 皀 곡식낱알 핍	1031 登 오를 등	4535 癘 종기 려	4585 療 병고칠 료
5215 皃 모양 모	8108 發 필 발	五畫 白部	4557 癒 종기터질 유
2118 皆 모두 개	五畫 白部	五畫 癶部	4538 癬 옴 선
4720 皅 들꽃희다 파		1030 癶 필 발	4520 癭 목의혹 영
76 皇 황제 황	4713 白 흰 백	9315 癸 열번째천간 계	4526 癏 기운찰 비

1893	2121	4723	6345
韒 가죽바지 융	疇 고할 · 누구 주	晶 나타날 효	皋 못 · 늪 고

		2122	4714
五畫 皿部	五畫 皮部	矯 슬기 지	皎 희다 교

		3723	2129
		曄 흰꽃 엽	皕 이백 벽

2998	1889	4717	4716
皿 그릇 명	皮 살갗 피	皤 빛이흴 파	晳 피부희다 석

2999	1891	4715	4719
盂 밥그릇 우	皯 기미끼일 간	曉 밝을 효	皚 흴 애

3008	1890	4721	4718
盆 동이 분	皰 여드름 포	皦 옥흴 교	皜 새깃흴 학

3021 盥 대야 관	4135 盟 맹세 맹	3020 𥁕 온화할 온	3016 盈 찰 영
3004 盧 화로 로	5341 盜 도적 도	3000 盌 주발 완	3006 盄 그릇 조
3019 盦 덮을 암	3001 盛 성할 성	3015 益 더할 익	3018 盅 그릇빌 충
3010 盨 그릇이름 수	5010 監 살필 감	3009 㿿 그릇 저	3040 盍 덮을 합
6333 盩 당겨칠 주	3017 盡 다할 진	3014 盉 맛맞출 화	3012 盪 그릇닦을 밀
3022 溫 씻을 탕	3005 盬 그릇 고	3003 盉 바가지 유	3007 盎 동이 앙

2018 眊 눈흐릴 모	2071 看 볼 간	2052 旬 눈짓할 현	7354 鹽 소금밭 고
2096 眇 애꾸눈 묘	2085 睞 눈안질 결	2012 旰 눈크게뜰 간	3011 盬 작은솥 교
2110 眉 눈썹 미	2024 � 똑바로볼 계	2098 盲 장님 맹	8114 鳌 어그러질 려
2011 盼 눈예쁠 반	2217 省 사팔뜨기 말	2104 眖 눈후벼팔 알	五畫 目部
2060 相 서로 상	2035 眒 멀리볼 매	2032 旴 쳐다볼 우	
2111 省 살필 성	2097 眄 곁눈질할 면	8018 直 곧을 직	1994 目 눈 목

5447 縣 목베어매달 교	2050 智 눈멀 완	2040 眔 눈따라갈 답	2112 盾 방패 순
2094 眣 사팔뜨기 질	2075 眙 직시할 치	2087 眛 눈어두울 매	2026 眂 볼 시
1997 眩 현혹할 현	1998 眥 눈초리 제	2042 眜 눈희미할 말	2030 眈 즐길 탐
2029 眣 우러러볼 활	2074 眢 눈부릅뜰 저	2022 眣 똑바로볼 비	2013 眅 흰자많을 판
2069 眷 돌아볼 권	2036 眕 자중할 진	2106 曹 어두울 비	2078 眭 흘겨돌아볼 혜
2021 眮 눈굴릴 동	4978 眞 참 진	2081 眚 눈백태끼일 생	2107 眗 두리번거릴 구

2033 瞏 놀라볼 경	2076 睇 훔쳐볼 제	2083 眵 눈곱 치	2077 略 곁눈질할 락
2059 瞀 살펴볼 계	2103 睡 눈작을 좌	2064 睍 곁눈질 견	2045 眽 흘끗볼 맥
2010 睔 큰눈 곤	2093 瞀 눈삐뚤 추	2086 眼 눈병날 량	2089 眯 애꾸눈 미
2109 奭 눈흘겨볼 구	2014 睍 불거진눈 현	2025 晩 보는모양 만	1995 眼 눈 안
2108 睊 눈언저리 권	2005 睅 큰눈 환	1999 睒 눈깜짝 섬	2090 眺 먼곳볼 조
2070 督 살필 독	2072 睎 바라볼 희	2031 遁 돌아볼 연	5000 眔 무리 중

2113	厰 방패 벌	2099	瞅 눈깜을 겹	2079	睡 졸 수	2091	睞 곁눈질할 래
2101	睃 소경 수	2008	睴 통방울눈 곤	2047	睈 게슴츠레 순	2092	睩 눈굽게뜰 록
2068	瞎 눈오목할 알	2041	睽 사팔눈 규	6330	睪 엿볼 역	2054	睦 화목할 목
2066	睼 멀리볼 제	2039	睹 볼 도	2027	睨 곁눈질할 예	2003	眮 왕눈이 비
2006	睻 왕눈 훤	2028	睭 눈깔고볼 모	2004	䁈 큰눈 한	2063	睗 빨리볼 석
6347	睊 놀라볼 구	2056	瞀 눈어두울 무	2051	睢 노려볼 휴	2020	睒 언듯볼 섬

2082 瞥 언뜻볼 별	2046 瞤 멍하니볼 척	2065 瞸 움펑할 열	2114 馗 방패손잡이 규
2048 瞤 눈깜빡일 순	2037 瞟 눈흘릴 표	2061 瞋 눈부릅뜰 진	2007 瞞 속일 만
2073 瞫 볼 심	3253 翐 형님 곤	2218 瞢 어두울 몽	2080 瞑 어두울 명
2088 瞯 엿볼 간	2016 瞵 눈여겨볼 린	2105 瞚 눈깜빡 순	2043 瞂 눈굴러볼 반
2001 曦 눈동자맑을 희	2057 瞡 조금볼 매	2062 鶝 눈여겨볼 조	2102 瞏 미혹할 영
2100 瞽 소경 고	2023 瞧 잠깐볼 무	2038 睬 살펴볼 체	2067 暖 눈흐릴롱 언

9068 紐 찌를 뉵	2015 矔 눈부릅뜰 관	2095 矇 당달맹인 몽	2249 瞿 놀란눈 구
9065 䊃 창 개	2009 䜌 오래볼 만	2049 矉 찌부릴 빈	2034 瞫 계속볼 전
9067 矜 자만할 긍	2019 曠 똑바로볼 당	2044 辡 아이백태 판	2055 瞻 우러러볼 첨
9064 䊚 짧은창 랑	五畫 矛部	2053 矆 눈부릅뜨고볼 확	1996 睘 눈감을 환
1376 矞 뚫을 율		2250 矍 다급할 확	2058 矓 잘볼 감
9066 䊛 작살 색	9063 矛 창 모	2000 矘 눈동자 현	2002 瞞 빽빽할 면

5759 破 깨어질 파	五畫 石部	3168 矦 제후 후	五畫 矢部
5769 砭 돌침 폄	5724 石 돌 석	3203 雉 기다릴 사	3164 矢 화살 시
5741 硍 돌위에흔적 간	6961 砅 징검다리 려	3169 鍚 다칠 창	3173 矣 어조사 의
5734 砼 물가돌 공	5728 砮 돌살촉 노	3170 短 짧을 단	3171 矤 하물며 신
5761 研 연마 연	5771 砢 돌무더기 가	3166 矯 바로잡을 교	3172 知 알 지
5744 硈 돌단단할 갈		3167 矰 주살 증	

219 說文篆書

5727 硬 옥돌 연	5730 碣 비석 갈	5765 䃳 방아찧을 답	5740 硌 돌소리 각
5726 碭 무늬돌 탕	5732 碬 숫돌 하	5764 碓 디딜방아 대	5752 硪 바위 아
5743 磕 돌부딪힐 개	5737 磫 사태날 대	5736 碑 비석 비	5768 硯 벼루 연
5731 磏 숫돌 렴	179 碧 푸를 벽	5739 磄 돌낙하소리 색	5756 䂵 빼낼 척
5772 磊 돌무더기 뢰	5374 碩 클 석	5758 碎 부서질 쇄	5750 确 자갈땅 학
5763 磑 맷돌 애	5753 礨 바위 암	5757 䃺 다듬질할 천	5745 硻 굳을 갱

說文篆書 220

5748 礦 돌산 암	5755 礒 막을 애	5725 磺 광석 광	5738 磒 떨어질 운
五畫 示部	5729 礜 여석 여	5751 磽 단단할 교	3262 磔 거열형 책
	5733 礰 조약돌 력	5746 厤 조약돌소리 력	5770 礉 자갈땅 핵
10 示 보일 시	5767 礴 돌부술 착	5766 礗 돌실촉 파	5754 磬 경쇠 경
3890 祁 크다 기	5760 礱 갈다 롱	5742 礐 돌소리 각	5735 磧 자갈밭 적
64 社 토지신 사	5762 礪 갈다 마	5749 磬 단단할 격	5747 磛 돌모양 참

번호	한자	뜻
23	祗	공경할 지
39	祏	돌감실 석
19	祉	복 지
31	祀	제사 사
47	祝	빌 축
68	祟	귀신의재앙 수
49	祓	푸닥거리 불
42	礿	천자봄제사 약
11	祜	복 호
32	祡	섶태워제사 시
35	祔	합사할 부
50	祈	빌 기
34	祪	먼조상 궤
25	神	귀신 신
27	祕	숨길 비
26	祇	땅귀신 기
18	祥	상세할 상
21	祐	신이도울 우
41	祠	사당 사
1858	禓	창 대
30	祭	제사 제
36	祖	조상 조
70	祘	잘살펴볼 산
40	祕	제사지낼 비

禋 제사이름 인	祿 녹봉 록	祳 제사날고기 신	熛 불꽃 표
29	15	60	6178
禎 길조 정	祅 재앙 요	祲 요기 침	祫 제사이름 협
17	69	66	44
禔 편안할 지	禖 아들점지제사 매	祼 강신제 관	祜 재앙쫓는제사 활
24	58	45	57
禘 시조제사 체	福 복 복	禁 금할 금	祴 풍류이름 개
43	20	71	61
祭 종묘제단 팽	禓 제기 서	祺 복 기	祰 고제 고
37	59	22	38
禍 재앙 화	禓 길제사 양	祷 빌 도	禲 예방할 류
67	65	63	48

5576 禺 어리석을 우

53 禳 재앙쫓는제사 양

55 禪 산천제사 선

62 禡 전쟁터제사 마

9284 离 도깨비 리

33 禷 비상시제사 류

46 禘 거듭제사 체

16 禠 행복 사

9288 禼 은나라시조 설

五畫

内部

13 禧 복 희

52 祭 산천에제사 영

9283 禽 날짐승 금

12 禮 예도 례

14 禛 복받을 진

9287 屬 짐승이름 비

9282 内 짐승발자국 유

54 禬 푸닥거리 회

56 禦 방비 어

五畫

9286 禹 우임금 우

51 禱 기도할 도

72 禫 담제 담

4269	4262	4229	禾部
秜 성기게심기 력	科 과거 과	秄 북돋울 자	
4222	4208	4216	4182
秬 검은기장 비	秏 벼이름 모	秒 벼이삭숙일 초	禾 벼 화
4247	4243	4266	5221
秧 벼의모 앙	秕 쭉정이 비	秅 볏단셀 타	禿 대머리 독
4265	4220	4207	4197
秭 수단위 자	秒 시·분·초 초	秔 메벼 갱	私 사사로이 사
4226	4259	4238	4250
秨 벼흔들릴 작	秋 가을 추	秔 단단한쌀 흘	秊 해 년
4267	4210	4215	1820
秷 백이십근 석	秜 돌벼 니	采 이삭 수	秉 잡을 병

225 說文篆書

4235	4223	4237	4253
稇 단으로묶을 균	秳 왕겨 부	秳 쌀·보리뉘 활	租 조세 조
4268	4254	4245	4260
稘 돐 기	稅 세금 세	㮚 기장줄기 렬	秦 진나라 진
4214	4263	稈 벗짚 간	秩 차례 질
稶 보리·밀 래	程 한도 정	4241	4234
4189	4258	4244	4201
稑 올벼 륙	稍 점점 초	稍 보리짚 견	秫 차조 출
4252	4194	3726	4228
稔 곡식익을 임	稀 드물 희	稢 굽은가지 구	案 벼탈곡 안
4192	4236	4204	4212
稠 빽빽할 조	稞 쌀보리 과	稌 벼 도	移 옮길 이

說文篆書 226

4206 穅 메벼 렴	4261 稱 저울 칭	4240 稭 볏짚 개	4187 稙 올벼 직
4248 稦 메기장 방	4249 程 메기장 황	4251 穀 곡식 곡	4256 穢 흉년들 황
4239 穛 벼껍질 작	4184 稼 심을 가	4205 稯 참벼 나	4211 稗 피 패
4199 稷 메기장 직	3727 稽 머무를 계	4264 稷 여든울 종	3197 稟 받을 품
4191 稹 치밀한 진	4242 稾 볏짚 고	4188 種 씨 종	4218 稬 벼고개숙일 단
4190 稺 어린벼 치	4203 稻 벼 도	3725 穧 굽을 지	4219 稢 벼싹날 갈

4231 穫 곡식거둘 확	4255 䆃 가릴 도	4224 䅓 왕겨 괴	4225 穅 겨 강
4209 穬 까그라기 광	4185 穡 거둘 색	4202 穄 메기장 제	4193 穊 촘촘할 기
4195 䅓 벼이름 멸	4217 穟 벼이삭 수	4221 機 벼이삭줄기 기	4196 穆 온화할 목
4227 穮 김맬 표	4232 穧 쌀을 자	3729 䅴 나무못뻗을 고	4257 穌 소생할 소
4198 穠 붉은메벼 비	4230 穧 볏단 제	4186 穜 목화 동	4213 穎 이삭 영
4246 穰 짚 양	5222 穳 쇠할 퇴	3728 穉 우뚝설 탁	4233 積 쌀을 적

4435 窐 시루구멍 규	4479 窨 침놓을 압	4467 穹 높을 궁	
4471 窔 구석 요	4449 窊 우묵할 와	4478 穸 무덤 석	4429 穴 구멍 혈
4470 窅 깊고그윽할 요	4473 窈 그윽할 요	4462 突 부딪힐 돌	4445 穵 구멍파다 알
4466 窕 고요할 조	2017 窅 아득할 요	4477 窀 무덤 둔	4468 究 헤아릴 구
4461 窒 막을 질	4459 窋 뾰죽내밀 줄	4439 穿 뚫을 열	4443 空 빌 공
4453 窖 곡식저장움 교	4476 窆 하관할 폄	4437 穿 도랑파기 천	

4438 窽 뚫을 요	4460 窴 메울 전	4454 窬 작은쪽문 유	4465 窘 곤궁 군
4475 竁 땅을파다 취	4474 篠 깊고먼모양 조	4431 窨 움집 음	4440 窬 파낼 열
4457 覜 바로볼 탱	4456 窺 엿볼 규	3844 窮 나라이름 궁	4447 窠 둥지 과
4446 窬 텅빌 혈	4455 窵 깊고조용할 조	4469 窮 다할 궁	4451 窞 구덩이 담
4442 窽 구멍 규	4448 窓 창문 창	4434 窯 가마 요	4464 窣 갑자기솟 솔
4463 竄 숨길 찬	7885 窶 예뻘 찰	4450 窳 게으름 유	4458 竊 구멍에서볼 찰

6378	6370	1652	4441
睹 놀라는모양 작	竢 기다릴 사	辛 허물할 건	竇 움집 두
6368	6367	6371	4433
竫 조용할 정	竦 공경할 송	竘 건장할 구	竈 부엌 조
6364	6376	6381	4316
竵 포갤 퇴	竣 끝날 준	竝 나란히 병	竊 훔칠 절
6373	6363	1651	
竭 다할 갈	竦 임할 리	竟 마칠 경	五畫 立部
6365	6377	1650	
端 끝 단	竦 귀신 록	章 문장 장	
6366	6379	1653	6362
竨 가지런할 전	竵 키작을 파	童 아이 동	立 설 립

2619 筇 힘줄 건	2813 筥 곡식담는그릇 둔		6374 頹 서서기다릴 수
1380 筍 통발 구	2880 笑 웃을 소	六畫 竹部	6380 矰 높은누대 증
2819 筊 새장 노	2845 笍 말채찍 체	2737 竹 대 죽	6375 蠃 절름거릴 라
2850 筲 배밧줄 달	2844 筴 대이름 타	8601 竺 대나무 축	6372 蠵 바르지못할 화
2840 筟 수레가리개 령	2765 笐 대늘어설 강	2820 竿 장대 간	3225 戡 춤추고노래 감
2837 笠 삿갓 립	2829 筁 얼레 호	2856 竽 피리 우	1644 競 굳셀 경

2744 筍 죽순 순	2772 笄 비녀 계	2781 第 평상 제	2751 箟 대껍질 민
2842 箣 말채찍 책	2805 箜 젓가락통 공	2866 笛 피리 적	2768 笵 본보기 범
2848 箤 배돛 추	2618 筋 힘줄 근	2849 笘 서판 섬	2770 符 부절 부
2867 筑 악기이름 축	2773 箆 참빗 기	2881 第 차례 제	2752 笨 대속흰껍질 분
2861 筒 대통 통	2767 等 무리 등	2779 筰 전통 책	2794 笥 네모상자 사
1842 筆 붓 필	2804 筶 광주리 락	2851 笞 매질할 태	2857 笙 생황 생

2739 箘 화살대 균	2824 筰 대밧줄 작	2809 籣 대그릇 산	2823 筊 단소 효
2882 箕 그것 기	2775 筳 대자리 정	2878 筭 셈할 산	2793 筥 대소쿠리 거
2847 箙 화살통 복	2822 箇 낱 개	2771 筮 대로점칠 서	2776 箮 얼레 관
2746 筟 대껍질 부	2834 箝 끼울 겸	2741 筱 가는대 소	2749 𥴊 대쪼갤 도
2797 箄 통발 비	2869 箛 대이름 고	2782 筵 대자리 연	2801 筤 어린대 랑
2879 算 셈할 산	2864 管 대롱 관	2817 箹 죽통 통	2777 箁 댓속껍질 부

2738 箭 화살 전	2863 箹 작은피리 약	3189 箮 두터울 독	2826 箑 포·부채 삽
2748 節 마디 절	2747 箬 대껍질 약	2865 筋 관악기 묘	2868 箏 악기 쟁
2814 箐 대그릇 천	2761 箕 대쪽 엽	9129 範 본보기 범	2825 箈 대나무발 전
2870 籁 통소 추	2854 箴 바늘 잠	2838 箱 상자 상	2769 箋 부전지 전
2816 簜 대그릇 탕	2799 箸 젓가락 저	2855 箾 장대로칠 소	2843 箠 채찍 추
2745 箰 죽순 태	2755 篆 전서 전	2859 篁 생황 시	2790 箅 시루밑 폐

235 說文篆書

2796 簁 가루치는체 사	2774 篗 얼레 확	2839 篚 대광주리 비	2757 篇 책 편
2877 籞 금지구역 어	3810 簋 서직그릇 궤	2792 筲 젓가락통 소	2818 籩 들것 편
2754 篸 들쑥날쑥 참	2832 筧 말구유 두	2753 籠 대나무성할 옹	2759 篁 대이름 황
2798 簞 둥근대그릇 단	2815 簏 대상자 록	2841 篸 말빗 잠	2803 篝 등바구니 구
7698 籍 작살 착	2800 簍 대바구니 루	2785 篨 대자리 저	6335 籟 치죄할 국
5578 篡 빼앗을 찬	2766 箁 대쪽 부	3467 築 쌓을 축	5901 篤 두터울 독

4284 粲 정미쌀 찬	4288 粗 현미 조	4310 粡 묵은쌀 홍	2808 籯 대바구니 영
4312 糣 가루반죽할 권	4302 臬 미숫가루 구	4305 粗 잡곡밥 뉴	2821 籗 물고기가리 착
7124 粦 물맑을 린	6227 粦 도깨비불 린	4311 粉 가루 분	5434 籲 부르짖을 유
4308 粹 순수할 수	4160 粟 조속	4289 粊 나쁜쌀 비	六畫 米部
4286 精 정밀할 정	4282 粱 기장 량	4291 粒 낟알 립	
4287 粺 정미쌀 패	2934 粵 어조사 월	4297 粓 물젖은쌀 명	4281 米 쌀 미

3140 糶 쌀사드릴 적	4285 糒 현미 뢰	4314 粊 내쫓을 살	4293 糂 죽 삼
4315 糲 곡식껍질제거 미	4294 糪 죽밥·선밥 벽	4313 糤 풀어헤칠 설	4303 糈 양식 서
3704 糴 곡식팔다 조	4292 釋 쌀일다 석	4299 糟 지게미 조	4301 糗 볶은쌀 구
4318 糳 찧은쌀 착	4306 糶 곡식 조	4296 糮 풀린죽 담	4295 糜 죽 미
六畫 糸部	4307 糩 밀기울 말	4283 糙 조생종쌀 착	2377 糞 똥거름 분
	4290 糱 누룩 얼	4304 糧 식량 량	4300 糒 군용식량 비

8245 統 면류관끈 담	8378 韍 북에실넣다 관	8162 紆 굽을 우	8121 糸 실 사
8336 纚 헌솜 리	8244 絖 갓끈 굉	8297 紉 노끈 인	8117 系 이을 계
8170 紊 문란할 문	8262 給 옷고름 금	8314 紂 주왕 주	1384 糾 꼴 규
8151 紡 길쌈 방	8171 級 등급 급	8230 紅 붉을 홍	8146 紀 벼리 기
8239 紑 희고고울 부	8150 納 거두어들일 납	8195 紈 흰깁 환	8273 紃 끈 순
8313 紛 어지러울 분	8257 紐 묶다 뉴	8131 紇 실끝 흘	8174 約 약속 약

241 說文篆書

8156 紹 소개 소	8361 絮 묶은솜 녀	8333 紙 종이 지	8365 紕 선두를 비
8250 紳 큰띠 신	8316 絆 말발묶는끈 반	8318 絼 소고삐 진	3709 索 찾을 색
8247 紻 갓끈 앙	8341 紺 명주 부	8355 扉 짚신 화	8160 紓 풀어질 서
8271 緎 수놓은무늬 월	8363 綍 줄·인끈 불	8232 紺 감색 감	8310 素 흴 소
8229 紫 자주색 자	8321 絏 고삐 설	8187 絅 홑옷 경	8127 純 순수할 순
8132 紙 실찌꺼기 저	8165 細 가늘 세	8301 絢 신코장식 구	8139 紝 베짤 임

8303	8223	8285	8347
絭 소매매는끈 권	絳 진홍색 강	絥 꿰맬질	紵 모시풀 저
8190	8326	8222	8309
給 급여 급	絠 활시위퉁길 개	紬 꿰맬 출	紅 말장식 정
8331	8181	8287	8253
絡 솜 락	結 결과 결	組 옷꿰맬 탄	組 끈 조
9268	8265	8149	8193
絫 포개다 류	絝 바지 고	紿 속일 태	終 끝 종
8215	8133	8269	8207
絖 촘촘수무늬 미	絓 결·매달 괘	綾 비단무늬 피	紬 명주 주
8364	6312	8282	8178
絣 무늬없는비단 병	絞 목맬 교	納 실한오라기 결	絼 회전 진

8308 紴 수레앞판 복	8152 絕 끊어질 절	8188 紙 흩어진실 파	8216 絹 명주·비단 견
8376 絲 실 사	8198 絩 올재는단위 조	8212 絢 무늬고울 현	8136 經 날줄 경
8330 絮 솜 서	8220 絑 붉을 주	8358 絜 묶을 혈	8325 緪 두레박줄 경
8289 絬 평상복 설	8353 經 상복띠 질	8260 絙 느슨할 환	8410 蛵 잠자리 형
8138 絑 베짤 식	8338 紁 삼이을 차	8130 緃 실길게늘일 황	8186 綠 급할 구
8346 絟 가는베 전	8145 統 거느릴 통	8344 綌 거친갈포 격	8311 緐 말갈기치장 번

1851 緊 팽팽할 긴	8208 綮 창집 계	8270 條 명주실끈 조	8296 絜 엮은실 별
8240 緂 옷빛깔환할 담	8249 緄 허리띠 곤	8128 綃 생사 초	8368 綏 편안할 수
8357 緉 한켤레신 량	8224 綰 매다 관	8343 絺 갈포 치	8372 葯 흰비단 약
8238 綟 초록빛 려	8173 暴 묶을 국	8279 緂 붉은실 침	8219 縟 연옥색비단 욕
8217 綠 녹색 록	8199 綺 무늬비단 기	8310 綊 면류관싸개 협	8259 綎 인끈 정
8141 緆 끈 류	8233 縪 쑥색비단 기	8277 綱 벼리 강	8203 綈 거친명주 제

8235 緇 검을 치	8140 緵 모을 종	8281 綫 실 선	8258 綸 낚시줄 륜
8191 綝 멈추다 침	8360 綢 얽을 주	8252 綬 물건묶는끈 수	8209 綾 무늬비단 릉
8163 絎 곧을 행	8214 縷 무늬비단 처	8248 緌 갓끈 유	8329 緡 낚시줄 민
8129 緒 굵은실 개	8220 綪 진홍색비단 천	8307 維 굵은줄 유	8334 絡 헌솜탈 부
8292 緱 칼자루감을 구	9274 綴 꿰맬 철	8299 絅 꼬지않은끈 쟁	8125 緒 실마리 서
8323 緪 동아줄 긍	8284 緤 옷꿰맬 첩	8272 縦 물들인비단 종	8349 緆 고운삼베 석

說文篆書 246

8315 繀 말꼬비 추	8197 繝 비단 위	8348 總 가는베 시	8204 練 표백련
8354 緶 길삼얽힐 편	8158 緤 띠 영	8286 緛 옷주름 연	8119 縣 새솜 면
8306 編 책끈 편	8227 緹 붉은빛 제	8263 緣 인연 연	8126 緬 생각할 면
8304 緘 묶는끈 함	8274 緟 거듭 중	8254 絹 인끈 왜	8166 緢 깃술 묘
8143 緄 곤룡포 곤	8337 緝 길쌈할 집	8351 緰 비단 수	8267 緥 포대기 보
8202 縑 합사비단 겸	8183 締 맺을 체	8142 緯 씨줄 위	8356 緤 미투리 봉

247 說文篆書

8205 縞 고운빛깔 호	8225 繒 분홍빛 진	8255 繹 잇끈 역	8200 縠 고운명주 곡
8280 縷 실 루	8167 縒 실얽힐 차	8300 縈 두를 영	8182 縎 가슴맺힐 골
8291 縭 신꿰맬 리	8352 縗 상옷 최	8362 縕 솜 온	8237 縹 청백색 담
8210 縵 무늬없는비단 만	8345 綯 고운갈포 추	8242 縟 번다한채색 욕	8305 縢 봉할 등
8359 繆 얽을 무	8302 縋 줄에매달 추	8278 縜 끈 운	8184 縛 포승 박
8320 縻 쇠코뚜레 미	5448 縣 매달 현	8228 縓 분홍빛 전	8367 縊 목맬 액

8175 繚 얽힐 료	8169 縮 줄어들 축	8135 維 물레 쇄	8283 縫 바느질할 봉
8322 繹 두세겹꼰노 묵	8218 縹 옥색 표	8293 緊 검푸른비단 예	8185 繃 묶을 붕
8168 繙 반복 번	8192 繹 관솔기 필	8339 績 길쌈 적	8294 緣 깃발 삼
8288 繕 기울 선	8147 綱 포대기 강	8201 縛 흰고운명주 전	8319 縼 맬 선
8350 繐 성긴베 세	8266 繑 허리띠 교	8159 縱 세로 종	8342 緆 가는베 세
8317 纇 앞발묶을 수	8144 續 피륙자투리 교	8172 總 총액 총	8123 繰 누에실뽑을 소

8327 繁 주살 작	8122 繭 누에고치 견	8194 緤 합할 접	8211 繡 자수 수
8234 繰 감색비단 조	8335 繫 맬 계	8268 縛 치마 준	8161 縼 진홍색 연
8157 緓 느슨할 천	8371 繋 흰비단 곡	8196 繒 비단 증	6652 繄 늘어진모양 예
8179 繯 얽을 환	8328 繴 그물 벽	8137 織 베짤 직	8177 繞 감길 요
8213 繪 그림 회	8298 繩 먹줄 승	8251 繟 띠느슨할 천	8324 繘 두레박줄 율
8373 縭 흰비단 률	8214 繹 분석 역	8312 繮 말고삐 강	8374 縡 너그러울 작

8230 纔 겨우 재	8340 纑 삼베 로	8148 類 실의매듭 뢰	8264 襆 치마폭자를 복
8276 繻 큰띠 수	8377 彎 말고삐 비	8290 纍 쌓을 류	8241 繻 채색비단 수
8189 纏 거칠 라	8366 絅 털이불 계	8154 續 이을 속	8375 緩 너그러울 완
8243 纚 머리띠 사	8164 纖 가늘 섬	8134 繴 색실 약	8256 纂 계승 찬
8206 纚 명주 시	8275 纕 허리띠 양	8176 纏 얽힐 전	8221 纁 분홍빛 훈
8155 纘 모을 찬	8246 纓 갓끈 영	8231 緫 푸른비단 총	8332 纊 솜 광

罌 물장군 앵
3146

鏚 질그릇 역
3154

䍃 질그릇 요
3156

六畫
缶部

罌 귀달린독 령
3157

罌 목긴병 앵
3152

䍃 목긴독 앵
3151

缶 장군 부
3143

䍃 밑납작한독 답
3151

罍 질그릇 촌
3155

䜌 생질그릇 부
3144

缼 이지러질 점
3158

缸 항아리 항
3153

罋 두레박 옹
3150

罄 텅빌 경
3161

缾 단지 병
3149

六畫
网部

罅 틈 하
3100

缿 벙어리저금통 항
3163

缺 깨진그릇 결
3159

罄 그릇이비다 계
3162

䍃 작은장군 부
3148

罃 입이작은독 수
3147

4638 置 둘을 치	4625 罧 물고기그물 삼	4634 罝 토끼그물 저	4609 网 그물 망
2675 罰 벌 벌	4610 罨 그물 엄	4623 罜 작은어망 주	4611 罕 새그물 한
4636 署 관청 서	2203 翟 어리 조	4630 罦 새그물 포	4633 罟 토끼그물 호
4639 罨 덮을 암	4616 罩 물고기가리 조	4615 罧 물고기그물 미	4620 罛 그물 고
4641 罵 욕할 매	4618 罪 허물 죄	4632 罘 토끼그물 부	4621 罟 그물 고
4637 罷 그만둘 파	4628 羉 새잡는그물 철	4613 罬 꿩그물 매	4626 罠 그물 민

2246 美 권할 유	六畫 羊部	4617 罾 물고기그물 증	4624 麗 그물 록
2223 羔 새끼양 고		4627 羅 벌릴 라	4631 罻 작은그물 위
2232 羖 검정숫양 고	2221 羊 염소·양 양	4635 羅 꿩그물 무	4619 罽 물고기그물 계
6136 羑 따뜻할 점	2245 羌 종족이름 강	6107 羆 큰곰 피	4629 罿 새그물 동
2229 羒 숫양 분	2226 牽 새끼양 달	4642 羈 말굴레 기	4622 罶 통발 류
2243 羜 양이름 자	2244 美 아름다울 미	4612 纚 올무 견	4614 翼 올무 선

說文篆書 254

2235	2225	2236	9342
羳 배부른양 번	羍 6개월양 무	羥 양이름 간	羞 음식드릴 수

2247	2242	2241	2224
羴 양냄새 전	羵 양돌림병 예	羣 무리·떼 군	羜 양새끼 저

2238	2231	5339	2228
羸 약할 리	羭 검은암양 유	羨 탐내다 선	羝 숫양 저

2248	2928	8012	7140
羼 서로섞일 찬	羲 사람이름 희	義 옳을 의	羕 물줄기긴 양

	2240	2239	2234
六畫 羽部	羳 양돌림병 지	羜 양떼 위	羠 불깐양 이
	2237	2233	2227
	羷 양이름 진	羯 불깐양 갈	羪 한살암양 조

2138 翠 물총새 취	2147 羿 제후이름 예	2146 翎 깃털끝곱다 구	2133 羽 깃 우
2142 翔 날개·깃 객	2149 翕 왕성할 흡	2152 翏 높이날다 구	2141 翄 날개 시
2134 翟 억센깃 시	2154 翣 빨리날 삽	2163 翇 제사춤 불	2140 翁 늙은남자 옹
2132 翫 탐할 완	2137 翡 물총새 비	2131 習 익힐 습	2157 翥 성하게날 지
2148 翥 높이나는모양 저	2166 翣 큰부채 삽	2155 翊 도울 익	2156 翢 힘차게날다 탑
2139 翦 끊을 전	2136 翟 꿩 적	2159 翔 날을 상	2162 翌 춤이름 황

說文篆書 256

2120 者 놈 자

5141 耆 검버섯 점

六畫 耂 部

2145 翮 새날개죽지 핵

2165 翳 일산 예

2153 翩 빨리날 편

2144 猴 부들깃 후

5139 耆 늙은이 기

5136 老 늙을 노

2143 翹 새꽁지 교

2151 翬 훨훨날 휘

5137 耊 늙은이 질

5144 考 생각할 고

2150 翾 조금날 현

2158 翔 빙돌면서날 고

5138 耄 늙은이 모

5142 㫃 느린걸음 수

2160 翽 날개퍼득일 홰

2161 翯 깃윤날 학

六畫

5140 耈 장수할 구

2164 翣 깃일산 도

2135 翰 새깃 한

7423 耳 귀 이	2695 耤 왕경작지 적	5513 耑 작은잔 전	而部
7424 耺 귀볼내려올 첩	2696 耧 긴쟁기 규	六畫 未部	5780 而 말이을 이
7429 耿 밝을 경	2694 耦 두사람밭갈 우		5781 耏 구렛나루 이
7452 聆 지명이름 금	2697 賴 김맬 운	2692 耒 쟁기 뢰	4338 耑 끝 단
7427 聃 귀클 담	六畫 耳部	2693 耕 경작 경	6359 耎 약할 연
7447 聃 귀떨어질 월		2698 耡 돕다 서	5720 耍 환돌릴 이

說文篆書 258

7451	7440	7453	7426
麛 말귀치장 미	聞 들을 문	聑 편안할 접	耽 귀처질 탐
7439	5001	7431	7435
聲 소리 성	聚 모일 취	聊 애오라지 료	聆 들을 령
7433	7438	7441	7446
聰 귀밝을 총	聹 놀랄 구	聘 장가들 빙	聉 어리석을 퇴
7454	7448	7432	7425
聶 소곤거릴 섭	矙 귀머거리 외	聖 성인 성	耴 늘어진귀 점
7445	7444	7443	7449
聵 선천성농아 외	聹 반귀머거리 재	𦕮 선천성농아 용	聊 귀뚫을 철
7436	7430	7450	7437
職 벼슬 직	聯 이을 련	聝 귀벨 괵	聒 떠들썩할 괄

2529 肎 떨릴 흘	2476 肉 고기 육	1843 肀 붓장식 진	7428 瞻 귀늘어질 담
2490 肝 간 간	2498 肊 가슴 억	7362 犀 시작 조	7442 聾 귀머거리 롱
2614 肙 장구벌레 연	2577 肍 장조림 구	1840 肅 엄숙할 숙	7434 聽 들을 청
2511 肘 팔꿈치 주	2616 肎 긍정 긍	7984 肇 비롯할 조	六畫 聿部
2526 肖 본받을 초	2480 肌 살·피부 기	六畫 肉部	
2544 肳 긁어부스럼 환	2503 肋 갈비뼈 륵		1841 聿 붓 율

2573	胸 멍에 구	2548	朋 부스럼자국진	2478	肧 잉태 배	2486	肓 명치끝 황
690	胖 희생반쪽 반	2610	朕 즙많은육장 탐	2532	肥 살찔 비	2506	肩 어깨 견
2499	背 등 배	2488	肺 허파 폐	2482	肫 광대뼈 순	2516	肤 구멍 결
2559	� 살찔 별	2556	肴 술안주 효	2608	肰 개고기 연	2518	股 넓적다리 고
2581	胥 서로 서	1390	胖 소리울릴 힐	2543	朓 혹 우	9341	朒 먹는고기 뉴
2584	胜 날고기 성	2508	肱 겨드랑이 거	9338	育 기를 육	2496	肪 비계 방

2606 畲 밥찌꺼기 자	2560 胡 오랑캐 호	2524 胑 팔다리 지	2504 胂 등심 신
2588 脂 비계 지	2507 胳 겨드랑이 각	2540 胗 입술부스럼 진	2492 胃 밥통 위
7725 脊 척추 척	2517 胯 사타구니 과	2546 胅 혹 질	2527 胤 세대이을 윤
2601 脃 연할 취	6105 能 재능 능	2479 胎 아이밸 태	2613 胆 구더기 조
2563 脛 새내장 치	2539 脅 어리석을 승	5553 胞 자궁 포	2552 胙 음복고기 조
2525 胲 엄지발가락 해	2582 脯 삶을 이	2561 胘 소처녑 현	2542 胝 티눈 지

2522 腓 종아리 비	2493 胕 오줌통 포	2505 脢 등심 매	2521 胻 정강이 행
2489 脾 지라 비	2567 脯 고기 포	2568 脩 말린포 수	2500 脅 위협할 협
2541 膇 상처껍질 추	2547 胨 상처새살 흔	2484 脣 입술 순	2520 脛 정강이 경
2515 脽 볼기 수	2575 腒 새고기포 거	2572 脘 위 완	2536 脒 파리할 구
2487 腎 콩팥 신	2570 脼 포 량	5438 脜 온화한얼굴 유	2485 胫 목 두
2600 腌 절인고기 엄	2580 膅 돼지육장 부	2535 脫 벗을 탈	2502 脟 갈비살 렬

263 說文篆書

2598	2513	2533	2597
膍 얇게썬고기 접	腹 배 복	膌 여윌 개	胾 저민고기 자
2545	2578	2558	2557
腫 부스럼 종	膞 뼈있는육장 이	腯 살찔 돌	腆 성찬 전
2523	2587	4696	2579
腨 장딴지 천	腥 날고기 성	膡 향주머니 등	脠 날고기젓 전
2495	2514	2565	2605
膏 기름 고	腴 살찔 유	臋 희생물 류	腏 뼈사이고기 철
2571	2555	2477	2607
膊 어깨뼈 박	腬 맛있는고기 유	腜 아이밸 매	䐁 식육불염 함
2501	2494	2620	2519
膀 방광 방	腸 창자 장	笰 손발마디 박	脚 다리 각

2574	臅 뼈발라낸포 무	2592	膜 얇은꺼풀막 막	2538	腈 파리할 척	2615	腐 썩을 부
2554	膳 반찬 선	2604	膊 자른고기 전	2569	脯 포 해	2562	膍 처녑 비
2576	膟 건어물 수	2564	膘 소옆구리 표	2594	膗 고기국 학	2583	膹 선지국 손
2602	脆 부드러울 취	2483	臘 뺨살 기	2611	膠 아교 교	2589	膌 비계껍질 솨
2586	膮 돼지국 효	2591	膩 살찔 니	2612	臝 짐승이름 라	2593	膷 막 약
2530	膻 누린내 전	2566	膫 소창자기름 료	2550	膢 음식신제사 루	2609	膜 살부어오를 진

265 說文篆書

7455	臣 턱 이	2531	臁 살찔 양	2512	齊 배꼽 제	2491	膽 쓸개 담
1850	臤 굳을 간	2534	臞 야윌 구	2585	臊 고기누린내 조	2595	膹 고깃국 분
5009	臥 누울 와	2537	臠 저민고기 련	2599	膾 물고기회 회	2509	臂 팔 비
1855	臦 어그러질 광			2510	臑 팔꿈치 노	2590	臀 비계막 옥
1856	臧 착할 장	六畫 臣部		2549	臘 신에게제사 랍	2497	膺 가슴 응
6350	臩 놀라달아날 광	1854	臣 신하 신	2481	臚 살갗 려	2596	膡 국물적은국 전

說文篆書 266

7344 臻 이를 진

3608 臬 과녁 얼

5012 糵 구운떡 녁

至部

6059 臭 냄새 취

5011 臨 임할 임

7342 至 이를 지

5002 臮 및 기

3221 致 다할 치

六畫 臼部

7347 臸 이를 지

3705 臲 불안·위태 얼

六畫 自部

4319 臼 절구 구

7346 臺 높은곳 대

2116 臱 보이지않을 면

2115 自 스스로 자

1690 臽 깍지낄 국

7345 臿 분하여어길 치

六畫

2117 𦣎 自자의고자 자

4324 舀 함정 함

1366 舓 마실 답

1367 䑙 혀로핥을 지

2213 舊 오랠 구

六畫 舌部

1365 舌 혀 설

3131 舍 집 사

2393 舒 펼 서

2373 舄 신발 석

4321 䑰 방아찧을 박

8778 舅 시아버지 구

1688 與 더불 여

1689 興 흥할 흥

1695 舁 솥다리 공

4322 臿 흙파는 삽

9354 臾 잠깐 유

3731 㿑 덜·줄일 편

1686 舁 물건마주들 여

4323 舀 퍼낼 요

4320 舂 방아찧을 용

六畫 舛部

3232 舛 어그러질 천

3235 舜 무궁화 순

艱 어려울 간 8736

艐 배좌초할 종 5196

彤 배가갈 침 5192

韏 수레축쐐기 할 3234

六畫 色部

鑪 뱃머리 로 5194

般 선회 반 5199

舞 춤출 무 3233

六畫 艮部

舫 방주 방 5198

韠 꽃무성할 황 3236

色 색깔색 색 5529

艴 발끈할 발 5530

艮 머무를 간 4988

舳 배의뒤쪽 축 5193

六畫 舟部

船 배 선 5191

艵 옥색 병 5531

良 어질 량 3195

舼 작은배 도 5201

舟 배 주 5189

| 269 | 2216 | 635 | 六畫 |
| 苋 박주가리 환 | 芇 바둑무승부 면 | 芿 뿌리새싹날 잉 | 艹部 |

| 610 | 497 | 447 | |
| 芥 겨자 개 | 芃 초목무성할 봉 | 芋 풀이름 정 | |

| 394 | 250 | 406 | 220 |
| 芡 수초가시연 검 | 芋 토란 우 | 芳 갈대꽃 초 | 艸 풀 초 |

| 370 | 234 | 279 | 2214 |
| 芹 미나리 근 | 芧 암삼 자 | 芞 향초이름 걸 | 丫 양뿔갈라진 개 |

| 387 | 424 | 638 | 608 |
| 芩 풀이름 금 | 芍 작약 작 | 芑 차조 기 | 芄 변방 구 |

| 291 | 384 | 491 | 368 |
| 芨 딱총나무 급 | 芐 지황 호 | 芒 참억새 망 | 艾 쑥 애 |

620 芴 순무 물

332 芺 풀이름 요

557 芟 풀벨 삼

430 芪 황기 기

411 茄 연줄기 가

373 芸 운향향초 운

283 茅 매자기 저

391 芰 마름풀 기

522 苛 가혹할 가

443 芫 팥꽃 원

478 芛 꽃화려할 유

516 芼 아채속아낼 모

282 苷 감초 감

330 芇 풀이름 중

469 芽 새싹 아

552 芳 향내 방

598 苣 햇불 거

223 芝 영지버섯 지

404 茚 창포 앙

476 苤 질경이 부

449 苽 줄풀 고

427 芿 풀이름 침

512 芮 작은모양 예

461 芘 당아욱 비

319 苢 질경이 이	539 芝 풀물에뜰 범	305 茅 띠집 모	302 苦 괴로울 고
359 芘 지치과풀 자	549 芾 덤불 불	521 苗 싹 묘	614 苟 진실로 구
584 苴 삼씨 저	238 芺 다북쑥 시	501 茂 무성할 무	5555 茍 빠를 극
350 苖 소루쟁이풀 적	577 若 같을 약	2222 芈 양울 미	640 茤 겨우살이풀 동
565 苫 거적 점	481 英 꽃부리 영	496 茇 풀뿌리 발	344 苓 도꼬마리 령
471 茁 싹 줄	541 苑 동산원 원	634 范 벌 범	280 苺 딸기 매

546 茢 풀많을 뢰	590 茭 마소꼴 교	281 茖 달래 격	446 茢 돌피풀 절
337 荓 하여금 병	393 莔 초결명 구	321 虅 풀이름 격	642 茗 완두 초
383 薐 닭의장풀 수	315 菫 딸기 규	596 苗 잠박 곡	433 茁 삽주 출
463 茱 수유나무 수	227 荅 팥 답	377 苦 하눌타리 괄	259 苹 쑥 평
260 莀 풀이름 신	626 荔 꽃창포 려	355 蕺 풀이름 괴	367 苞 그령 포
339 荌 풀이름 안	407 茢 갈대꽃 렬	297 茮 당아욱 교	550 芯 향내 필

589 芻 마소꼴 추	376 萊 풀가시 책	237 荏 들깨 임	301 薜 쑥 설
277 筑 마디풀 축	558 荐 거듭 천	505 茲 더욱 자	592 茹 삼키다 여
436 莖 느릅나무 치	363 茜 꼭두서니풀 천	562 茨 지붕덮는풀 자	389 蘺 청모 역
513 荏 풀우거진모양 치	579 茜 기울 체	570 荃 창포 전	654 茸 녹용 용
587 蔓 덮을 침	465 茶 후추 초	502 暢 풀무성할 창	538 芾 풀무성한모양 이
536 茷 우거질 패	658 草 풀 초	272 蒩 향초이름 채	588 茵 깔개 인

511 莦 모진풀 소	432 茵 약초패모 맹	230 莥 쥐눈이콩 뉴	494 荄 풀뿌리 해
9405 茜 강신할 숙	645 萌 순채 묘	646 茶 씀바귀 도	636 莔 꼭두서니풀 혈
418 莪 쑥 아	225 蒲 부들 포	453 茛 풀이름 랑	525 荒 거칠 황
405 菥 창포 야	335 莩 갈대속얇은막 부	289 菫 소루쟁이 리	251 莒 나라이름 거
633 蒢 들깨 오	616 莎 사초 사	665 莫 없을 막	472 茎 줄기 경
308 莞 왕골 완	398 私 띠꽃 사	664 茻 잡풀우거질 망	316 莙 마름일종 군

253 菊 국화 국	440 莕 마름풀 행	300 茦 초목싹날 제	232 莠 추할 유
567 莀 쓸어버릴 굴	249 莧 비름풀 현	581 莜 농기구이름 조	495 药 먹는뿌리 윤
456 菌 버섯 균	490 莢 콩꼬투리 협	593 莝 마소여물 좌	500 犾 풀많은모양 은
247 莐 흰쑥 근	341 莃 토규 희	591 莩 흩어진풀 보	286 葪 인동덩굴 인
386 釜 풀이름 금	323 茵 풀이름 고	466 茉 수유씨 구	221 莊 엄숙할 장
228 萁 콩대 기	306 菅 땅이름 관	412 荷 어깨멜 하	473 莛 풀줄기 정

224 蓮 부채타명 삽	258 蘆 무우 복	420 菻 쑥 름	417 蓲 제비쑥 긴
533 菸 말라죽을 어	1659 羮 번거로울 복	666 莽 풀무성할 망	547 蔧 초목쓰러질 도
431 菀 동산 완	484 華 초목우거질 봉	366 芒 참억새 망	637 萄 포도 도
594 萎 말라시들 위	619 菲 향초 비	470 萌 싹 맹	625 萊 명아주 래
450 菁 풀이름 육	233 莊 삼씨 비	435 菋 오미자 미	296 莨 풀이름 려
380 莿 풀가시 자	582 蓽 도롱이 벽	303 菩 보리수 보	629 菉 조개풀 록

467 荊 가시나무 형	661 萅 봄 춘	483 薵 초목우거질 처	287 萇 장초나무 장
3722 華 꽃필 화	519 萃 모을 췌	256 菁 부추꽃 정	526 莖 풀어지러울 쟁
5998 莧 산양가는뿔 환	468 菭 이끼 태	632 菬 풀이름 초	569 菹 김치 저
624 葭 어린갈대 가	7115 苹 개구리밥 평	659 萩 풀더부룩할 추	441 萎 노랑어리연꽃 접
267 蓋 풀이름 간	6744 菏 물이름 하	2210 雈 부엉이 환	573 泿 김치 지
437 葛 갈포 갈	333 弦 풀이름 현	655 萑 익모초 추	537 菜 나물 채

458	378	9285	564
蔋 목이버섯 연	莽 순무 봉	萬 일만 만	葢 이엉 개
474	331	2219	240
葉 잎사귀 엽	葍 쥐참외 부	莫 불깜박거릴 멸	葵 아욱 규
454	605	644	528
蘷 애기풀 요	葠 인삼 삼	薺 채소이름 모	落 떨어질 락
299	285	515	518
萬 풀이름 우	逨 봉아술 술	菽 풀더부룩할 무	蔥 풀흔들거릴 람
623	603	652	231
葦 갈대 위	菡 똥 시	葆 풀무성할 보	蓈 쭉정이 랑
464	459	348	375
萸 수유나무 유	葚 오디 심	葍 메꽃 복	葎 한삼덩굴 률

239 蕈 물고사리 기	617 澼 부평초 평	563 葺 지붕일 집	667 葬 장사지낼 장
401 薚 물억새 담	254 蕫 훈채 훈	423 萩 쑥 추	656 薄 풀무성할 전
222 蓏 풀열매 라	399 蒹 어린갈대 겸	543 薔 불경작지 치	292 葥 산딸기 전
318 藅 산마늘 력	439 摹 칡 고	353 蔵 산장 침	487 蓤 가는나무가지 종
434 莫 명협 명	460 蒟 구장 구	477 葩 꽃 파	268 葰 생강 유
627 蒙 어두울 몽	1383 茻 서로얽힐 규	276 萹 마디풀 편	361 萴 오두 즉

517 蒼 푸른빛 창	506 荻 풀말라죽을 적	264 营 궁궁이 궁	609 蒜 마늘 산
660 蓄 쌓을 축	310 蒢 까마종이 제	662 蓐 자리재료풀 욕	556 蓆 클 석
311 蒲 부들 포	243 葙 푸성귀 조	489 蒝 초목의모양 원	362 蒐 모을 수
298 蒯 쑥 비	560 蒩 초석 조	631 蕕 풀이름 유	520 蒔 모종할 시
408 菡 연꽃 함	601 蒸 찔 증	612 蘿 산부추 육	416 蓍 시초 시
648 蒿 쑥 호	510 蓁 숲우거질 진	576 蕐 국거리 자	312 蒻 어린부들 약

583 莁 지모 시	413 蔤 연뿌리 밀	242 蓼 여뀌풀 료	2211 蒦 자로잴 확
313 藻 부들싹 심	649 蓬 쑥 봉	356 蔞 물쑥 루	322 薽 물억새 구
532 蔫 시들 언	551 馛 향기 설	390 淩 마름 릉	618 菫 제비꽃 근
421 蔚 제비쑥 울	595 菽 푸성귀 속	438 蔓 덩굴퍼질 만	508 蒣 풀더부룩할 기
358 菟 원지 원	349 蓨 소루쟁이 척	2220 蔑 업신여길 멸	275 薄 갯버들 독
246 萑 푸성귀 유	578 蓴 수초순채 순	293 蔣 우거질 모	410 蓮 연꽃 연

475 蘮 잔풀 계	535 蔡 채나라 채	448 蔣 줄풀 장	503 蔭 그늘 음
571 䪥 부추 고	493 蔕 꼭지 체	548 蔪 우거질 점	235 薾 개나리 이
586 蕢 삼태기 궤	611 蔥 파 총	630 蕭 풀이름 조	488 蔧 시들 이
615 蕨 고사리 궐	504 蓲 뿌리얽힐 추	372 蔦 담쟁이덩굴 조	336 蘭 쥐참외 인
320 蕈 쐐기풀 담	314 萑 익모초 퇴	597 蔟 누에올릴섶 족	326 蔗 사탕수수 자
381 蕫 부들과풀 동	480 藨 까끄라기 표	499 蓻 띠싹 집	369 蔁 풀이름 장

613	599	294	523
蕇 두루미냉이 전	薨 땔나무 요	蓡 인삼 삼	蕪 거칠 무
425	414	422	653
葥 산딸기 전	藕 연근 우	蕭 쑥 소	蕃 늘어날 번
561	426	492	343
蕝 위치표시 절	蔦 지명이름 위	薏 쪽이삭 의	覆 선복화 복
445	486	462	498
蕛 돌피 제	蕤 꽃 유	蕣 무궁화나무 순	薄 꽃잎퍼지다 부
580	338	457	347
蕁 풀더부룩할 준	薳 풀이름 유	蕈 버섯 심	蔔 메꽃 부
602	304	566	553
蕉 파초 초	薏 율무 의	薆 덮을 애	蕡 열매많을 분

485 薿 초목우거질 의	262 藍 쪽 람	2445 薨 왕죽음을 훙	641 薔 장미꽃 장
482 薾 꽃번성할 이	604 薶 땅에묻다 매	324 蘭 볏줄기 간	5959 薦 천거할 천
559 藉 깔개 자	261 蘋 개구리밥 빈	278 藒 향풀 걸	545 薙 백목련 치
379 薺 냉이 제	284 蠱 조개풀 신	346 蔓 무우 경	392 薢 초결명 해
290 藋 명아주 조	2084 薎 눈흐릴 멸	340 萁 고비나물 기	663 薅 김맬 호
628 藻 물풀 조	534 蒫 풀엉킨모양 경	527 蓏 풀엉킬 녕	514 薈 초목우거질 회

657	叢 떨기 총	444	藘 감초 령	252	蘧 패랭이꽃 거	360	藐 작을 묘
479	蘳 노란꽃 화	273	蘪 천궁 미	442	藑 향풀 곤	236	蘇 차조기 소
382	藈 풀이름 계	396	藣 귀리 약	428	鞠 국화 국	328	藉 오미자 저
419	蘿 다북쑥 라	255	蘘 양하 양	651	蘦 여뀌 규	325	藷 사탕수수 저
555	麓 달라붙을 려	544	蕘 더부룩할 요	266	蘭 난초 란	530	擇 낙엽 탁
3307	藟 덩굴풀 류	429	蘠 장미 장	572	藍 오이절임 람	263	蕿 원추리 훤

2974 虔 굴을 건	351 募 자리공 탕	621 蘺 풀이름 한	271 蓠 궁궁이싹 리
2993 虒 전설상짐승 사	六畫 虍部	295 虉 순채 란	452 虊 풀이름 연
2987 虓 범모양 예		229 藿 콩·콩잎 곽	575 蘱 머귀나무 의
2989 號 범울다 효	2971 虍 범무늬 호	248 釀 향유 냥	345 贛 율무 공
8057 盧 입좁은단지 로	2980 虎 범 호	226 虋 차조 문	334 蘁 풀이름 유
2973 處 범모양 복	2977 虐 사나울 학	585 虌 짚신 추	270 蘹 백지 효

2969 � 질냄비 호	2985 虦 털짧은범 잔	2990 虓 범소리 은	2988 虠 범모양 을
2996 虤 두범싸움 은	2995 虦 범성낼 안	2972 虞 추우 우	2975 虘 범사나울 차
2981 虪 범화난소리 객	2979 虞 복거는기둥 거	2983 虓 범성낼 함	4997 虚 텅빌 허
2970 盧 그릇 저	2978 虪 범무늬 반	2931 號 부르짖을 호	2976 嘑 탄식할 호
2984 虪 검은범 숙	2933 虧 이지러질 휴	2968 盧 옛질그릇 희	4151 虜 포로 로
2994 虪 검은범 등	2991 號 두려워할 혁	2992 虢 나라이름 괵	2982 虩 흰범 멱

8453 蚩 어리석을 치	8498 蚌 방합 방	8396 虺 살무사 훼	六畫 虫部
8428 蛄 땅강아지 고	8507 蚨 청부 부	8466 蛈 애매미 결	
8522 蚼 구견 구	8383 蚺 이무기 염	8415 蚔 전갈 기	8380 虫 벌레 충
8408 蛣 나무좀벌레 굴	8400 蚖 도롱뇽 원	8421 蚚 쌀바구미 기	8492 蚪 규룡 규
8470 蛉 잠자리 령	8457 蚔 쥐며느리 이	8479 蚑 벌레가길 기	8481 蚩 벌레가길 천
8444 蛅 쐐기 점	8536 蚤 벼룩 조	8467 蛃 말매미 면	8529 虹 무지개 홍

8438 蜋 말똥구리 랑	8488 蛘 옴벌레 양	8414 蛙 개구리 와	8389 蛁 매미일종 조
8476 蛚 벌레이름 렬	8413 蛓 나방이유충 자	8407 蛣 장구벌레 길	8432 蚔 개미알 지
8439 蛸 갈거미 소	8405 蛭 거머리 질	8468 蜊 귀뚜라미 렬	8533 蚰 벌레총칭 곤
8495 蜃 대합조개 신	8485 蜀 독충 촉	8517 蜩 도깨비 망	8523 蛬 메뚜기 공
8430 蛾 나방이 아	8496 蛤 대합조개 합	8440 蛢 투구풍뎅이 병	8490 蛟 교룡 교
8502 蜎 장구벌레 연	8393 蛕 회충·거위 회	8516 蛪 악어 악	8514 蛫 유발이게 궤

8521 蜼 원숭이 유	8397 蜥 도마뱀 석	8508 蝸 개구리 국	8391 蛹 번데기 용
8452 蜨 나비 접	8458 蚣 배짱이 송	8531 蝀 무지개 동	8399 蜓 잠자리 정
8462 蜩 매미 조	8487 蠚 살무사 악	8518 蝓 도깨비 량	8422 蜀 나라이름 촉
8469 蜻 잠자리 청	8515 蜮 벼모해충 역	8493 蜦 꿈틀기어갈 륜	8484 蛻 허물벗을 태
8411 蜭 쐐기 함	8464 蜺 가을매미 예	8446 蟹 빈대 비	8445 蜆 바지락 현
8447 蜣 쇠똥구리 각	8473 蛹 모기 예	8477 蜡 구더기 처	8451 蛺 호랑나비 협

8504 � 뱀꿈틀거릴 유	8489 蝕 벌레먹을 식	8381 蝮 살무사 복	8419 蝎 전갈 갈
8501 蝓 달팽이 유	8398 蝘 도마뱀 언	8459 蝑 배짱이 서	8551 蝱 등애 맹
8478 蝡 벌레꿈틀거릴 윤	8426 蝝 왕개미새끼 연	8475 蜻 벌레이름 성	8435 蝒 말매미 면
8538 螽 메뚜기 종	8500 蝸 달팽이 와	8434 蟋 귀뚜라미 솔	8455 蝥 뿌리먹는벌레 무
8417 蝤 나무굼벵이 추	8519 蝯 긴팔원숭이 원	8537 蛬 이슬	8548 蠭 꿀 밀
8525 蝙 박쥐 편	8406 蜒 땅강아지 유	8443 蟢 쌀바구미 시	8526 蝠 박쥐 복

8427	8403	8454	8509
螻 개구리 루	蟘 명특 특	蟹 반모 반	蝦 새우 하
8491	8465	8424	8461
螭 용이름 리	蜂 방아깨비 혜	蜭 진드기 비	蝗 메뚜기과 황
8510	8392	蝙	8382
蟆 두꺼비 마	蜮 번데기 회	蝙 파리날개짓 선	縢 등사·전설용 등
8542	8549	8386	8472
蠡 뿌리먹는벌레 무	蠱 하루살이 거	蝝 말기생충 옹	蟟 하루살이 락
8550	8384	1765	8494
蠹 모기 문	蟴 지렁이 근	融 융합 융	蝲 조개렴 렴
8497	8505	8431	8402
廛 긴맛조개 비	蟉 꿈틀거릴 류	蟣 개미 의	蟎 명귀 명

8559 蟲 벌레 충	8456 蟠 쥐며느리 번	8530 蝃 무지개 체	8486 螫 벌레쏠 석
8442 蟥 말거머리 황	8463 蟬 매미 선	8506 蟄 동면할 칩	8482 蟎 배불룩할 유
8448 蟧 나나니벌 과	8474 蟰 갈거미 소	8412 蟜 벌레이름 교	8385 蟺 지렁이 인
8554 蠡 집게벌레 구	8394 蟯 요충 요	8524 蟨 장구벌레 궐	8460 蟅 쥐며느리 자
8436 蟷 사마귀 당	8441 蟲 투구풍뎅이 율	8404 蟣 서캐 기	8512 蟴 뿔없는용 점
8449 蠃 고둥 라	8390 蟓 벌레이름 최	8409 蟫 반대좀 음	8387 蟠 나나니벌 종

8429 蠪 신이름 롱	8520 蠗 작은조개 탁	8388 蠁 향충 향	8499 蠇 굴조개 려
8532 蠥 요괴 얼	8425 蠖 자벌레 확	8480 蠉 장구벌레 현	8503 蟮 지렁이 선
8544 蛵 굼벵이 조	8553 蠡 나무좀 려	2942 蠽 순경야경북 척	8591 蠅 파리 승
8423 蠲 밝을 견	8560 蠹 해충 무	8471 蠓 하루살이 몽	8535 蛾 나방 아
8564 蠱 뱃속벌레 고	8433 蠜 메뚜기 번	8546 蟲 사마귀알 비	8416 蠆 전갈 채
8450 蠦 뽕나무벌레 령	8557 蠢 꿈틀거릴 준	8418 蠐 굼벵이 제	8513 蟹 게 해

五畫 血部

8555 蚉 왕개미 부	8543 螚 땅강아지 녕	8547 蠭 꿀벌 봉	
8563 蜚 벼메뚜기 비	8552 蠹 나무좀 두	8437 蠰 하늘소 상	
3027 血 피 혈	8561 蟗 왕개미 비	8534 蠶 누에 잠	8558 蟗 나는개미 위
3031 衁 숨고르게쉴 정	8540 蠽 쓰르라미 절	8556 蠸 벌레먹을 전	8539 蠥 벌레 전
3028 衁 피 황	8562 蠲 모기 린	8511 蟜 바닥거북 휴	8545 蠮 땅강아지 할
3032 衄 코피 뉵	8541 蠿 거미 찰	8527 蠻 남쪽오랑캐 만	8401 蠸 노린재 권

1211 衙 관청 아	1204 行 갈 행	3035 菹 젓갈 저	3029 衃 어혈 배
1213 衒 팔다 현	1212 衎 즐길 간	膿 고름 농 3033	衇 혈맥 맥 7142
1210 衒 밟다 전	6806 衍 넘칠 연	3041 衊 더럽히다 멸	3034 醓 육젓 담
1215 衛 방어 위	1205 術 방법 술	3038 盉 애통할 혁	3039 衉 선지국 감
2715 衡 저울 형	1206 街 네거리 가	六畫 行部	3030 盡 침·진액 진
1214 衒 거느릴 솔	1209 衕 거리 동		3036 衋 찌를 기

| 5127 袯 오랑캐옷 발 | 5076 衯 옷이큰모양 분 | 5024 表 겉 표 | 1208 衝 요충지 충 |

| 5097 袢 여름옷 번 | 5091 袓 여자속옷 일 | 5102 衦 옷주름펼 간 | 1207 衢 갈림길 구 |

| 5112 裛 삐둘 사 | 5031 袿 옷깃 임 | 5057 衸 치마앞트인곳 개 | 六畫 衣部 |

| 5064 裍 바지 소 | 5049 袪 옷소매 거 | 5022 袀 군복 균 | |

| 5074 袳 옷펼 치 | 5089 衾 이불 금 | 5051 袂 소매 메 | 5017 衣 옷 의 |

| 5123 衰 쇠할 쇠 | 5105 袒 옷옷벗을 단 | 5036 袾 옷앞섶 부 | 5060 衧 부인옷 우 |

5106 補 도울 보	5104 襬 해진옷 나	5058 袉 옷자락 타	5078 袁 옷이긴모양 원
5130 梲 수의 세	5041 裒 길이 무	5038 袍 솜옷 포	5095 袓 좋을 저
5120 裋 해진옷 수	5094 袾 붉은옷 주	5088 被 이불 피	5044 袛 속적삼 저
5100 裕 너그러울 유	5056 袥 앞트인옷 탁	5085 袷 겹옷 겹	5129 裞 비단수의 초
5018 裁 옷재단 재	5053 裒 핫옷 포	5114 袺 옷섶 결	5023 袗 홑옷 진
5110 裎 벌거숭이 정	5103 裂 찢을 렬	5019 袞 곤룡포 곤	5093 衷 속옷 충

5029 褑 옷깃 언

5034 袷 옷깃 금

5075 裔 옷자락 예

5059 裾 옷자락 거

5035 禈 무릎가리개 위

5073 裻 등솔기 속

5118 襃 얽어맬 읍

5134 裘 갖옷 구

5021 褕 아름다울 유

5048 褊 등솔기 독

5116 裝 꾸밀 장

5025 裏 속 리

5125 褚 솜옷 저

5077 裵 배회할 배

5045 裯 홑이불 주

5096 裨 더할 비

5040 褋 홑옷 접

5070 複 겹칠 복

5122 褐 거친털옷 갈

5111 裼 웃옷벗을 석

5071 褆 화려한옷 시

5132 褨 수레포장 선

5117 裹 싸다 · 포장 과

5030 襜 옷깃 엄

5086 禪 홑옷 단	5079 裯 짧은옷 조	5047 褅 소매없는옷 타	5126 製 옷지을 제
5090 襐 머리장식 상	5131 襮 수의 영	5026 襁 애기업는띠 강	5033 裌 옷깃의가 칩
5092 褻 속옷 설	5052 褢 품을 회	5062 褰 바지걸을 건	5084 褊 옷작을 편
5065 襑 옷이클 심	5054 褱 품을 회	5043 褧 홑옷 경	5068 褍 옷전체폭 단
5087 襄 오를 양	5121 褠 턱받기 구	5133 褭 말배때끈 뇨	5050 褕 옷치장 유
5099 褽 자리깔 위	5027 襋 옷깃 극	5032 褸 헌옷 루	5108 褫 옷벗을 치

5119 齎 꿰멜 자	5061 襗 하의속옷 탁	5072 襛 옷이두툼할 농	5115 褓 포대기 조
5082 毉 옷땅에다을 탁	5109 贏 벌거숭이 라	5128 襚 수의 수	5080 褺 겹옷 첩
5113 襭 옷깃 힐	5046 襤 헌누더기 람	5069 褘 겹옷 위	5067 禘 포대기 체
5063 襱 바지가랭이 롱	5101 襞 옷주름 벽	5020 襄 붉은비단옷 전	5107 襦 옷꿰맬 치
5037 襲 옷껴입을 습	5083 襦 저고리 유	5055 襜 행주치마 첨	5066 褱 칭찬 포
5039 襽 솜옷 견	5028 襮 수놓은옷깃 박	5081 襡 짧은옷 촉	5042 襘 띠매듭 괴

5250 覞 환자가볼 미	5223 見 볼 견	7349 䁜 천할 휴	六畫 両部
5265 覕 엇뜻보다 별	5234 尋 얻을 득	3192 覃 퍼질 담	4643 両 덮을 아
5266 䚹 살필 시	5253 冥 돌진할 몽	4645 覆 넘어질 복	7348 西 서쪽 서
5224 視 볼 시	6360 規 법도 규	4646 覈 엄격할 핵	1691 要 중요할 요
5245 覘 엿볼 점	5264 覒 가려서가질 모	七畫 見部	4644 覂 엎어질 봉
7143 覛 흘겨볼 멱	5239 覗 엿볼 차		

5241 覞 슬쩍볼 명	5252 覾 머리내고볼 침	5227 覜 흘겨볼 예	5263 覵 빌 조
5232 覟 눈어지러울 운	5242 覼 들여다볼 탐	5226 親 좋게볼 위	2900 覡 남자무당 격
5251 覷 내려다볼 유	5230 覾 눈부릅뜰 훤	5231 覝 살펴볼 렴	5268 覞 아울러볼 요
5262 覲 뵐 근	5243 覯 우연히만날 구	5255 覦 욕심부릴 유	5236 親 자세히볼 래
5256 覘 눈침침할 창	5254 覬 넘볼 기	5237 題 나타날 제	5229 覤 웃으면서볼 록
5238 覩 밝게살필 표	5267 覞 눈곱끼일 두	5261 親 어버이 친	5247 覦 언듯볼 섬

2710	桷 긴뿔 착	5225	覼 구하여볼 리	5249	覿 잠깐볼 번	5228	觀 자세히볼 라
2728	觚 술잔 고	七畫 角部		5248	覷 잠깐볼 빈	5259	覼 눈붉을 적
2724	觛 작은잔 단			5269	覵 노려볼 간	5258	覺 깨달을 각
2732	觡 활고를 낙	2699	角 뿔 각	5257	覶 잘못볼 요	5246	瞗 엿볼 미
2721	觜 새부리 취	2708	觓 뿔굽을 구	5233	觀 의도적볼 관	5240	覰 기회엿볼 처
2720	觢 가지있는뿔 격	2714	舡 뿔들 강	5244	覻 눈여겨볼 규	5235	覽 살펴볼 람

2711 鱖 뿔로받을 궐	2734 觰 주살얼레 추	2707 觭 천지각기	2703 觠 굽은뿔 권
2733 鱍 주살얼레 발	2735 觳 뿔잔 곡	2704 觬 꾸부러진뿔 예	2718 觤 짝뿔 궤
2726 觶 뿔잔 치	2706 觥 뿔삐딱할 치	2717 觰 위벌어진뿔 타	2705 觺 꼿꼿한뿔 서
2712 觸 부딪칠 촉	2727 觴 술잔 상	2716 觰 각단 단	2722 解 풀 해
2730 觡 지팡이뿔장식 혁	2713 觲 뿔상하번칠 성	2702 觏 뿔속 새	2719 觟 뿔있는암양 화
2731 觻 연결쇠고리 결	2725 觵 뿔잔 굉	2709 觰 뿔안쪽굽을 외	2729 觟 뿔숫가락 훤

1589	1436	1398	2701
訏 큰모양 우	訂 바로잡을 정	言 말씀 언	爍 뿔끝 력
1504	1558	1468	2736
訒 과묵할 인	訄 두드릴 구	計 합계 계	觱 악기 필
1488	1489	1555	2700
託 부탁 탁	記 기록 기	訇 큰소리 굉	觿 뿔휘젓다 휜
1629	1529	1640	2723
討 토벌 토	訕 헐뜯을 산	訅 급할 구	觽 뿔송곳 휴
1570	1441	1576	七畫 言部
訌 어지러울 홍	訊 물을 신	訆 부르짖을 규	
1418	1602	1444	
訓 가르칠 훈	訐 들추어낼 알	訒 후할 잉	

1588 詐 속일 사	1553 訢 말다툴 현	1550 譅 수다스러울 염	1498 訖 이를 흘
5510 詞 말·문체 사	1466 訢 기뻐할 흔	1464 䚻 노래 요	1505 訥 말더듬을 눌
1603 訴 하소연할 소	1600 訶 꾸짖을 가	1447 訦 믿을 심	1432 訪 찾을 방
1516 訹 유혹할 술	1454 詁 주낼 고	1627 訧 허물 우	1483 設 세울 설
1423 詇 알릴 앙	1617 詘 굽을 굴	1585 訬 어지러울 초	1597 訟 송사할 송
1494 詠 읊을 영	4640 䛐 욕할 리	1408 許 허락할 허	1500 訝 영접아

1615 詭 꾸짖을 궤	1619 詗 염탐할 형	1621 詆 꾸짖을 저	1547 譅 수다스러울 예
1601 臨 적발할 지	1482 詷 함께할 동	1537 詯 빌 주	1618 詉 위로할 원
1633 誄 애도할 뢰	1507 偐 기다릴 혜	1458 証 증거 증	1524 詒 줄 이
1437 詳 자세할 상	1496 評 부를 호	1625 診 진찰할 진	1517 訑 속일 타
1405 詵 말전할 선	1565 誇 자랑할 과	1562 詄 잊을 질	1548 訾 헐뜯을 자
1535 誧 화답·응답 수	1542 詿 그르칠 괘	1425 詖 치우칠 피	1536 詛 저주할 저

311 說文篆書

1479 詡 자랑할 허	1638 該 갖출 해	1560 誂 유혹 조	1412 詩 시 시
1596 詾 다툴 흉	1569 誢 말다툼 현	1628 誅 칠·벨 주	1462 試 시험 시
1613 詰 꾸짖을 힐	1472 話 대화 화	1442 詧 살필 찰	1428 詻 직언다툼 액
1642 誩 말다툼 경	1583 誑 잠꼬대 황	677 詹 수다 첨	1501 詣 도달 예
1449 誡 경계할 계	1545 詍 말우렁찰 회	1538 詻 이별할 치	1611 誎 책할 자
1451 誥 고할 고	1636 詬 꾸짖을 후	1470 詥 화합할 합	1465 詮 법·규범 전

1563 蘁 꺼릴 기	1566 誕 태어날 탄	1456 諫 독촉할 속	1526 誆 속일 광
1586 諆 속일 기	1539 誖 어지러울 패	1415 誦 외울 송	1450 誋 경계할 기
1559 說 떠볼 나	1486 誧 소리클 포	1481 誐 착할 아	1531 誣 무고할 무
1402 談 말할 담	1419 誨 가르칠 회	1401 語 말씀 어	1452 誓 명세 서
1552 譗 수다 답	1543 誒 아! 희	1541 誤 잘못할 오	1467 說 말씀 설
1549 詢 오고가는말 도	1461 課 시험할 과	1520 詐 속일 자	1448 誠 정성 성

1577 詍 속일 하	1480 諓 말잘할 전	1460 諗 권고 심	1404 諒 성실할 량
1459 諫 간할 간	1471 調 고를 조	1593 誣 서로헐뜯을 오	1434 論 의논 론
1623 諆 꾸밀 격	1511 諎 큰소리 책	1474 諉 번거로울 위	1532 誹 헐뜯을 비
1573 詷 말급할 화	1406 請 청할 청	1429 闇 조용한토론 은	1622 誰 누구 수
1409 諾 승낙 락	1433 諏 물을 추	1478 誼 옳을 의	1612 諛 간할 수
1430 謀 꾀할 모	1473 誰 번거로울 추	1495 諍 간할 쟁	1426 諄 타이를 순

1514 護 속일 훤	1637 諜 염탐할 첩	1499 諺 속될 언	1457 謂 슬기·지혜 서
1634 諱 숨길 휘	1439 諦 자세히살필 체	1403 謂 말할 위	1487 諰 두려워할 시
1502 講 강론 강	1556 諞 교묘한말 편	1424 諭 깨우칠 유	1438 諟 이것 시
8120 繇 말미암을 유	1414 諷 외울 풍	1512 諛 아첨 유	1445 諶 참될 심
1477 謙 겸손 겸	1463 諴 화합할 함	1608 譔 사양할 전	1407 謁 뵐 알
1503 謄 베낄 등	1469 諧 잘어울릴 해	1411 諸 모두 제	1630 諳 알다 암

315 說文篆書

1546 讈 수다스러울 리	1400 謦 기침 경	1427 謘 말더딜 지	1476 謐 조용할 밀
1518 謾 속일 만	1493 謳 노래 구	1598 瞋 성낼 진	1533 謗 헐뜯을 방
1431 謨 꾀할 모	1443 謹 삼가할 근	1590 嗟 탄식할 차	1492 謝 사례 사
1592 謵 말로으를 습	1522 謰 말엉킬 련	1584 譬 아파소리지를 박	1632 諡 시호 시
1515 謷 헐뜯을 오	1523 謱 삼갈 루	1568 謔 농할 학	1510 嬰 작은소리 영
1580 譃 망령될 우	1582 謬 그릇될 류	1635 譓 꾸짖을 혜	1422 謜 느리게말할 원

1610 譙 시들 초	1440 識 알 식	1530 譏 나무랄 기	1506 譴 저주할 저
1491 譒 노래할 파	1581 譌 잘못될 와	1509 譊 성내부를 뇨	1607 謫 꾸짖을 적
1564 譀 큰소리칠 함	1561 譜 더할 증	1540 絲 어지러울 련	1521 蟄 수다스러울 집
1579 譁 떠들썩할 화	1616 證 증거 증	1626 嘶 슬퍼할 서	1525 譖 서로성낼 참
1571 讀 중지할 회	1519 諸 말궁할 차	1420 譔 가르칠 선	1574 讘 시끄러울 퇴
1587 譎 남을속일 휼	1604 譖 모함할 참	1594 讆 서로험담할 수	1497 諕 부를 호

317 說文篆書

1399	1485	1643	1544
嚶 소리 앵	譞 지혜 현	譱 착할 선	譆 아! 희
1490	1572	1455	1475
譽 명예 예	譀 떠드는소리 화	譪 힘다할 애	警 경계할 경
1527	1606	1639	1528
諡 삼가공경 의	譴 책망 견	譯 번역 역	謾 서로잘못할 과
1534	1551	1435	1508
譸 속일 주	譅 말이을 답	議 의논 의	譥 소리지를 교
1484	1641	1575	1567
護 보호할 호	譶 말재잘거릴 답	譟 떠들 조	講 과장할 매
1416	1614	1453	1421
讀 읽을 독	譴 책망 망	譣 간사할 험	譬 비유할 비

7144	谷 골짜기 곡	1599	讘 속삭거릴 섭	1513	諂 아첨 첨	1631	讆 빌다 루
1371	兪 웃는모양 각	1578	讙 시끄러울 환	1624	讕 헐뜯을 란	1620	譣 뜬소문 현
7150	㕦 산골푸를 천	1554	讘 장담할 획	1609	讓 겸손 양	1918	變 변할 변
1791	㕤 발절룩거릴 극	1645	讟 원망 독	1413	讒 참서 참	1557	贇 짝 빈
7149	峪 메아리 횡			1605	讒 참소 참	1591	讋 두려워할 섭
7151	㕯 준설 준	七畫 谷部		1595	讟 수다탑	1410	讎 짝 수

319 說文篆書

竪 세울 수 1853	豆 콩 두 2958	谿 시내 계 7145	
蔞 표주박술잔 근 2960	豈 어찌 기 2955	豁 트인골짜기 활 7146	
豕 돼지 시 5782	豐 풍년 풍 2966	盌 콩엿 완 2962	豂 빈골짜기 료 7147
豕 돼지발끍일 축 5800	醴 잔의차례 질 2965	春 콩의일종 권 2961	籠 깊은골짜기 롱 7148
豚 작은돼지 돈 5814	豑 일곱줄길 기 2957	豊 예도 례 2964	
毅 돼지이름 역 5791	豔 고울 염 2967	豋 제기이름 등 2963	

5784 豰 흰여우새끼 혹

5799 豨 큰돼지 희

5801 豦 서로싸울 거

1865 毒 칠 독

5786 豵 돼지새끼 종

5790 豭 수돼지 가

5788 豜 세살돼지 견

5802 豙 돼지성낼 의

5792 豮 거세돼지 유

5839 豫 미리 예

5796 豢 가축기를 환

5787 豝 암돼지 파

5794 豷 돼지숨길 희

5783 豬 돼지새끼 저

5795 豧 돼지숨결 부

5838 象 코끼리 상

5789 豶 거세돼지 분

5798 豲 호저 원

5803 豩 두마리돼지 빈

5797 豠 돼지 저

5815 豷 돼지한종류 위

5785 豯 돼지새끼 혜

5806 豪 고슴도치 호

5793 豤 간절할 간

5824 獽 맹수이름 용	5828 貆 오소리새끼 훤	5836 㺄 외뿔소 사	七畫 豸部
5818 貙 추호 추	5830 貍 살쾡이 리	5826 㺄 짐승이름 놜	
5819 貚 짐승이름 단	5831 貒 오소리 단	5833 狖 긴꼬리유원 유	5816 豸 벌레 치
5832 貛 이리 환	5822 貐 짐승이름 유	5834 貂 담비 초	5821 豺 승냥이 시
5825 貜 원숭이 확	5820 貔 맹수이름 비	5835 貉 오랑캐종족이름 맥	5817 豹 표범 표
七畫	5823 貘 짐승이름 맥	5827 貈 오소리 학	5829 豻 들개 안

3809 貿 교역할 무	3820 貪 탐욕 탐	3798 貤 껍질 이	貝部
3782 賁 꾸밀 분	3815 販 팔다 판	3775 財 재물 재	3772 貝 조개 패
3811 費 비용 비	3776 貨 재화 화	3789 貣 빌릴 특	3801 負 채무 부
3806 賖 세들다 세	3817 貴 귀할 귀	4150 貫 꿰다 관	3773 貲 자잘할 쇄
3826 貤 점칠 소	3788 貸 빌릴 대	3822 貧 가난할 빈	1975 貞 곧을 정
3803 貳 둘 이	3816 買 매입 매	3812 責 꾸짖을 책	3784 貢 공물 공

3780 賑 넉넉할 진	2409 叡 깊고굴을 개	3790 賂 뇌물 뢰	3827 貲 재물 자
3795 賚 하사물건 뢰	3824 賕 뇌물 구	3823 賃 임료 임	3802 貯 쌓을 저
3797 賜 베풀 사	3819 賦 조세 부	3778 資 물자 자	3821 貶 감할 폄
3796 賞 상줄 상	3804 賓 접대 빈	3771 賱 엉크러질 운	3793 貱 주다 피
3828 賨 곰물 종	3805 賒 외상거래 사	7990 賊 도둑 적	3783 賀 하례할 하
3808 質 바탕 질	3830 賏 목걸이 영	3774 賄 뇌물 회	3813 賈 장사할 고

七畫

赤部

3785 贊 도울 찬	3703 竇 팔다 매	3814 矞 장사할 상	
3779 購 재물 만	3825 購 사다 구	3818 賤 천할 천	
6273 赤 붉을 적	3799 贏 이윤 영	3791 贍 넉넉할 섬	3781 賢 어질 현
1931 赦 용서할 사	3810 贖 바꿀 속	3807 贅 전당잡힐 췌	3777 賜 재물 귀
6276 赧 무안할 난	2997 贊 나눌 현	3829 賣 팔다 육	3800 賴 의뢰할 뢰
6274 赨 붉을 동	3794 贛 주다 공	3792 贈 줄 증	3786 賣 예물 신

325 說文篆書

993 趉 급히달아날 굴	969 起 일어날 기	走部	6277 經 붉을 정
942 越 넘을 월	965 赵 갈 채	931 走 달아날 주	6281 赫 성할 혁
948 趑 갑자기 자	978 趹 빠를 결	937 赳 굳셀 규	6279 赭 붉은흙 자
996 趄 머뭇거릴 저	967 趌 혼자갈 경	933 赴 도달 부	6275 殻 붉은햇발 혹
980 趆 빨리가다 저	983 赾 걷기어려울 근	1015 赶 뒤쫓을 간	6280 韓 붉은빛 간
943 趁 쫓아갈 진	938 趏 나무에오를 기	976 趐 곧장갈 글	七畫

956 趣 급히달아날 군	1010 逋 뛸 용	995 赼 망설일 자	1005 趍 성낼 차
950 趍 느리게갈 긴	982 趙 나라이름 조	953 赿 걷는모양 장	935 超 초과할 초
999 趢 등굽혀걸을 록	957 趏 달아날 좌	1001 趦 발끝걸음 적	1002 趌 반걸음 규
1004 趫 넘어질 복	1000 趡 빨리걸을 준	1014 逃 뛸 조	973 趌 성내달릴 길
990 趛 달아날 불	970 趣 머무를 해	966 趀 얕은내건널 차	1008 趄 처소바꿀 원
1007 雔 뛰어갈 추	994 趜 궁구할 국	981 趍 빨리걸을 추	961 趙 달아날 유

1012	1009	1013	972
趲 나아갈 잠	趝 갑자기달아날 전	趧 오랑캐춤 제	趌 머리숙인속보 음

979	932	988	945
趩 걷는소리 칙	趨 빠를 추	趩 뛰어날 체	趉 사뿐걸을 작

949	1003	951	934
趯 사뿐걸을 표	趤 경박할 치	趨 가다·걷다 추	趣 뜻 취

1011	971	997	985
趩 벽제 필	趩 가다·걷다 흉	趏 절며걷다 건	趠 멀 탁

936	941	964	947
趫 나무에오를 교	趫 뛸 궐	𤺄 달아날 건	越 급히달아날 현

946	992	962	974
趬 가볍게걸을 교	趨 걸음더딜 문	趫 가뿐달아날 오	趫 성내달릴 갈

963 趡 주행돌아봄 구	955 趨 달릴 결	975 趨 빠를 훤	991 趜 급히달아날 귤
998 趜 등굽혀걸을 권	954 趨 달릴 선	959 趮 갑자기달릴 변	989 趍 달아날 기
七畫 足部	958 趌 달아나려할 헌	968 趣 편안히걸을 여	944 趣 옮길 전
	986 趫 뛸 약	940 趯 뛸 약	939 趮 조급할 조
1262 足 발 족	977 趯 달릴 적	984 趨 달리는모양 굴	960 趌 달아날 질
1276 趴 넘어질 복	987 趩 뚜벅걸음 곽	1006 趫 움직일 력	952 趨 가는모양 촉

329 說文篆書

1268 跪 꿇어앉다 궤	1018 㞡 바로잡을 쟁	1334 距 떨어질 거	1340 趹 빠를 결
1264 跟 발뒤꿈치 근	1321 跌 넘어질 질	1332 跔 손발못펼 구	1344 跂 육발이 기
1306 跳 뛸 도	1266 跖 발바닥 척	1319 跋 밟을 발	1339 蹄 다리굽은말 방
1342 路 길 로	1316 跲 넘어질 겁	1309 蹕 급히달릴 불	1313 跋 신신을 삽
1331 跣 맨발 선	1341 跰 발티눈 견	1317 蹸 뛰어넘을 예	1301 跠 서있을 시
1285 跧 발로찰 전	1289 跨 넘어설 과	1278 跋 가벼울 월	1338 跀 발자를 월

1273 踽 외로울 우	1330 踒 실족할 와	1314 跟 팔자걸음 패	1329 踍 종아리 규
1277 踰 넘칠 유	1272 蹹 밟을 적	1333 踾 얼어터진발 곤	1269 跽 꿇어앉을 기
1298 踶 밟을 제	1304 踤 찰 졸	1265 踝 복사뼈 과	1290 踄 밟을 보
1294 踵 발꿈치 종	1293 踐 밟을 천	1267 踦 외발 기	1280 倏 빠를 숙
1322 踢 넘어질 탕	1270 蹴 삼가 · 공경 축	1326 踣 넘어질 북	1282 踊 뛸 용
1328 蹁 비틀거릴 편	1295 踔 뛰어날 탁	1337 踍 발꿈치자를 비	1307 跈 움직일 진

1305 蹶 넘어질 궐	1274 蹡 가는모양 장	1318 蹎 넘어질 전	1336 跠 발자국 하
1343 蹸 짓밟을 린	1308 躇 머뭇거릴 타	1263 蹂 올무 제	1327 蹇 발절다 건
1297 蹩 절름발이 별	1310 蹠 밟을 척	1281 蹌 절도걸음 창	1324 跨 걸터앉을 과
1323 蹲 앉을 준	1302 蹢 배회할 척	1320 蹐 살금걸음 척	1287 蹋 밟을 답
1286 蹴 발로찰 축	1300 躄 잔걸음 첩	1311 踏 뛸 탑	1291 蹈 걸음 도
1303 躇 머뭇거릴 촉	1279 踖 발틀 교	1296 蹛 밟을 대	1312 踴 뛸 요

9069 車 수레 거	5013 身 몸 신	1271 躍 걸어갈 구	1275 躘 짐승발자국 단
9136 軋 삐걱수레 알	3165 躧 쓸 사	1288 躡 밟을 섭	1284 躍 뛸 약
9127 軍 군사 군	4428 躬 몸 궁	1335 躧 춤신발 사	1283 躋 올라갈 제
9139 軌 궤도 궤	5014 軀 신체 구	1325 躩 뛸 각	1292 躔 밟을 전
9111 軑 바퀴통 대	七畫 車部	七畫 身部	1315 躓 넘어질 지
9085 軓 수레턱나무 범			1299 軂 거짓·잘못 위

9152	9116	9107	9109
軵 밀다 용	軏 멍에매는곳 월	軧 바퀴통끝 기	叀 굴대끝 예
9155	9150	9121	9166
軧 큰수레뒤채 저	軻 수레 가	軜 수레말고삐 납	轜 상여 이
9108	9119	9137	9145
軹 굴대끝 지	鞫 멍에 구	輾 갈다·찧다 년	靭 정지시킬 인
9097	9095	9163	9093
軫 수레뒤턱 진	輪 수레난간 령	軒 물레 광	軓 하관수레 춘
9141	9128	9079	9070
軼 앞지를 일	載 길제사 발	軘 병거 돈	軒 초헌 헌
9075	9117	9089	9088
輻 작은수레 초	軶 멍에 액	軵 수레휘장 반	較 수레가름대 각

說文篆書 334

9112 輨 바퀴휘갑쇠 관	9096 輑 수레굴대 균	9086 軾 수레앞가로대 식	9100 軸 굴대 축
9115 疊 끌채감는가죽 국	9162 輓 끌 만	9126 載 실을 재	9124 衛 수레흔들릴 견
9074 輬 수레 량	9122 輔 도울 보	9153 輇 살무수레 전	9147 轪 거리낄 계
9161 輦 손수레 련	9160 羞 물러날 채	9114 輈 끌채 주	9144 軭 어긋난수레 광
9104 輪 수레바퀴 륜	9091 輒 문득 첩	9125 轝 후미승수레 증	9159 輂 삼태기 국
9135 輩 수레행렬 배	9106 輥 운행할 곤	9076 輕 가벼울 경	9087 輅 천자수레 로

9083 輿 수레·가마 여	9102 輮 짓밟을 유	9146 輟 멈춤·중단 철	9072 輧 휘장수레 병
9073 輼 상여 온	9077 輶 가벼운수레 유	9071 輜 포장수레 치	9154 輗 끌채끝멍에 예
9113 轅 끌채 원	9082 輯 모을 집	9078 輣 전차 팽	9158 輐 병거 원
9156 轃 수레밑깔개 진	9118 輥 멍에 혼	9101 輹 복토 복	9092 輢 수레몸옆판자 의
9142 輷 수레소리 갱	9103 鞏 외바퀴수레 경	9110 輻 바퀴살 복	9140 軷 수레자국 종
9131 轄 비녀장 할	9105 轂 바퀴통 곡	9133 輸 수송할 수	9134 輈 무거운수레 주

9130 轙 놉을 얼

9120 轙 떠날채비 의

9098 轐 복토 복

9151 輕 튼튼한수레 갱

七畫 辛部

9164 轘 거열형 환

9157 轒 병거 분

9084 轋 천수레뚜껑 만

9167 轟 요란한소리 굉

9080 轈 공격병거 충

9132 轉 구를 전

9306 辛 매울 신

9090 輚 수레앞격자 대

9148 轚 부딪칠 격

9143 輊 수레숙일 지

9308 辜 죄·허물 고

9138 轢 수레삐걱 력

9094 轑 수레가리개 색

9081 轈 망루수레 초

5534 辟 임금 벽

9099 轐 복토가죽띠 민

9149 輇 수레고칠 선

9123 轒 수레바퀴살 료

七畫
之部

辰部

| 5467 辡 아롱질 반 | 9307 皋 허물 죄 |

| 9345 辰 별·용띠 진 | 5535 辟 다스릴 벽 | 9312 竮 쟁론할 변 |

| 1043 辵 머뭇거리며갈 착 | 9346 辱 수치·치욕 욕 | 9311 辭 말씀 사 | 9310 辤 사양할 사 |

| 1141 迂 구할 간 | 1692 晨 새벽 신 | 8180 辮 짜다·엮다 변 | 5536 嬖 다스릴 예 |

| 2885 迈 고대벼슬이름 기 | 1693 農 농사·농부 농 | 9313 辯 변론 변 | 9309 辥 허물 설 |

| 1073 迅 빠를 신 | 3134 奮 해·달모일 회 | 七畫 | 2645 辦 다스릴 판 |

1117 迭 갈마들 질	1133 迫 핍박할 박	1076 迎 맞이할 영	1153 迂 멀 우
1069 迮 닫칠 책	1058 述 지을·따를 술	1159 遃 이를 적	1107 迤 비스듬이갈 이
1151 逈 멀 형	1146 越 넘을 월	1052 征 먼곳갈 정	1055 迂 갈 왕
1074 适 빠를 괄	1083 迪 나아갈 적	1158 远 짐승발자국 항	1131 近 가까울 근
1077 迳 사귈 교	1113 迡 놀랄 제	1105 迟 굽을 격	1092 返 돌아올 반
1127 逃 도망갈 도	1057 徂 갈 조	1139 迣 막다·차단할 렬	1054 迚 가는모양 발

1130 酒 다가갈 주	1147 遑 만족할 령	1044 迹 자취·흔적 적	1116 迵 통할 동
1112 逡 뒷걸음 준	1081 逢 만날 봉	1128 追 쫓을 추	1140 迾 막을 렬
1129 逐 내쫓을 축	1056 逝 갈 서	1068 迨 뒤쫓아갈 합	1118 迷 헤맬 미
1085 通 통할 통	1072 速 빠를 속	1120 迷 짝 구	1095 送 보낼 송
1121 退 무너질 패	1150 逖 멀 적	1104 逗 머무를 두	1075 逆 배반할 역
1124 逋 달아날 포	1065 造 만들 조	1119 連 연결할 연	1087 迻 옮길 이

1102 遷 이동할 연	1156 道 길 도	1098 逮 잡을 체	1142 逅 허물 건
1078 遇 만날 우	1090 遁 숨을 둔	1152 逴 멀 탁	1115 逯 조심할 록
1089 運 운반할 운	1144 逨 달아날 섭	1122 逭 달아날 환	1106 逶 구불연결 위
1110 違 어길 위	1126 遂 이룰 수	1145 逰 제지할 가	5993 逸 달아날 일
1066 逾 넘을 유	1082 遌 만날 악	1061 過 허물 과	1064 進 나아갈 진
1154 遄 이를 전	1136 遏 억제할 알	1114 達 통할 달	1070 逪 섞일 착

341 說文篆書

1094 選 가릴 선	1079 遭 우연히만날 조	1084 遞 갈마들 체	1071 遄 왕래가잦을 천
1125 遺 남길 유	1137 遮 막을·가릴 차	1062 遺 익숙할 관	1096 遣 보낼 견
1134 邇 가까울 질	1101 遰 떠날 체	1123 遯 달아나 둔	1080 遘 만날 구
1059 遵 떠나갈 준	1049 遘 공손히갈 구	1143 遱 연결할 루	1067 遝 많이모일 답
1099 遲 더딜 지	1148 遼 멀 요	1046 達 이끌 솔	1091 遜 달아날 손
1088 遷 옮길 천	1111 邌 어려울 린	1060 適 알맞을 적	1149 遠 멀 원

邑部	邊 가 변 **1160**	邃 깊을 수 **4472**	遹 쫓을 휼 **1108**
邑 고을 읍 **3831**	邍 높고넓은들 원 **1155**	邇 가까울 이 **1135**	遽 역마 거 **1157**
邙 땅이름 기 **3989**	邎 빨리갈 유 **1051**	違 위배될 회 **1045**	邁 멀리갈 매 **1047**
邛 언덕 공 **3952**	遘 머무를 주 **1103**	瀆 무례할 독 **1063**	邅 가로막을 선 **1138**
邖 고을이름 기 **3923**	邐 구불이어질 리 **1097**	邋 나부낄 렵 **1132**	避 피할 피 **1109**
邙 북망산 망 **3871**	七畫	邌 천천히걸을 려 **1100**	還 돌아올 환 **1093**

343 說文篆書

3893 邨 조나라서울 한	4012 吕 동산 원	3932 邡 고을이름 방	4004 岫 땅이름 산
3986 邱 언덕 구	3892 邢 나라이름 형	3946 邶 땅이름 소	3876 邘 나라이름 우
3982 邹 땅이름 구	3954 邧 고을이름 원	3976 邩 현이름 부	3968 邗 나라이름 한
3944 邴 고을이름 병	3999 邨 마을 촌	3848 邠 나라이름 빈	3936 那 어찌 나
3966 邳 땅이름 비	3903 邟 현이름 강	3943 邰 읍이름 패	3988 邭 땅이름 뉴
3878 邵 고을이름 소	3996 邩 땅이름 화	3975 邪 간사할 사	3832 邦 나라 방

3947 邸 땅이름 신	3865 邽 고을이름 규	3935 郙 땅이름 포	3863 邮 정자이름 유
3919 邘 정자이름 우	3913 鄠 마을이름 호	3882 邲 땅이름 필	3839 邸 객관 저
3850 郁 향기로울 욱	3965 郎 젊은이 랑	3983 郂 마을이름 개	3854 邸 고을이름 저
3925 邾 나라이름 주	3940 邦 현이름 뢰	3987 娜 땅이름 여	3846 邰 나라이름 태
3900 郅 고을이름 질	3895 郇 나라이름 순	3886 邼 마을이름 광	3875 邶 땅이름 패
3858 郃 고을이름 합	3960 邿 나라이름 시	3838 郊 교외 교	5518 邲 주관할 비

3920 郢 초나라서울 영	3867 郖 땅이름 두	3950 郜 나라이름 고	3908 郋 마을이름 혜
3918 野 정자이름 리	3980 郭 땅이름 발	4008 郙 마을이름 괴	3888 邢 나라이름 형
3972 鄔 고을이름 오	4009 鄜 정자이름 부	3991 邶 땅이름 구	3970 邼 고을이름 후
7131 邕 화목할 옹	3840 郛 외성 부	3833 郡 행정구역 군	3905 郟 땅이름 겹
3873 鄃 고을이름 치	3962 郕 나라이름 성	3883 郤 읍이름 극	3956 鄄 읍이름 경
3855 郝 땅이름 학	3955 郔 땅이름 연	3959 郤 읍이름 도	3842 郶 식읍 소

3834 都 도읍 도	3906 鄢 땅이름 처	3928 郫 고을이름 비	4013 鼺 골목길 항
3849 鄙 고을이름 미	3961 郰 읍이름 추	4000 舎 마을이름 서	3978 郭 외곽성 곽
3901 鄝 나라이름 수	3939 郴 고을이름 침	3963 郾 나라이름 엄	3971 郯 나라이름 담
3924 鄂 나라이름 악	3910 郹 땅이름 격	3979 郳 나라이름 예	3993 鄘 땅이름 당
3845 鄈 나라이름 계	3951 鄄 땅이름 견	3984 截 나라이름 재	3994 邴 땅이름 병
3904 鄢 땅이름 언	3887 鄈 땅이름 규	3841 郵 역참 우	3866 部 부서 부

3949	3877	4001	3864
酈 고을이름 자	酅 나라이름 려	郃 땅이름 합	郱 마을이름 년
3958	3884	3933	3957
鄒 나라이름 추	韷 시골이름 배	鄢 현이름 마	鄅 나라이름 우
3880	3907	3885	3874
鄐 고을이름 축	郞 나라이름 식	鄺 땅이름 건	鄆 고을이름 운
4014	3889	3879	3896
鄕 고향 향	鄔 땅이름 오	鄍 고을이름 명	鄃 고을이름 유
3897	3868	3870	3881
鄗 고을이름 호	郿 땅이름 욕	鄒 읍이름 채	郈 땅이름 후
4002	3926	3995	3909
鄿 땅이름 간	鄖 나라이름 운	鄗 땅이름 호	部 정자이름 방

3911 鄧 나라이름 등	3967 鄣 고을이름 장	3853 䣓 나라이름 배	3898 鄔 고을이름 교
3835 鄰 이웃 린	3945 鄐 땅이름 차	3837 鄙 더러울 비	3862 鄃 땅이름 도
3941 鄮 고을이름 무	4011 鄻 땅이름 천	3914 鄭 땅이름 소	3997 鄝 나라이름 료
3843 鄯 나라이름 선	3977 䣛 땅이름 칠	3921 鄢 땅이름 언	3916 鄽 마을이름 루
3872 鄩 고을이름 심	3851 鄠 고을이름 호	3927 鄘 땅이름 용	3917 鄨 마을이름 갈
3998 鄡 땅이름 위	3894 鄲 조나라서울 단	3942 鄞 고을이름 은	3899 鄚 땅이름 막

4006 鄧 땅이름 당	3953 䣐 나라이름 회	3902 鄦 나라이름 허	3857 鄭 나라이름 정
3985 鄽 읍이름 연	3931 鄤 땅이름 만	3922 鄳 고을이름 맹	3915 酀 현이름 양
4003 酅 땅이름 음	3930 鄐 땅이름 적	3990 鄃 땅이름 흡	3974 鄫 나라이름 증
3934 䢍 현이름 폐	3869 輦 고을이름 련	3891 鄴 위나라서울 업	3937 酅 고을이름 파
4005 鄋 땅이름 흥	3929 䣝 땅이름 수	3969 鄯 땅이름 의	4007 酆 나라이름 풍
3861 酈 땅이름 부	3912 鄾 땅이름 우	4015 䢙 거리·마을 항	3992 酃 현이름 영

9380 舍 산뽕나무 염	9412 酏 맑을술 이	3836 酇 주행정구역 찬	3938 酃 마을이름 령
9388 酳 술조금마실 인	9384 酨 술빚 익		3948 鄩 땅이름 참
9394 酖 술즐길 탐	9385 酌 술따를 작	七畫 酉部	3856 酆 서주·서울 풍
9393 酣 술먹고즐길 감	9371 酎 진한술 주	9356 酉 닭·술 유	3964 酄 읍이름 환
9375 酤 계명 주	9357 酒 술 주	9423 酋 우두머리 추	3973 酅 고을이름 휴
9362 酓 술빨리익을 반	9382 酴 술기운 발	9383 配 짝·결혼 배	4010 酈 땅이름 리

9359 醰 누룩 심	9419 醙 음료 량	9363 � 주모 도	9402 酌 술주정할 후
9416 醄 술이름 두	9398 醩 술취한 배	9422 酹 술로강신 뢰	9411 酢 신맛 초
9366 醹 술거를 력	9369 醇 진국술 순	9408 酸 신맛 산	9421 僑 맛없을 염
9358 醠 누룩뜰 몽	9390 醋 잔돌릴 작	9403 酲 숙취 정	9374 酨 두번빗을 이
9391 醨 탁주 밀	9399 醉 술취할 취	9397 酺 잔치할 포	9409 截 식초 재
9372 醝 막걸리 앙	9415 鼇 느릅나무 무	9379 酷 혹독할 혹	9365 醒 술거를 견

說文篆書 352

8738　釐 다스릴 리

9364　釃 술거를 시

9400　醺 술취할 훈

七畫　里部

9378　醦 술맛진할 감

八畫　金部

七畫　釆部

8737　里 마을 리

9360　醸 술빚을 양

8824　金 쇠 금

5007　重 무거울 중

684　釆 분별할 변

9407　醶 식초 참

8873　鐺 술그릇 두

8739　野 들 야

3641　朵 캘 채

9392　醨 술마실 조

2672　釗 힘쓸 소

5008　量 수량 량

688　釋 풀이 석

1696　釁 피바를 흔

8962 鈒 칼이름 야	1959 鈒 가질 급	8977 釬 토시 한	8846 釘 못 정
9014 銼 둥글 와	8900 鈕 도장손잡이 뉴	8983 釳 말머리장식 홀	8869 鉶 국솥 형
8966 鈗 경오인병기 윤	9018 鈍 무딜 둔	8914 鈐 자물쇠 검	8981 釭 바퀴통쇠 강
8830 銗 주석 인	8952 鈁 그릇이름 방	9007 鈌 찌를 결	8891 鈕 그릇입토금 구
9001 鈔 베낄 초	8990 鈇 큰도끼 부	8942 鈞 서른근 균	8991 鈞 낚시 조
8908 銑 가래 침	8964 鈒 창·무기 삽	9038 釿 자귀 근	8927 鈇 죄인차꼬 체

355 說文篆書

8856 銒 술그릇 형	8946 鉦 징 정	8967 鉈 짧은창 사	8943 鈀 병거 파
8901 銎 도끼자루구멍 공	9019 鉯 날카로울 제	8913 鉏 호미 서	9011 鉅 클 거
8909 鈍 가래 궤	8924 鉆 형구이름 겸	8896 鉥 긴바늘 술	8989 鈝 자물단추 겁
8917 鈍 가래 동	8921 鉊 큰낫 초	8828 鉛 납 연	8926 鉗 죄인목칼 겸
8831 銅 구리 동	8898 鈹 큰바늘 피	8985 鉞 도끼 월	1381 鉤 갈고리 구
9004 鉻 머리깎을 락	8878 鉉 솥귀 현	8902 鋻 도끼 자	8945 鈴 방울 령

8827 鎣 도금할 옥	8995 鎇 쇠사슬고리 매	8922 鋕 낫 질	8838 銑 작은끌 선
8879 銆 구리가루 욕	8925 鉬 쪽집게 섭	8855 鉖 시루 치	8907 銛 가래 섬
8852 鋋 광석 정	8982 鋬 수레기둥연결 세	8987 銜 재갈 함	8937 銖 무게단위 수
9013 鍗 보석일종 제	8843 銷 쇠녹일 소	9003 鋙 끊을 괄	8872 銚 귀달린냄비 요
8835 鎣 무쇠 조	8965 鋋 쇠자루창 연	8993 鋃 쇠사슬 랑	8825 銀 은 은
8867 銼 가마솥 좌	8932 銳 민첩할 예	8938 鋝 중량단위 렬	8936 銓 저울 전

357 說文篆書

8882 錠 알약정제 정	8903 錍 작은도끼 비	8847 錮 막을 고	8999 鋪 점포 포
9017 鋽 새길 조	8829 錫 주석 석	4712 錦 비단 금	8875 銿 노구솥 현
8892 錯 도금할 착	8978 鋣 경갑 아	8894 錡 가마솥 기	8850 鋏 부젓가락 협
8941 錘 저울 추	8957 錚 쇳소리 쟁	8969 錟 긴창 담	8861 鋞 냄비 형
9020 錗 저울추위	8866 錪 가마솥 전	8841 錄 기록 록	8928 鋸 톱 거
8930 錐 송곳 추	8911 錢 돈 전	9010 錉 장사밑천 민	8839 鋻 강철 견

8974 鍭 화살 후	8996 鍰 고르지않을 외	8851 鍛 쇠두드릴 단	8940 錙 무게단위 치
8998 鐊 분개할 희	9016 鍒 무른쇠 유	8845 鍊 쇠불릴 련	9002 鐠 쌀·포장 탑
8976 鎧 갑옷 개	8857 鍾 술병 종	8865 鍪 투구 무	8834 錯 질좋은쇠 쇠
8919 鎌 낫 겸	8897 鍼 바늘 침	8864 鍑 가마솥 복	8877 鍵 열쇠 건
9012 鎕 붉은구슬 당	8979 鍛 벼릴 단	8895 鍤 가래삽	8920 鍥 새길 계
8953 鎛 호미 박	8939 鍐 열냥 환	8885 鍱 얇은쇠조각 섭	8954 鍠 쇠북소리 굉

9008 鍬 날카로울 수

8961 鏌 오나라명검 막

8870 鎬 호경 호

8849 鎔 거푸집 용

8893 鉚 어긋날 어

8933 鏝 흙손 만

8854 鏡 거울 경

8955 鎗 금속소리 쟁

8876 鑻 세발솥 예

8970 鑓 봉망 봉

8958 鐺 종고소리 당

8889 鏑 가마솥 제

8950 鏞 큰종 용

8886 鏟 대패 산

8832 鏈 쇠사슬 련

9030 魗 거칠 조

8975 鏑 화살촉 적

8888 鏇 회전축 선

8836 鏤 아로새길 루

8923 鎭 누를 진

9006 鏃 살촉 촉

8899 鏹 긴창 쇄

8973 鑼 순금 류

8880 鎣 목긴병 형

9000 鑅 돌쩌귀 전	8916 鏺 쌍날낫 발	8859 鐈 발긴가마솥 교	8992 鏊 가래 지
8951 鐘 쇠북 종	8910 鏺 보습 별	8947 鐃 징 뇨	8904 鑱 돌긁자새길 참
8972 鐏 창고달 준	8860 鐹 확대경 수	8971 鐏 창고달 대	8968 鏦 작은창 총
8884 鏶 쇠조각 집	8960 鐔 칼코등이 심	9015 鐑 거세하다 돈	8956 鏓 끌 총
8874 鏉 군용솥 초	8956 鍚 말머리치장 양	8883 鐙 등자 등	8963 鏢 칼집장식 표
8915 鑐 보습 타	8929 鐕 못·쇠못 잠	8826 鐐 질좋은 료	8980 鐧 수레굴대 간

361 說文篆書

8887	鑢 향로 로	8863	鑊 큰가마솥 확	8833	鐵 쇠 철	8994	鐺 종고소리 당
8853	鐃 쇠무늬 효	8935	鑢 줄 려	8948	鐸 방울 탁	8890	鑪 아교도가니 로
8949	鎛 큰종 박	8840	鑗 쇠붙이 려	8944	鐲 조절용징 탁	8837	鐼 쇠붙이 분
8848	鑲 거푸집 양	8844	鑠 쇠녹일 삭	8858	鑑 거울 감	8871	鑃 쟁개비 오
8931	鑱 보습 참	8918	鑼 쓰레파	8959	鑿 쇳소리 경	8905	鑴 새길 전
8881	鐵 철기 첨	8988	鑣 재갈 표	8842	鑄 주조할주 주	9005	鐺 정벌 전

| 7374 | 閈 이문 한 |
| 7390 | 開 열 개 |

八畫 門部

| 7370 | 閎 문 굉 |
| 7366 | 門 문 문 |

| 7421 | 閔 우려할 민 |
| 7414 | 閃 번득일 섬 |

| 75 | 閏 윤달 윤 |
| 7416 | 開 오를 진 |

| 7396 | 閒 여가 한 |
| 7404 | 閉 닫을 폐 |

| 8906 | 鑿 끌·송곳 착 |

八畫 長部

5773	長 길다 장
5776	镻 독사 절
5775	镾 오랠 미

8997	鑘 평탄아니할 뢰
8862	鑴 햇무리 휴
8868	鑷 남비 라
8984	鑾 방울 란
8934	鑽 끌 찬
8912	鑊 큰괭이 곽

7385 閾 문지방 역	7375 閭 마을문 려	7395 閣 누각 각	7403 閑 한가할 한
7376 閹 마을어귀문 염	7417 閱 점검할 열	7371 閨 협문 규	7382 閉 문짝 해
7367 閶 천문 창	2171 雚 새이름 린	8528 閩 오랑캐이름 민	7393 閘 수문 갑
7412 閫 문지기 혼	7397 閜 문기울 아	7405 閡 닫을 애	7381 開 두공 변
7418 閟 다할 결	7398 閼 막을 알	7372 閤 쪽문 합	7394 閟 문닫을 비
7379 閽 성문망루 도	7411 閹 내시 엄	7386 閬 문높을 랑	7392 閜 넓은모양 하

7377 闠 저자문 궤	7422 闖 엿볼 틈	7420 闊 넓을 활	7402 闌 막을 란
7388 闢 문열 위	7383 闔 문닫을 합	7391 闓 열릴 개	1992 闅 지명이름 문
7389 闡 밝힐 천	7407 關 문빗장 관	7380 闕 대궐 궐	7406 闇 어두울 암
7387 闢 문열 벽	7413 闚 엿볼 규	7384 闑 문말뚝 얼	7368 闈 궁궐작은문 위
7369 闔 사당집문 염	7410 闛 북소리 탕	7409 闐 가득찰 전	7378 闉 성문밖옹성 인
7401 闚 양계단사이 향	7419 闞 바라볼 감	7373 闒 다락문 탑	7400 闓 문여는소리 알

9214 附 붙을 부	9233 阮 나라이름 완	9174 防 지맥 륵	7399 關 열쇠 전
9178 阿 언덕 아	9188 阭 높을 윤	9237 阠 언덕이름 정	7408 闟 빗장 약
9218 阸 막힐 액	3052 阱 함정 정	9216 阢 흙덮인돌산 올	7415 闌 망령읍궁 란
9215 阺 비탈 저	9212 阯 터 지	9204 阤 무너질 치	
9243 阽 위태할 점	9180 阪 비탈길 판	9208 阬 구덩이 갱	八畫 阜部
9185 阻 험준할 조	9256 阹 짐승우리 거	9210 防 제방 방	9171 阜 언덕 부

9194 陝 좁을 협	9259 院 담장 원	9184 限 경계 한	9246 阼 섬돌 조
9213 陘 지레목 형	9244 除 제거할 제	9248 陔 층계 해	9179 陂 저수지 피
9230 陯 마을이름 권	9191 陵 높고험할 준	9234 陪 큰언덕이름 곡	9201 降 내릴 강
9231 碕 고개이름 의	9195 陟 오를 척	9228 陝 땅이름 섬	9193 陋 비좁을 루
9241 陶 질그릇 도	9190 陗 험준할 초	9261 阪 물가언덕 순	9227 陭 고개이름 의
9177 陸 육지 육	9247 陛 계단 폐	9169 峟 높고위태할 얼	9207 陊 무너질 타

9203 陘 위태·불안 얼	9196 陷 빠질 함	9175 陰 그늘 음	9260 淪 산꺼질 륜
9223 隈 물굽이 외	9245 階 계단 계	9262 陵 물가언덕 전	9172 陵 언덕 릉
9182 隅 모퉁이 우	9200 隊 대오 대	9242 陘 밭갈 조	9251 陪 더할 배
9232 隃 넘을 유	3715 隆 융성할 융	9240 陳 진열할 진	9235 賦 작은언덕 부
9253 陾 담쌓는소리 잉	2553 隋 수나라 수	9181 陂 구석 추	9254 陴 성벽 비
9239 陼 물가 저	9176 陽 볕 양	9186 隹 험할 퇴	9257 陲 변방 수

9229 隖 마을이름 무	9206 頖 기울 경	9217 隒 층진산언덕 엄	9252 隊 낮은담장 전
9238 隑 언덕 위	9198 隔 편치못할 구	9258 隝 마을안토성 오	9211 隄 제방 제
9199 隤 무너질 퇴	9220 障 가로막을 장	9187 隗 산높을 외	9255 隍 해자 황
9224 譬 작은덩어리 견	9249 際 사이 제	9202 陨 떨어질 운	9219 隔 가로막을 격
9263 䧙 두언덕사이 부	7334 陛 감옥 폐	9236 隕 언덕이름 정	9250 隙 틈 극
1053 隨 따를 수	9192 隥 비탈 등	9205 隓 사태날 타	9189 陸 돌무더기 뢰

隹部

隶部

9226 隴 언덕 롱

9222 隩 숨길 오

2167 隹 새 추

1847 隶 다다를 이

9264 𡐦 땅갈라질 결

9225 嶰 작은계곡 해

3182 崔 새높이날 혹

5774 隸 진열할 사

9173 𡑞 토산 혼

9183 險 험할 험

2169 隻 새한마리 척

1849 隸 예서체 례

9265 隘 좁을 애

9197 隰 진펄 습

2200 雉 주살 익

1848 隸 미칠 태

9266 隧 묘지통로길 수

9221 隱 숨을 은

2174 雀 참색 작

八畫

八畫

9209 隫 도랑 독

2251	2204	2190	2198
雔 새한쌍 수	儁 영특할 준	雁 기러기 안	㸌 새살찔 홍
2195	2185	2201	2173
雓 메추리 순	鴟 올빼미 치	雄 수컷 웅	雂 새이름 방
2183	2177	2197	2187
雕 새길 조	雉 꿩 치	䧹 새이름 지	雃 할미새 견
8395	2170	2178	2194
雖 비록 수	雒 수리부엉이 락	雛 꿩울다 구	雇 품팔이 고
2179	2192	2193	2189
雞 닭 계	雐 새이름 호	翟 작은새이름 여	雦 새이름 금
2212	2186	2202	2168
雚 황새 관	雓 소리개 수	雌 암컷 자	雅 고상할 아

7212 雩 기우제 우	2191 鸝 꾀꼬리 려	2181 鷚 큰병아리 류	2253 雙 한쌍두쌍 쌍
7215 雲 구름 운	2256 雧 모을 집	2182 離 떠날 리	2188 雝 화목할 옹
7182 零 제로 령	2255 雦 새떼 연	2196 韽 메추리 암	5098 雜 섞일 잡
7179 雹 우박 박	八畫 雨部	2199 鷻 흩어질 산	2180 雛 병아리 추
7174 電 번개 전	2205 雈 날다 수	2176 鷼 메까치 한	
7181 霝 비올 락	7169 雨 비 우	2254 雥 새떼 잡	3046 雘 진사·주사 확

說文篆書 372

7206 霜 서리 상	7216 黔 그늘 음	7172 霆 천둥소리 정	7213 需 수요 수
7198 霑 젖을 염	7197 霑 적실 점	7175 震 천둥 진	7214 霸 물소리 우
7195 霊 비오는모양 우	7203 霽 개인날 처	7189 霙 흐릴 침	7193 霖 장마 잠
7190 霖 장마 렴	7180 霝 비올 령	7192 霖 장마 림	7185 霂 가랑비 목
7184 霢 가랑비 맥	7207 霧 안개 무	7187 霙 가랑비 삼	7173 霅 천둥번개 잡
7171 霣 떨어질 운	7201 霮 비젖은가죽 박	7210 霓 무지개 예	7177 霄 싸락눈 소

7183 霹 가랑비소리 사	7186 靉 가랑비 산	7205 露 이슬 로	7194 霣 비소리 자
八畫 靑部	7202 霽 날개일 제	7199 霤 물방울 류	7191 霝 장마 함
	5270 覴 비그칠 희	7196 霢 가랑비 첨	7176 霅 눈 설
3048 靑 푸를 청	7170 靁 천둥 뢰	4124 霸 우두머리 패	7211 霰 차다 점
6369 靖 다스릴 정	7178 霰 싸락눈 산	7208 霾 흙비올 매	7188 霖 가랑비 중
5260 靚 꾸밀 정	2252 霍 빠른모양 확	7209 霧 어두울 몽	7204 霩 맑게개일 확

1699	5440	7332	3049
靬 마른가죽 간	覥 부끄러워할 전	靡 쓰러질 미	靜 고요할 정

1735	5442	5153	
靬 수레가죽끈 우	醮 파리할 초	靟 털엉킬 비	八畫 非部

1730	九畫 革部	九畫 面部	7330
靳 말가슴걸이 근			非 아닐 비

1746			
靲 신가죽끈 금			

1709	1697	5439	7331
鞍 아이신 삽	革 가죽 혁	面 얼굴 면	剕 나눌 비

1710	1715	5441	7333
靮 나막신 앙	靪 말등자 정	靦 뺨·볼 보	靠 기댈 고

1734 鞧 수레기구 두	1700 鞈 혁띠 락	1741 鞐 언치 첩	1732 靷 가슴걸이 인
1708 鞔 신발 만	1739 鞌 말안장 안	1754 鞁 밀치끈 타	1728 靶 말고삐 파
1744 鞙 멍에끈 현	1725 鞊 일산끈 지	1701 鞄 가죽가공장인 포	1721 鞃 수레가로대 굉
1755 䩗 쇠다리묶을 혈	1742 鞈 흉갑 협	1726 鞁 가슴걸이 피	1704 鞁 오랑캐이름 단
1733 輨 수레깔개 관	1720 鞎 수레가리개 흔	1723 鞑 수레밧줄 필	1717 鞀 작은북 도
1716 鞠 차는공 국	1712 鞅 가죽신 겹	1707 鞏 묶다 공	1752 鞅 가슴걸이 앙

1698 鞹 날가죽 곽	1751 鞭 마·소채찍 편	1722 鞪 투구 무	1719 鞞 칼집 병
1713 鞡 가죽신 사	1736 鞲 짐묶는밧줄 박	1727 鞈 말고삐 압	1737 鞧 수레도구 압
1705 鞼 무늬가죽 궤	1706 鞶 가죽띠 반	1702 鞠 북제작장인 운	1738 鞡 수레도구 철
1753 鞻 칼감은끈 호	1740 鞍 안장장식 용	1703 鞣 무두질한가죽 유	1747 鞬 동개 건
1748 鞼 전동 독	1718 鞥 물건셈기구 원	1731 鞁 말안장·고삐 정	1750 鞭 급할 극
1749 鞲 말안장술 수	1714 鞵 가죽신 혜	1711 鞮 가죽신 제	1745 鞇 말굴레 면

3240	3242	3249	1729
鞢 전대끈 혜	韛 활쏠때토시 구	鞻 구불구불할 권	鞻 뱃대끈 현

3244	3246	4157	1724
韇 활집 독	鞔 신뒤축끈 단	鞣 묶을 위	韉 수레멍에끈 찬

3247	3241	3245	九畫 韋部
韈 버선 말	韜 활집 도	鞴 활집 창	

3250	3248	3251	3237
鞴 거두어묶다 추	鞲 멍에싸개 박	韓 나라이름 한	韋 부드러운가죽 위

九畫 韭部	3238	3243	3239
	韠 폐슬 필	鞁 활쏠때기구 섭	韎 꼭두서니 매

	3721	1041	
	韡 밝고성할 위	韙 옳은·바른 위	

5353 頂 정수리 정

5449 須 모름지기 수

5398 順 순할 순

5365 項 목 항

5417 頜 대머리 굴

5395 頯 관쓰모양 규

九畫 頁部

5345 頁 머리 혈

5437 百 머리 수

5349 頊 머리뼈 탁

4984 頃 기울 경

九畫 音部

1646 音 소리 음

1649 韶 순임금음악 소

1648 韽 작다·낮다 암

1647 響 울림 향

4339 韭 부추 구

4343 韱 산부추 섬

4341 韲 양념한나물 제

4340 韰 나물 대

4344 䪞 달래 번

4342 䪤 염교 해

379 說文篆書

5418 頪 머리삐뚤 뢰	5409 頔 광대뼈 절	5387 頑 완고할 완	5381 頎 헌걸찰 기
5405 頫 머리숙일 부	5399 趁 삼가할 진	5423 頨 머리흔들 우	5404 頓 머리조아릴 돈
5406 頤 눈치뜨고볼 신	5422 頗 자못 파	5402 頊 실의에빠질 욱	5396 頞 머리물담글 몰
5357 頞 콧대 알	5360 頤 아래턱끝 간	5370 頵 얼굴삐뚤 윤	5375 頒 나눌 반
5356 額 이마 액	5390 頢 얼굴짧을 괄	5366 頲 뒷통수뼈 침	5368 頖 주걱턱 배
5392 顝 익숙할 외	5429 頪 비슷할 뢰	5364 領 다스릴 령	5348 頌 칭송할 송

5403	鎖 고개끄덕일 금	5393	頷 턱 함	5358	頯 앞나온이마 규	5413	頯 머리형고울 우
5433	頿 추할 기	5359	頰 뺨 협	5346	頭 머리 두	5361	頷 턱 함
5384	顥 어두울 매	5415	顧 목길다 간	5383	頤 코놓을 악	5432	頰 아래턱 해
5431	頤 머리병이름 문	5416	頤 대머리 곤	5451	頼 구렛나루 염	5408	頡 곧을목 힐
5419	頓 머리삐뚤 비	5389	顆 낱알 과	5386	頯 우둔할 외	5363	頸 목 경
5450	頗 콧수염 자	5388	頼 콤파스 규	5391	頲 곧을·바를 정	5371	頯 머리클 군

5421 顀 머리삐뚤어질 괴	6067 類 무리 류	5394 頯 얼굴삐뚤 원	5412 頲 예쁠 정
5372 顝 얼굴둥글 혼	5453 頿 짧은수염 비	5401 顓 오로지 전	5367 頯 앞나온이마 추
5379 願 바랄 원	5452 頯 머리반백 비	5355 題 표제 제	5430 頳 야윌 췌
5414 顗 조용할 의	5354 纇 이마 상	5436 顛 모두 선	5420 頪 남을엿볼 계
5352 顛 이마 전	5373 纇 머리좁고긴 암	5425 頗 부황날 함	5347 顏 얼굴 안
5362 頤 턱 함	5382 顡 높고클 오	5378 顝 머리클 골	5376 顒 머리클 옹

7121 顆 눈찡그릴 빈	5410 顥 크고넓을 호	5377 頖 큰머리 효	
8565 風 바람 풍	5426 齃 얼굴초췌할 람	5380 顤 긴얼굴 요	5428 額 멍청이 외
8574 颭 큰바람 율	5350 顱 두개골 로	5369 顩 이어긋날 엄	5397 顧 돌아볼 고
8570 颯 바람소리 삽	5351 顥 꼭대기 원	5424 顚 놀랄 전	5400 鱗 일삼가할 린
8567 颱 산들바람 혈	5385 顁 야윈얼굴 령	5435 顯 나타날 현	5407 顰 남을깔볼 선
8577 颲 질풍 렬	九畫	5411 顡 몹시추할 번	2889 顨 경양할 손

3096	7329	8571	8576
飴 보리밥먹을 념	鸍 새날개 익	飂 고공바람 류	飅 사나운바람 률

3125	九畫 食部	8569	8572
餗 말먹이 말		飄 회오리바람 표	飈 빠른바람 홀

3080		8568	8566
飯 밥먹을 반		飆 폭풍 표	颭 북풍 량

3085	3064	九畫 飛部	8575
飧 저녁밥 손	食 밥 식		颺 흩날릴 양

3067	3119		8573
飪 익힐 임	飢 주릴 기		颸 세찬바람 위

3095	3082	7328	5911
飵 보리죽 작	飤 먹이·양식 사	飛 날 비	飌 돛 범

說文篆書 384

3086 餔 저녁밥 포	3106 餀 쉰냄새 해	3100 餤 음식향기 필	3111 飻 탐할 철
3109 館 객사 관	3091 餉 음식보낼 향	3123 餲 강신제 세	8817 飭 신칙할 칙
3072 餅 떡 병	3118 餒 굶주릴 뇌	3117 餰 주릴 액	3081 鈕 비빔밥 뉴
3076 䊝 보리죽접대 비	3120 餓 주릴 아	3079 養 기를 양	4687 飾 꾸밈 식
1789 䭆 음식차릴 재	3105 餘 남길 여	3103 餪 물릴 연	3069 飴 엿·단맛이
3107 餞 전송할 전	3087 餐 먹을 찬	3073 餈 인절미 자	3102 飽 배부를 포

3113 饐 음식이쉴 의	3116 饉 흉년들 근	3098 饁 배불리먹을 안	3122 餟 제사이름 체
3077 饎 술과밥 치	3071 饊 산자 산	3108 餫 색량보낼 운	3070 錫 엿 당
3110 饕 탐할 도	3092 饋 보낼 궤	3099 餬 더부살이 호	3088 鎌 간식 렴
3066 餾 밥뜸들일 류	3115 饑 주릴 기	3075 餱 말린밥 후	3124 餕 포식말앓을 릉
3112 饖 음식쉴 예	3065 饙 찐밥 분	3121 餽 제사지낼 궤	3114 餲 밥쉴 애
3068 饔 익은음식 옹	3104 饒 넉넉할 요	3089 饁 들에서식사 엽	3101 餕 먹기싫어할 어

5445 韻 머리조아릴 계
3083 饡 국에만밥 찬
3097 饐 보리밥접대 은

5840 馬 말 마
3084 餭 점심 상
3074 饘 된죽 전

九畫 香部
九畫 首部
3093 饗 대접할 향

5842 馬 한살된말 환

5844 馴 여덟살말 팔
4279 香 향기 향
3094 饛 많이담을 몽

5906 馮 업신여길 빙
4280 馨 향내날 형
5444 首 머리 수
3078 籑 음식 찬

5927 馴 길들일 순
十畫
9281 馗 사통팔달로 규
3090 饟 음식보낼 향

5918 駃 빠른말 일	5891 駕 말멍에맬 가	5864 駁 얼룩말 박	5863 駒 이마흰점말 적
5938 駔 준마 장	5910 駒 말발빠를 갈	5905 馺 달릴 삽	5865 馵 왼뒷발흰말 주
5926 駐 머무를 주	5944 駧 준마 경	5887 馹 말성낼 앙	5913 馳 말달릴 치
5928 駗 말짐걸기힘들 진	5843 駒 두살망아지 구	5941 駔 역말 일	5933 駍 말꼬리묶을 개
5937 駘 둔한말 태	5896 駙 예비말 부	5883 駤 말굳셀 지	5947 駤 준마 쾌
5898 駊 말머리흔들 파	5895 駟 사마 사	5936 馽 말발얽어맬 칩	5882 馼 얼룩박이말 문

5899 騀 말머리흔들 아	5881 騋 말이름 휴	5860 駈 여러색말 비	5884 駜 살찐말 필
5908 騃 어리석을 애	5907 騵 말걸음빠를 념	5945 駪 말떼빨리갈 신	5885 駉 살찌고큰말 경
5873 駿 준마 준	5955 駼 말이름 도	5854 駰 이총마 인	5920 駧 말빠를 동
5904 駸 빠를 침	5850 驒 월따말 류	5880 嶋 말이름 차	5853 駱 가리온말 락
5917 駘 말빨리달릴 태	5857 駹 얼룩말 방	5922 駭 놀랄 해	5915 駕 말열서달릴 렬
5919 駻 사나운말 한	5916 騁 달릴 빙	5923 騜 말달릴 황	5946 駮 전설상짐승 박

389 說文篆書

5849	驒 담가라말 괴	5858	騧 입검은누른말 과	5892	騑 곁마 비	5848	騽 검푸른말 현
5900	駋 말천천히갈 도	5948	騠 량마이름 제	5862	騚 별박이 안	5846	騏 철총이 기
5942	騰 달릴·오를 등	5875	騛 작은말 취	5852	雛 오추마 추	5890	騎 기마병 기
5951	騾 당나귀새끼 몽	5851	騢 적·백털말 하	5902	駃 말빠른모양 규	5954	駼 도도말 도
5934	騷 소동 소	5897	騔 말길들일 해	5914	騖 달릴 무	5877	騋 큰말 래
5932	騬 불깔 승	5924	騫 배우묵한말 건	5870	騴 빠른준마 비	5893	騈 나란히할 변

5952	驒 허덕거릴 탄	5894	驂 세필말수레 참	5953	騱 앞발흰말 혜	5935	驅 흙목욕 전
5845	驘 한쪽눈흰말 한	5855	驄 총이말 총	5912	驅 말몰 구	5841	驚 숫말 즐
5874	驍 날랜말 효	5859	驃 날랠 표	5889	驀 뛰어넘을 맥	5939	騶 마부 추
5921	驚 놀랄 경	5876	驕 교만할 교	5868	騽 등누런말 습	5886	騯 말가는모양 팽
5929	驙 등검은흰말 단	5866	驔 등누런흑말 담	5871	驖 준마 오	5943	驩 이마흰말 학
5949	驘 노새 라	5856	驈 몸흑·다리백말 율	5930	鷙 말힘겨워할 지	5869	騛 털이긴말 한

| 2474 | 骫 뼈굽을 위 | 5847 | 驪 검은말 려 | 5950 | 驢 당나귀 려 | 5925 | 驦 말걷는모양 악 |

| 2465 | 骭 정강이뼈 간 | 5956 | 驫 말떼달릴 표 | 5867 | 驠 꽁무니흰말 연 | 5903 | 驤 말걷는모양 여 |

| 5323 | 骱 숨막힐 알 | 3430 | 驫 많은말걸을 신 | 5931 | 驧 곱사등말 국 | 5940 | 驛 역참 역 |

| 2473 | 骴 새·짐승잔해 자 | | 十畫 骨部 | 5872 | 驥 천리마 기 | 5861 | 驖 검붉은말 철 |

| 2472 | 骼 백골 격 | | | 5888 | 驤 달릴 양 | 5879 | 驗 시험 험 |

| 2462 | 骷 뼈끝 괄 | 2451 | 骨 뼈 골 | 5878 | 驩 기뻐할 환 | 5909 | 驟 말달릴 취 |

說文篆書 392

2460 髖 엉덩이 관	2459 顨 볼기뼈 궐	2468 骶 골수 척	2464 骹 정강이 교
十畫 高部	2467 髓 골수 수	2455 髃 어깨뼈앞쪽 우	2466 骸 뼈 해
	2475 體 동곳 괴	2454 髆 어깨뼈 박	2471 骾 강직할 경
3174 高 높을 고	2469 體 몸 체	2453 髏 해골 루	2458 髁 종지뼈 과
3175 高 원두막 경	2452 髑 해골 촉	2470 髍 중풍들 마	2456 骿 통갈비 변
十畫	2461 髕 종지뼈 빈	2463 髖 종지뼈 괴	2457 髀 넓적다리 비

5485	5506	5490	
髢 다리 체	髽 북상투 좌	髴 머리묶을 부	髟部
5481	5503	5496	5469
髳 다발머리 모	鬄 머리깎을 체	髯 비슷할 불	髟 갈기 표
5499	5475	5486	5502
鬌 빠진머리털 순	鬈 머리털고울 권	髲 다리 피	髡 머리깎을 곤
5482	5480	5488	5493
髥 여자귀밑머리 전	髻 머리털모양 부	髻 머리묶을 괄	髹 상투 개
5498	5505	5497	5476
髿 아이남긴머리 타	鬃 감자기만날 비	髶 헝크러진머리 용	髦 다발머리 모
5483	5478	5487	5470
鬑 늘어진머리 렴	髇 머리털많을 조	髺 빗질할 차	髮 머리털 발

1794 鬥 싸움 투	5494 鬣 말갈기 렵	3733 髹 옻칠 휴	5489 髮 북상투 반
1800 鬦 어지러울 빈	5477 髳 눈썹그리는도구 면	5500 髞 대머리 간	5474 髢 머리털고울 차
1803 鬩 힘재는추 현	5484 鬛 작은상투 제	5492 鬐 상투 귀	5504 鬅 헝클어진머리 팽
1796 鬨 싸울 홍	5495 鬣 말갈기 려	5473 鬑 머리털길 람	5491 髳 머리띠 마
1802 鬮 다툴 혁	十畫 鬥部	5471 鬓 귀밑머리 빈	5472 鬘 머리긴모양 만
1797 鬧 교살 류		5479 鬤 머리털 녜	5501 鬎 머리깎을 체

1767	鬺 삶다 상		3059	鬯 울창주 창	1799	鬩 못난 녜	
1763	鬴 가마솥 부	1756	鬲 솥 력	3063	䰪 술항기짙을 시	1798	鬮 제비뽑을 구
1768	鬻 끓다 비	1760	鬹 솥 과	3062	䰜 검은기장 거	1795	鬪 싸움 투
1761	鬵 시루·가마 심	1757	鬷 세발가마솥의	3687	鬱 나무빽빽할 울	1801	鬨 뒤엉킬 분
1759	鬸 가마솥 종	1764	鬳 가마솥일종 권	3060	鬯 울금향 울		
1773	鬹 곰국 갱	1769	鬻 솥 력				

十畫 鬥部

十畫

說文篆書 396

5564	髟 도깨비 매	1779	鬻 데칠 약	1781	鬻 국끓어넘을 발	1758	鬶 세발솥 규
9052	魁 우두머리 괴	1766	鬻 김오를 효	1770	鬻 죽 건	1772	鬻 죽(음식) 호
5565	� 아이귀신 기	1776	鬻 미음 멸	1780	鬻 삶을 자	1777	鬻 가루떡 이
5559	魂 넋·혼 혼			1778	鬻 볶다 초	1771	鬻 멀건죽 죽
5569	傀 둔갑할 화	十畫 鬼部		1774	鬻 솥안음식 속	1762	鬸 시루 증
5563	魃 가뭄귀신 발	5557	鬼 귀신 귀	1775	鬻 묽은죽 육	5135	餗 갖옷안 객

7243 魵 방어 방	魚部	5567 魕 귀신섬길 기	5560 魄 넋 백
7315 魾 물고기이름 부	7217 魚 고기 어	5573 魙 빠른모양 초	5558 魊 귀신 신
7277 魵 새우 분	2681 劊 생선다룰 결	5562 魖 귀신 허	5561 魅 도깨비 치
7283 魦 상어 사	7318 魜 물고기이름 화	5571 魧 귀신모양 빈	2206 魋 북상투 추
7300 魿 절인고기 심	7263 魟 자가사리 탁	5568 魖 귀신소리 유	5566 魖 창귀 호
7281 魴 복어 패	2119 魯 노나라 노	十一畫	5570 魖 비명 나

7308 鮚 대합 길	7289 鮐 복어 태	7魾 鮅 큰메기 비	7306 魧 큰조개 항
7236 鮦 가물치 동	7301 鮑 절인어물 포	7296 鮏 생선비린내 성	7302 鮓 비늘 린
7230 鮥 다랑어 락	7246 鮍 방피 피	7247 魳 미꾸라지류 유	7314 鮁 고기헤엄칠 발
7229 鯍 다랑어 몽	7309 鮅 송어 필	7266 鮎 메기 점	7290 鮊 강준치 백
7285 鮮 생선 선	7220 魺 가자미 거	7264 鮆 갈치종류 제	7307 鮃 깃맛조개 병
7227 鮪 다랑어 유	7292 鮫 상어 교	7265 鮀 메기 타	7248 鮒 붕어 부

7313 鯛 물고기이름 조	7240 鯈 피라미 조	7241 鯢 물고기이름 두	7219 鯦 곤이·알 이
7312 鯛 도미 조	7262 鯇 초어·잉어과 환	7233 鯉 잉어 리	7317 鮡 물고기이름 조
7280 鯜 납자루 첩	7305 鰌 준치 구	7276 鮸 민어 면	7298 鮨 젓갈 지
7274 鰍 뱅어 추	7282 鮦 돌고래 국	7267 鰋 메기 언	7249 鯁 방어 경
7272 鮎 함어 함	7316 鯕 방어 기	7299 鮺 생선젓 자	7294 鯁 물고기뼈 경
7256 鯇 메기 화	7259 鯢 도롱뇽 예	7268 鰷 메기 제	7231 鯀 물고기이름 곤

7245 鰱 연어 연	7225 鰵 연어종류 용	7242 鯿 방어 편	7228 鮌 다랑어 긍
7238 鱫 청어 루	7250 鰿 붕어 적	7303 鰕 새우 하	7291 鰒 전복 복
7252 鰻 뱀장어 만	7222 鰑 도룡뇽 탑	7311 鯸 복어 후	7226 鰬 물고기이름 서
7260 鰼 미꾸라지 습	7304 鰝 왕새우 호	7239 鰜 가자미 겸	7286 鰅 자주복 옹
7320 鱻 두마리고기 어	7232 鰥 감어·잉어과 환	7221 鰡 고기이름 납	7288 鰂 오징어 즉
7287 鱅 전어 용	7279 鰸 물고기이름 구	7271 鰰 고기이름 옹	7261 鰌 미꾸라지 추

번호	전서	훈	음
7284	鱳	자가사리	력
7297	鱢	비린내	소
7270	鰭	물고기이름	잠
7235	鱄	물고기이름	전
7269	鱗	민어	뢰
7321	漁	물고기잡을	어
7223	鱒	송어	준
7273	鱖	쏘가리	궐
7310	鸛	물고기이름	구
7234	鱣	철갑상어	전
7218	鰭	물고기새끼	타
7295	鱗	비늘	린
7251	鱺	뱀장어	려
7257	鱨	자가사리	상
7293	鱷	고래	경
7224	鰲	물고기이름	린
7237	鱧	가물치	례
7244	鰊	연어	서
7255	鱧	가물치	례
7275	鱓	두렁허리	선
7319	鱻	생선	선
7253	鱯	큰메기	호
7278	鱸	물고기이름	로
7258	鱣	철갑상어	심

2271 鴠 산박쥐 단	2371 鳻 새모여들 분	2258 鳳 봉황새 봉	
2332 鴗 물총새 립	2311 鴈 기러기 안	2359 鳱 산새이름 개	2257 鳥 새 조
2361 鵡 앵무새 무	2367 鴆 짐새 짐	2337 鵳 해오라기 견	2264 鳩 비둘기 구
2328 鴄 물오리 발	2323 鴔 후투티 핍	2278 鵊 백로 격	1881 鳧 물오리 부
2306 鴦 원앙암컷 앙	2309 鴚 기러기 가	2280 鴋 해오라기 방	2369 鳴 울 명
2305 鴛 원앙새 원	2352 鴝 구관조 구	2325 鴇 너새 보	

2286 鵠 새이름 곡	2268 鵃 멧비둘기 주	2334 鶡 재두루미 괄	2350 鴥 휙나를 율
2302 鵠 고니 곡	2297 鴲 새새끼 지	2335 鷺 푸른백로 교	2283 鴺 새이름 절
2310 鵝 거위 아	2304 鶖 무수리 추	2366 鵪 세가락메추리 안	2345 鴠 물수리 저
2292 鴂 물새 열	2270 鴿 비둘기 합	2341 鳶 소리개 연	2293 鴢 검은오리 주
2353 鵒 구관조 욕	2303 鴻 큰기러기 홍	2339 鴜 물새이름 자	2277 鴞 올빼미 효
2355 鵔 금계 준	2324 鶍 상모솔개 핍	2331 鵜 사다새 제	2298 鵅 물새이름 락

2368 鷇 새새끼 구	2291 鷤 새이름 단	2266 雛 작은비둘기 추	2265 鶌 산비둘기 굴
2279 鷸 작은새 술	2312 鶩 집오리 목	2307 鷄 탈구 탈	2308 鵱 기러기일종 륙
2351 鶯 꾀꼬리 앵	2288 䳲 뱁새 묘	2358 鶡 산새이름 갈	2294 鶅 전설상새이름 민
2343 鷂 새매 요	2296 鷗 봉새 언	2272 鶂 떼까치 격	2330 鶃 거위소리 예
2321 鸕 가마우지 자	2370 騫 새나는모양 건	2314 鴂 물오리 결	2285 鶏 새이름 오
2333 鶬 재두루미 창	2267 鶻 송골매 홀	2284 鵾 큰닭 곤	2336 鶄 푸른해오라기 청

2301 鷺 백로 로	2357 鷒 꿩종류 적	2263 鵉 전설상새 상	2319 鷈 농병아리 체
2295 鷯 뱁새 료	2349 鷙 맹금새 지	2348 鷐 송골매 신	2300 鶴 두루미 학
2289 鶹 올빼미 류	2282 鷎 새이름 칠	2313 鷖 갈매기 예	2365 鷩 살찐닭 한
2354 鷩 금계 별	2362 鷮 꿩 교	2363 鷕 암꿩울 요	2327 鷗 갈매기 구
2262 鷫 전설상새 숙	2344 鷹 물수리 궐	2329 鸐 비오리 용	2290 鸞 새이름 난
2322 鸕 가마우지 의	2340 鷻 수리·솔개 단	2261 鷟 전설상새 착	2273 鷚 종달새 류

2360	2364	2347	2287
鸚 앵무새 앵	鸓 날다람쥐 루	鷐 송골매 전	鷦 뱁새 초

2315	2299	2318	2276
鷧 물오리 얼	鵩 물새이름 복	鷿 농병아리 벽	鷲 수리 취

2346	2281	2275	2342
鸛 황새 관	鷯 작은닭 절	鷽 비둘기 학	鷼 흰꿩 한

2259	2338	2316	2317
鸞 난새 란	鶼 가마우지 침	鸏 물새 몽	鷸 물총새 휼

	2269	2260	2326
	鵠 뻐꾸기 국	鷖 물새이름 악	鸒 할미새 거

	2320	2274	2356
	鸕 가마우지 로	鶂 갈가마귀 여	鸃 금계 의

十一畫 鹵部

5972 麤 사불상수컷 구	5967 麗 힘쎈사슴 견	鹿部	7350 鹵 소금발 로
5968 麒 기린 기	5973 麖 큰순록 궤	5961 鹿 사슴 록	7352 鹹 소금기 함
5985 麗 빛날 려	5982 麠 사슴일종 규	5964 麀 암사슴 우	7351 着 짜다 차
3691 麓 산기슭 록	5970 麋 순록 미	5977 麃 고라니 포	7355 鹼 소금기 감
5979 麑 사슴새끼 예	5969 麐 암기린 린	5974 麇 노루 균	7353 鹽 소금 염
5962 麚 숫사슴 가	5971 麎 사불상암컷 신	5978 塵 고라니 주	十一畫

說文篆書 408

3215 麳 누룩 활	3204 麥 보리 맥	5976 麠 큰사슴 경	5965 麛 사슴새끼 난
3205 麰 보리 모	3216 麧 누룩 재	5984 麆 사슴일종여	5966 麛 사슴새끼 미
3207 麪 거친밀가루 쇄	3206 麮 보리겨 흘	5981 麢 영양 령	5980 麙 산양 함
3208 麩 간보리차	3210 麵 밀가루 면	5986 麤 거칠 추	5983 麝 사향노루 사
3214 麯 누룩 곡	3209 麩 밀기울 부	十畫 麦部	5975 麞 노루 장
3211 麵 보릿가루 적	3213 麧 보리죽 거		5963 麟 기린 린

4277	8774	4335	3212
黧 검을 려	黊 청황색 유	麤 어저퀴 두	豑 붉은보리 풍

4276	8772		十一畫
黏 차질 닐	黬 적황색 혐	十三畫 黃部	麻部

4274	8773		4332
黏 달라붙을 점	黵 흑황색 단		麻 삼 마

4275	十三畫	8771	4334
黏 차질 호	黍部	黃 누를 황	麣 삼대 추

4273		8775	4333
䵄 기장의일종 비		黇 백황색 첨	檾 삼지않은삼 곡

4278	4271	8776	
䵖 누른잎따낼 복	黍 기장 서	黊 선명한황색 규	

6250 黨 무리 당	6254 黜 물리칠 출	6240 黗 검누르른빛 돈	4272 麋 메기장 마
6238 黤 검푸른 암	6246 黰 검은주름살 견	6013 默 잠잠할 묵	十二畫 黑部
6258 黖 꿰맬 역	6264 黟 검을 이	6242 黪 연한누른색 겸	
6260 黮 검을 담	6247 黚 슬기로울 힐	6234 黿 회색빛 달	6228 黑 검을 흑
6261 黯 어두울 암	6262 黥 묵형 형	6239 黝 검푸른빛 유	6248 黔 검을 검
6231 黯 검을 암	6243 黅 황흑색 금	6241 點 점 점	6249 黜 더러운때 담

4726	黹 바느질 치
4731	黺 채색무늬 분
4729	黻 예복에수 불
4730	黺 오색비단 췌
4728	黼 예복자수 보
4727	黺 오색빛 초

6245	黪 검누르고흴 찰
6235	黬 얼굴검을 감
6251	黷 더러울 독
6229	黸 검을 로

十二畫 黹部

6233	黳 작은사마귀 예
6237	黪 어두운색 참
6252	黵 많이더러울 담
6230	黮 연한검은색 외
6232	黶 사마귀 염
6259	黭 앙금 전

6236	暘 검붉을 양
6256	黱 눈썹먹 대
6255	黳 바랜색 반
6244	黸 검누른색 울
6253	黴 곰팡이 미
6263	黯 잊을 암

4178 鼏 솥트는막대 멱

8592 竈 거미 지

8584 鼃 두꺼비 축

十三畫 黽部

4177 鼐 큰가마솥 내

8586 鼈 자라 별

8583 搋 개구리 와

4179 鼏 솥뚜껑 멱

8588 鼉 악어 타

8593 鼀 거미 주

8582 黽 맹꽁이 맹

4176 鼒 작은솥 자

十三畫 鼎部

4115 鼅 어두울 맹

8587 鼇 큰자라 원

十三畫 鼓部

8585 鼂 두꺼비 시

8590 蠅 거북의일종 구

4175 鼎 솥 정

8589 鼄 개구리 혜

8594 鼆 거북일종 조

413 說文篆書

鼓 북 고 1947
鼓 북칠 고 2945
鼖 큰북 분 2947
鼞 북소리 답 2952
鼛 북소리 탑 2954
鼛 큰북 고 2946

鼙 말타고북칠 비 2948
鼘 북소리 연 2950
鼕 북소리여음 첩 5953
鼟 북소리 당 2951
隧 북소리 륭 2949
十三畫

鼠部
鼠 쥐서 6085
鼫 석서작 6100
鼢 두더지분 6088
鼢 쥐함 6098
鼩 생쥐구 6096

鼨 쥐새끼 병 6089
鼫 석서 석 6092
鼰 쥐용 6101
鼬 족제비 유 6099
鼨 얼룩쥐 종 6093
鼲 쥐일종 학 6087

4161 齊 가지런할 제	2127 鼽 코막힐 구	6094 鼺 쥐이름 익	6102 齜 쥐일종 자
28 齋 재계할 재	2126 鼾 코고는소리 한	6095 鼹 생쥐 혜	6091 鼲 대나무쥐 류
4200 齏 곡식 자	2128 鼾 누워숨쉴 해	6086 鼶 쥐며느리 번	6104 鼩 흰원숭이 호
6151 齎 불세찰 제	2125 齅 냄새맡을 후	十四畫 鼻部	6103 鼲 족제비일종 혼
3002 齍 제기 자	十四畫 齊部		6097 鼸 두더쥐 혐
3787 齎 보낼 재		2124 鼻 코 비	6090 鼱 족제비 사

415 說文篆書

1230 齤 웃어이보일 권	1222 齳 잇몸드러날 언	1248 齓 씹을을 흘	4162 齋 같을 제
1242 齩 깨물 랄	1220 齜 이갈 채	1221 齢 이갈 계	十五畫 齒部
1250 齧 십을 설	1247 齝 소되새김 치	1217 齗 잇몸 은	
1255 齷 굳은것씹다 질	1239 齦 잇몸 은	1233 齬 잇몸붓다 거	1216 齒 이 치
1245 齰 깨무는소리 할	1243 齩 깨물 교	1253 齛 양되새김할 설	1218 齔 젖니갈 츤
1257 齰 씹는소리 괄	1252 齨 노인이 구	1236 齟 씹을 슬	1240 齗 이드러날 안

1256 齰 뼈씹는소리 할	1249 矙 이더러날 련	1241 齤 깨물 졸	1228 齬 이어긋날 어
1219 齰 이가지런할 색	1258 齰 굳은것깨물 박	1225 齱 이어긋날 추	1229 齰 이어긋난모양 차
1227 齵 이어긋날 차	1223 齰 이어긋날 암	1238 齰 씹을 감	1235 齰 깨물다 기
1232 齰 이빠질 알	1246 齰 이갈 애	1226 齵 이가어긋날 우	1237 齰 깨물 색
十六畫 龍部	1254 齰 짐승되새김 익	1231 齰 이빠질 운	1251 齰 이시릴 초
	1224 齰 이상하맞을 착	1244 齰 이갈 절	1234 齰 다시난이 예

番号	篆書	意味
1352	爨	불다 취
1355	龤	잘어울릴 해
1353	龣	피리이름 지
	鈌三字	
4168	腷	쪼갤 벽
3981	酃	나라이름 담
8580	鼨	거북이름 종
8581	鼩	거북등끝 염
	十七畫 龠部	
1351	龠	피리 약
1354	龢	온화할 화
4131	龓	포괄할 롱
7327	龘	용이날다 답
7324	龗	용·신령 령
	十六畫 龜部	
8579	龜	거북 귀
7323	龍	용 룡
1676	龏	삼갈 공
5670	龐	크다·높다 방
7325	龕	신주석실 감
7326	龖	용의등갈기 견
1683	龔	이바지할 공

說文篆書 418

許慎著段玉哉注
說文解字 並四二元子宛虫
壬寅春美希 於滄坤

3. 전서(篆書)의 필법(筆法)과 법첩(法帖)에 대한 소고(小考)

① 원필(圓筆)로 쓴다.　　　② 필획(筆畵)의 굵기를 같게 한다.

③ 필필중봉(筆筆中鋒) 한다.　　④ 중봉원경(中鋒圓勁)하여, 둥글면서도 굳센 필획이 나오게 한다.

⑤ 좌우대칭되게 한다.　　　⑥ 기필(起筆)은 장봉(藏鋒)하며, 수필(收筆)은 회봉(回鋒)한다.

⑦ 정적(靜的)이며, 무표정하게 한다.　⑧ 결구(結構)는 정면향(正面向)을 취한다.

⑨ 장중하며, 우아하게 한다.　　⑩ 필획은 직선과 곡선으로만 운행한다.

위에 열거한 말들은 전서의 필법을 여러 서예 이론서에서 발췌한 것이다. 즉 전서는 이와같이 써야 한다고 말한 것이다. 이 말들은 전서의 조종(祖宗)으로 지칭되고 있는 이사(李斯)의 태산·낭야(泰山·琅琊) 각석(刻石)의 필체를 묘사한 말들이라고 생각한다.

이 각석의 필체는 당(唐)의 이양빙(李陽冰)을 비롯하여 수많은 서예가들이 법본(法本)으로 사용하였으며, 지금도 최고의 법본으로 인정받고 있다. 그런데 여기에서 필자는 한 가지 의문이 생겼다. 근래 서법가(書法家)들이 이론서에서는 상기와 같은 전법(篆法) 이론을 이야기하면서 전서 지도용 서책을 발간할 때에는 서체를 달리 쓰고 있다는 것이다. 원필로 쓰지 않거나, 필획의 굵기를 동일하게 하지 않거나, 기필과 수필이 장봉과 회봉이 되지 않고, 첨(尖)과 끊는 형태가 된다던지, 대칭이 소홀히 되는 등 이론에 맞지 않는 지도용 서책이 다수라는 것이다.

이것은 시중(市中) 필방(筆房)에 나와있는 전서법첩(篆書法帖)을 보면 간단히 확인할 수 있다.

물론 서예가 창작 예술이므로 달리 쓸 수도 있다고 본다. 그러나 대다수 전서 지도서들이 이론에 맞지 않는 서법으로 되어 있어서 이것은 주객이 전도되는 것이 아닌가 하는 생각을 갖게 한다. 즉, 숙련이 되어 창작을 하는 경우에는 여러 형태의 글을 쓸 수 있다고 생각되나, 처음 배울 때에는 표준 전서를 배우는 것이 타당하다고 생각하는 것이다.

태산·낭야 각석의 필체를 보면 비록 잔석(殘石) 탁본(拓本)이기는 하나, 부처가 감실(龕室)에서 정좌(靜坐)해 있는 것 같다는 느낌을 받는다.

이르기 어려운 필체이기는 하나 필자는 설문전서(說文篆書)로서 소전(小篆)의 원류를 찾아보고자 노력하였다.

서예를 처음 배우는 분들이 이 책을 통하여 전서를 올바르게 배우는데 조금이나마 도움이 되었으면 하는 바람이다.

4. 단옥재주(段玉裁注)와 글꼴을 달리 쓴 글자

가. 참고문헌과 약칭(略稱)

> 참고문헌과 약칭은 설문해자 단옥재주와 다른 설문해자 편저자의 글꼴이 차이가 있는 글자에 대해 분류를 편리하게 할 수 있도록 서적명과 저자명을 약칭을 써서 사용했다.

(1)「說文解字段玉哉注」, 上海出版社(2003年)—"段注"

(2)「허신 설문해자」, 금하연·오채금 엮음, 자유문고(2016年)—"琴吳"

(3)「설문해자역주」, 이병관撰, 도서출판 보성—"이병"

(4)「說文解字」, (漢)許愼 (宗)徐鉉等 校定, 中華書局 北京市 白帆印務有限公社印刷(2013年)—"大徐"

(5)「說文解字繫傳」, (南唐)徐鍇, 中華書局, 北京市 白帆印務有限公社印刷(1987年)—"小徐"

(6)「說文解字義證」, (淸)桂馥, 中華書局, 北京市 白帆印務有限公社印刷(1987年)—"義證"

(7)「說文解字句讀」, (淸)王筠, 中華書局, 北京市 白帆印務有限公社印刷(1988年)—"句讀"

(8)「說文解字詁林」, 丁福保 編著, 國民出版社(台灣)(民國49年)—"詁林"

(9)「說文解字(文白對照)」, 李伯欽 主釋, 九州出版社(2016年)—"文白"

(10)「說文解字新訂」, 冷卫國·兪國林 編著, 中華書局, 北京市 白帆印務有限公社(2002年)—"新訂"

(11)「說文解字考正」, 董蓮池, 作家出版社(北京)(2006年)—"考正"

(12)「說文大字典」, 沙靑巖, 大孚書局發行(台灣)(民國72年)—"說大"

(13)「說文解字注 부수역해」, 염정상, 서울대출판부(2007年)—"說部"

(14)「中國篆書大字典」, 李志賢 外 3人 編著, 上海書畵出版社(1997年)—"篆大"

(15)「篆字編」, 洪鈞陶·劉呈瑜 編, 文物出版社(北京市)(2015年)—"篆字"

(16)「篆書字典」, 陳斌 主編, 三泰出版社(中國 陝西)(2015年)—"三泰"

(17)「한자어원사전」, 하영삼, 도서출판(2018年)—"어원"

(18)「古篆釋源」, 林瑛珊·張秀時 主編, 遼寧美術出版社(1996年)—"釋源"

(19)「古典文字字典」, 師村妙石 編, 東方書店(日本)(1990年)—"古典"

(20)「篆隸大字典」, 발행인 최광열, 美術文化研究院(2009年)—"篆隸"

(21)「五體篆書字典」, 小林石壽, 雲林筆房(1983年)—"五體"

(22)「七體大字典」, 發行人 曺泰鉉, 教育出版社(1993年)—"七體"

(23)「漢韓大辭典」, 檀國大學校 東洋學研究所(2008年)—"檀國"

(24)「康熙字典」, 張玉書 等 編撰, 上海古籍出版社(2016年)—"康熙"

(25)「教學大漢韓辭典」, 발행인 양우철, 教學社(2004年)—"教學"

(26)「漢韓大字典」, 著者 張三植, 教育文化社(1996年)—"教育"

(27)「漢字部首解說」, 李忠九, 전통문화연구회(2004년)—"部首"

나. 단옥재주(段玉哉注)와 다른 편저자(編著者) 글꼴 비교

글꼴 비교표 범례(凡例)

(1) 순서 : 순서임

　글자 번호 : 단주 전체 글자에 번호를 부여한 글자 번호임.

(2) 해서 음과 뜻 : 단주 전서를 해서(楷書)로 쓰고 음과 뜻을 쓴 것임.

(3) 책 페이지 : 글자가 속한 이 책 페이지임.

(4) 단주 글꼴 채택 서책 : 단주와 같은 글꼴을 쓰고 있는 서책명을 약해서 표기한 것임.

(5) 다른 글꼴 채택 서책 : 단주와 다른 글꼴을 쓰고 있는 서책명을 약해서 표기한 것임.

(6) 필자의 선택 : 단주 글꼴과 다른 글꼴 중 필자가 선택하여 본문에 쓴 글자임.

글꼴 비교표

(1) 순서 글자번호	(2) 해서 음과 뜻	(3) 책 페이지	(4) 단주 글꼴 채택 서책 글꼴		(5) 다른 글꼴 채택 서책 글꼴		(6) 필자 선택
			글꼴(가)	채택 서책	글꼴(나)	채택 서책	
① 6	上 윗 상	8	二	段注, 琴吳, 說部	① 上	三泰, 康熙, 句讀, 詁林, 新訂	"나"①
					② 上	大徐, 小徐, 義証, 句讀, 詁林 文白, 新訂, 考正, 三泰 康熙 ※①과 ②에 모두 들어 있는 글자는 두 가지 모두 채택한 서책이다. "이하 모두" 같다. ※세 가지 모두 채택 가능 서책 說大, 篆大, 어원, 釋源, 古典 篆隸, 五體, 七體, 檀國, 教學 教育, 이병	
					③ 上		
② 9	下 아래 하	8	二	"下"의 경우 "上"과 同一	① 下 ② 下	"下"의 경우 "上"과 同一	"나"①

(1) 순서 글자번호	(2) 해서 음과 뜻	(3) 책 페이지	(4) 단주 글꼴 채택 서책 글꼴		(5) 다른 글꼴 채택 서책 글꼴		(6) 필자 선택
			글꼴(가)	채택 서책	글꼴(나)	채택 서책	
③ 6351	大 큰 대	12	(전서 글꼴)	段注, 小徐, 句讀, 文白, 五體 七體, 說部, 篆大, 篆字	(전서 글꼴)	大徐, 義證, 琴吳, 詁林, 新訂 考正, 古典, 篆大, 篆隷, 三泰 이병	"나"

※大의 설문해자의 글꼴 형태에 대한 설명

현(現) 해서(楷書) 大는 설문에서 두 가지 글꼴로 쓰이고 있다.
한 글자는 설문부수 389번(단주 글자번호 6282) (전서) 로서 뜻은 ① 하늘도 크고, ② 땅도 크고, ③ 사람도 크다이다.

이 글자의 전서(篆書) 글꼴에 대해서는 학자들간에 이견(異見)이 없다. 다른 한 글자는 설문부수 402번(단주 글자번호 6351)으로 이 글자의 뜻은 ① 큰, ② 일찍, ③ 처음이며, 글꼴이 학자들간에 다르다. 그것이 위의 내용이다.

자전(字典)에서는 대부분 현 해서(楷書) "大"를 (전서), (전서), (전서) 모두 가능한 것으로 하고 있다.

④ 4831	仍 인할 잉	13	(전서 글꼴)	段注, 文白, 五體, 敎育	(전서 글꼴)	大徐, 小徐, 義證, 句讀, 琴吳 詁林, 新訂, 考正, 說大, 三泰 釋源, 五體, 七體, 檀國, 康熙 敎學, 敎育, 이병	"나"
⑤ 4909	侚 작을 차	16	(전서 글꼴)	段注	(전서 글꼴)	大徐, 小徐, 義證, 句讀, 琴吳 詁林, 文白, 新訂, 考正, 說大 釋源, 篆隷, 五體, 檀國, 이병	"나"
⑥ 4844	侁 떼지어갈 신	16	(전서 글꼴)	段注, 五體, 敎育	① (전서 글꼴) ② (전서 글꼴)	大徐, 小徐, 義證, 句讀, 考正 說大, 釋源, 篆隷, 詁林 ※불분명(不分明) 琴吳, 文白, 新訂, 어원	"가"

(侁)의 屮과 屮 부분의 학자들간 글꼴 형태 비교

1. 글자의 상단 屮와 屮의 비교

屮자(字)는 해서(楷書) 之(갈지)자(字)이다.

屮 이렇게 쓴 것은 편리하게 쓴 것이다.
두 가지 모두 쓰고 있다.

(1)순서 글자번호	(2)해서 음과 뜻	(3)책 페이지	(4)단주 글꼴 채택 서책 글꼴		(5)다른 글꼴 채택 서책 글꼴		(6)필자 선택
			글꼴(가)	채택 서책	글꼴(나)	채택 서책	

2. 글자의 하단 과 의 비교

와 자(字)는 해서 儿(어진사람 인)이다.

"儿"이 들어간 편저자들의 전서(篆書) 글꼴 형태

구분 해서	段注, 小徐, 義證 句讀, 文白	大徐, 考正, 新訂
儿(인)		
兀(올)		
兒(아)		
允(윤)		
兌(태)		
充(충)		
兄(형)		
先(선)		
見(견)		
視(시)		

위 표에서 보는 바와 같이 학자들간에 차이가 있다.

글자 번호 6번 侁의 성부(聲符) 부분 先의 경우 소서(小徐), 의증(義證), 구두(句讀)에서 아래 儿(인) 부분을 형(形)으로 하고 있으나 위 표에서는 형(形)으로 하고 있다. 이와같은 사례를 보아 두 글꼴을 뚜렷이 구분하지 않는 것 같다.

儿은 과 양쪽 모두 쓰는 것으로 보인다.

| ⑦ 4830 | 依 의지할 의 | 16 | (글꼴) | 段注 | (글꼴) | 大徐, 小徐, 義證, 句讀, 琴吳 詁林, 文白, 新訂, 考正, 說大 篆大, 篆字, 어원, 釋源, 古典 篆隷, 五體, 七體, 檀國, 康熙 敎學, 敎育, 이병 | "나" |

(1) 순서 글자번호	(2) 해서 음과 뜻	(3) 책 페이지	(4) 단주 글꼴 채택 서책 글꼴		(5) 다른 글꼴 채택 서책 글꼴		(6) 필자 선택
			글꼴(가)	채택 서책	글꼴(나)	채택 서책	
				※衣의 경우 단주(段注) 이외의 학자(學者)들이 모두 [篆]의 글꼴을 하고 있으므로 금후 [篆] 이 글꼴은 모두 [篆] 이 글꼴로 쓴다.			
⑧ 4860	侵 침범할 침	18	[篆]	段注, 文白, 敎育	[篆]	大徐, 小徐, 義證, 句讀, 敎育 詁林, 新訂, 考正, 說大, 篆大 篆字, 三泰, 어원, 釋源, 古典 篆隸, 五體, 七體, 檀國, 敎學 康熙, 이병	"나"
⑨ 3135	倉 곳집 창	19	[篆]	段注, 文白, 五體, 敎育, 이병	[篆]	大徐, 小徐, 義證, 句讀, 琴吳 新訂, 考正, 說大, 篆大, 어원 古典, 七體, 檀國, 康熙, 敎學 敎育, 新訂	"나"
⑩ 4793	偲 재주많을 시	20	[篆]	段注, 篆字	[篆]	大徐, 小徐, 義證, 句讀, 琴吳 詁林, 文白, 新訂, 考正, 說大 이병, 釋源, 篆隸, 檀國, 康熙 敎學	"나"
⑪ 2685	办 다칠 창	29	[篆]	段注, 文白, 敎育, 이병	[篆]	大徐, 義證, 句讀, 琴吳, 詁林 考正, 新訂, 三泰, 古典, 篆隸 檀國, 敎育 ※小徐 : [篆]	"나"
⑫ 9009	(段注) 鎯 도끼 류	31	[篆]	段注	[篆] [篆]	大徐, 義證, 句讀, 詁林, 小徐 考正, 新訂, 釋源 釋源, 琴吳	"가"
				※"도끼"라는 표현은 전(田) 보다 도(刀)가 확실할 거 같아서 원안대로 썼다. 금(金)에도 칼의 뜻이 있기는 하다.			
⑬ 8812	勞 군셀 호/오	33	[篆]	段注, 文白, 五體, 敎育	[篆]	大徐, 小徐, 義證, 句讀, 琴吳 新訂, 考正, 釋源, 古典, 篆隸 康熙, 이병	"나"
				※글자의 상단 부분 [篆]은 出(출)인데 [篆] 이와같이 쓴 것은 쓰기 편하게 쓴 것이라 생각된다. 뒤에 다시 설명이 있다. 글자의 하단 [篆]은 力(력)인데 형태가 조금 변형된 [篆]형으로도 쓰고 있다.			

(1) 순서 글자번호	(2) 해서 음과 뜻	(3) 책 페이지	(4) 단주 글꼴 채택 서책 글꼴		(5) 다른 글꼴 채택 서책 글꼴		(6) 필자 선택
			글꼴(가)	채택 서책	글꼴(나)	채택 서책	
⑭ 9022	勻 잔질할 작	33	(글꼴)	段注, 文白, 敎育	① ② ③ ④	大徐, 句讀, 篆隷, 檀國, 康熙 敎學, 敎育 小徐 義證, 釋源, 五體 ※글꼴이 좋다 詁林, 新訂, 어원, 篆隷, 七體	"나"③
⑮ 4985	匘=腦 머리 뇌	34	(글꼴)	段注, 敎學, 敎育	① ② ②	大徐, 小徐, 義證, 詁林, 文白 考正, 檀國, 康熙, 篆隷 句讀, 琴吳, 新訂, 釋源, 이병	"나"②
⑯ 5698	厲=厲 갈 려	39	(글꼴)	段注, 檀國, 敎學, 敎育	(글꼴)	大徐, 小徐, 義證, 句讀, 琴吳 詁林, 文白, 新訂, 考正, 說大 篆大, 三泰, 어원, 釋源, 古典 篆隷, 七體, 檀國, 康熙, 敎學 敎育, 이병	"나"
⑰ 1834	史 역사 사	41	(글꼴)	段注, 三泰	(글꼴)	大徐, 小徐, 義證, 句讀, 琴吳 詁林, 文白, 新訂, 考正, 說大 篆大, 篆字, 三泰, 어원, 釋源 古典, 篆隷, 五體, 七體, 檀國 康熙, 敎學, 敎育, 이병	"나"
⑱ 1374	尹 소리 형	48	(글꼴)	段注, 文白	(글꼴)	大徐, 小徐, 義證, 句讀, 琴吳 新訂, 考正, 說大, 釋源, 篆隷 檀國, 康熙, 이병	"나"
⑲ 878	嚣 시끄러울 오	49	(글꼴)	段注, 小徐, 文白, 篆大, 篆字 五體, 敎育	(글꼴)	大徐, 義證, 句讀, 琴吳, 詁林 新訂, 考正, 說大, 篆隷, 釋源 古典, 五體, 檀國, 康熙, 敎學 敎育, 이병	"나"

(1) 순서 글자번호	(2) 해서 음과 뜻	(3) 책 페이지	(4) 단주 글꼴 채택 서책 글꼴		(5) 다른 글꼴 채택 서책 글꼴		(6) 필자 선택
			글꼴(가)	채택 서책	글꼴(나)	채택 서책	
				※出(날 출)의 전서(篆書) 글꼴(山과 出)의 선택 두 글꼴은 형태면에서 비슷하다.⑬번 勢(군셀 호)와 같은 형태이다. 小徐의 경우 ⑬번에서는 出(출)이 出 형태를 하고 있으나 여기서는 山 형태로 하고 있다. 병행하여 쓰고 있다는 것이다. "敎育"에서는 두 가지 모두 수록하고 있으므로 두 가지 모두 가능하다고 본다.			
⑳ 6383	囟 정수리 신	52	(전서)	段注	(전서)	大徐, 小徐, 義證, 句讀, 琴吳 文白, 新訂, 考正, 說大, 釋源 篆隷, 檀國, 康熙, 敎學, 敎育 이병	"나"
㉑ 3698	㞢 초목 무성할 황	53	(전서)	段注, 大徐, 義證, 句讀, 文白 五體, 檀國, 考正, 康熙, 敎育	(전서)	小徐, 新訂, 琴吳, 說大, 篆隷 古典, 이병	"가"
㉒ 9317	孕 아이밸 잉	73	(전서)	段注, 句讀, 文白, 釋源, 五體 敎育	①(전서) ②(전서)	小徐, 義證, 詁林, 琴吳, 新訂 說大, 篆大, 어원, 篆隷, 七體 大徐, 考正, 檀國, 康熙	"나"②
				※3자(字) 모두 가능하다고 본다.			
㉓ 4415	索 구할 색	77	(전서)	段注, 文白, 篆隷, 敎育	(전서)	大徐, 小徐, 義證, 句讀, 詁林 琴吳, 新訂, 考正, 說大, 釋源 檀國, 康熙, 敎學, 이병	"나"
㉔ 4701	幭 걸레로 섬돌 닦을 논	89	(전서)	段注, 琴吳, 敎育, 이병	(전서)	大徐, 義證, 小徐, 詁林, 文白 新訂, 考正, 句讀, 說大, 釋源 檀國, 康熙, 敎育	"나"
㉕ 1668	畀 주다 비	93	(전서)	段注, 小徐, 句讀, 敎育	(전서)	大徐, 小徐, 句讀, 敎育, 文白 新訂, 考正, 어원, 釋源, 篆隷 古典, 五體, 檀國, 敎學	"나"
㉖ 6386	思 생각할 사	101	(전서)	段注, 敎育	(전서)	大徐, 小徐, 義證, 句讀, 琴吳 新訂, 文白, 考正, 說大, 어원 古典, 篆大, 五體, 七體, 檀國 康熙, 敎學, 敎育, 이병	"나"

(1) 순서 글자번호	(2) 해서 음과 뜻	(3) 책 페이지	(4) 단주 글꼴 채택 서책 글꼴		(5) 다른 글꼴 채택 서책 글꼴		(6) 필자 선택
			글꼴(가)	채택 서책	글꼴(나)	채택 서책	
㉗ 6500	愞 나약할 나	104	(전서)	段注, 琴吳, 文白, 敎育, 敎學	(전서)	大徐, 小徐, 義證, 句讀, 詁林 新訂, 考正, 說大, 어원, 釋源 篆隷, 五體, 康熙, 敎學, 이병	"가"
				※글꼴이 비슷하며 "가"는 쓰기가 편하다.			
㉘ 6387	慮 생각할 려	107	(전서)	段注, 敎育	① (전서) ② (전서)	大徐, 小徐, 義證, 句讀, 考正 篆大, 七體, 檀國, 敎學, 敎育 詁林, 文白, 新訂, 說大, 釋源 古典, 篆隷, 五體, 康熙, 琴吳 이병	"나"①
㉙ 7646	扔 당길 잉	112	(전서)	段注, 敎育	(전서)	大徐, 小徐, 義證, 句讀, 琴吳 詁林, 文白, 新訂, 考正, 說大 釋源, 篆隷, 檀國, 康熙, 敎學 敎育, 이병	"나"
㉚ 7613	抮 당길 신	112	(전서)	段注, 大徐, 小徐, 義證, 句讀 文白, 考正, 釋源, 檀國, 康熙 敎育, 이병	(전서)	琴吳, 詁林, 新訂, 說大, 篆隷 敎育	"가"
㉛ 7703	抴 끌 예	113	(전서)	段注, 小徐, 義證, 文白, 敎育	(전서)	大徐, 句讀, 琴吳, 詁林, 新訂 考正, 說大, 釋源, 篆隷, 檀國 敎學, 敎育, 이병	"가"
				※"世"(세)의 전서(篆書) 정자(正字)는 (전서)임			
㉜ 7590	拯 도울 증	114	(전서)	段注, 어원, 敎學, 敎育	(전서)	大徐, 小徐, 義證, 句讀, 琴吳 詁林, 文白, 新訂, 考正, 說大	"나"
㉝ 7633	捼 손비빌 뇌	115	(전서)	段注	(전서)	大徐, 小徐, 義證, 句讀, 琴吳 詁林, 文白, 新訂, 考正, 說大 釋源, 篆隷, 檀國, 康熙, 敎學 敎育, 이병	"나"
㉞ 7551	捪 씻을 문	116	(전서)	段注, 小徐, 義證, 文白, 釋源	(전서)	大徐, 句讀, 琴吳, 詁林, 考正 新訂, 說大, 三泰, 篆隷, 檀國 康熙, 敎學, 敎育, 이병	"나"

(1) 순서 글자번호	(2) 해서 음과 뜻	(3) 책 페이지	(4) 단주 글꼴 채택 서책 글꼴		(5) 다른 글꼴 채택 서책 글꼴		(6) 필자 선택
			글꼴(가)	채택 서책	글꼴(나)	채택 서책	
㉟ 4156	棗 초목에꽃과 열매 달림함	136	〔전서〕	段注	〔전서〕	大徐, 小徐, 義證, 句讀, 琴吳 文白, 考正, 釋源, 檀國, 이병	"나"
㊱ 3281	梫 계수나무 침	143	〔전서〕	段注, 小徐, 釋源, 敎育, 琴吳	〔전서〕	大徐, 義證, 句讀, 文白, 詁林 新訂, 考正, 篆隷, 檀國, 康熙 敎學, 敎育, 이병	"나"
㊲ 2414	殙 혼미할 혼	158	〔전서〕	段注, 小徐, 釋源, 敎育, 琴吳	〔전서〕	大徐, 義證, 句讀, 文白, 詁林 新訂, 考正, 篆隷, 檀國, 康熙 敎學, 敎育, 이병	"나"
㊳ 6835	沆 강·호수 넓을 항	164	〔전서〕	段注, 小徐, 義證, 篆字, 敎育	〔전서〕	大徐, 句讀, 琴吳, 詁林, 文白 新訂, 考正, 說大, 篆字, 어원 檀國, 康熙, 敎學, 敎育, 이병	"나"
㊴ 6935	洐 도랑물 행	167	〔전서〕	段注, 小徐, 義證, 文白	〔전서〕	大徐, 句讀, 琴吳, 新訂, 考正 說大, 釋源, 檀國, 康熙, 이병	"가"
			※行(갈 행)의 篆書 正字는 〔전서〕이다.				
㊵ 6175	焚 불사를 분	184	〔전서〕	段注, 篆大, 篆字, 어원, 釋源 篆隷	〔전서〕	大徐, 小徐, 義證, 句讀, 詁林 琴吳, 文白, 新訂, 考正, 說大 篆字, 三泰, 어원, 釋源, 古典 篆隷, 五體, 七體, 檀國, 康熙 敎學, 敎育, 이병	"나"
㊶ 728	觝 뿔로 받을 저	190	〔전서〕	段注, 小徐, 義證, 句讀, 文白 三泰, 釋源	〔전서〕	大徐, 琴吳, 詁林, 考正, 新訂 說大, 篆字, 篆隷, 五體, 檀國 康熙, 敎學, 敎育, 이병	"가"
㊷ 9291	甲 첫째 천간 갑	203	〔전서〕	段注, 文白, 篆大, 篆字, 三泰 어원, 釋源, 篆隷, 敎育	〔전서〕	大徐, 小徐, 義證, 句讀, 琴吳 新訂, 考正, 說大, 篆大, 篆字 三泰, 어원, 釋源, 古典, 篆隷 五體, 七體, 檀國, 康熙, 敎學 敎育	"나"

(1) 순서 글자번호	(2) 해서 음과 뜻	(3) 책 페이지	(4) 단주 글꼴 채택 서책 글꼴		(5) 다른 글꼴 채택 서책 글꼴		(6) 필자 선택
			글꼴(가)	채택 서책	글꼴(나)	채택 서책	
㊸ 3169	錫 다칠 창	219		段注, 文白, 教育		大徐, 小徐, 義證, 句讀, 琴吳 詁林, 新訂, 考正, 說大, 釋源 古典, 篆隷, 五體, 檀國, 康熙 教學, 教育, 이병	"나"
㊹ 8233	緇 쑥색비단 기	245		段注, 文白 ※번호 ㉕번 鼻와 같은 형(形)이다.		大徐, 小徐, 義證, 句讀, 琴吳 新訂, 考正, 篆隷, 檀國, 康熙 教育, 이병	"나"
㊺ 320	�尋 쐐기풀 담	283		段注, 句讀, 文白		大徐, 小徐, 義證, 琴吳, 詁林 新訂, 考正, 說大, 어원, 篆隷 檀國, 康熙, 教學, 教育, 이병	"나"
㊻ 2980	虎 범 호	289		段注, 篆大, 說部, 教育		大徐, 小徐, 義證, 句讀, 琴吳 文白, 新訂, 考正, 說大, 篆大 三泰, 어원, 釋源, 古典, 篆隷 五體, 七體, 檀國, 康熙, 教學 教育, 이병	"가"

※"儿"(어진사람 인, 받침사람 인)의 전서(篆書) 글꼴 검토

번호 ⑦번에서 한번 이야기한 바 있다. ⑦번에서는 介과 儿의 선택 문제였는데 여기에서는 介과 几의 선택 문제이다.

人(사람 인)의 경우, 현대 해서(楷書)에서 세 가지로 쓰여지고 있다. 人이 위에 있을 때에는 ㅅ 이 꼴, 즉 介(끼일 개), 企(바랄 기), 좌측에 있을 때에는 亻이 꼴. 즉 伯(맏 백), 仲(가운데 사람 중), 아래에 있을 때에는 儿 이 꼴, 즉 元(으뜸 원), 允(미쁠 윤)이다. 이러하다면 虎의 경우 받침이니까 정자(正字) 几 보다는 儿이 타당하지 않을까 하는 생각이다. 다수가 아니나 단주(段注) 원안대로 썼다.

| ㊼
1691 | 要
중요할 요 | 305 | | 段注, 篆大, 篆字, 篆隷, 教育 | | 大徐, 小徐, 義證, 句讀, 琴吳
詁林, 文白, 新訂, 考正, 篆大
篆字, 어원, 釋源, 古典, 篆隷
五體, 七體, 檀國, 康熙, 教學
教育, 이병 | "나" |

(1) 순서 글자번호	(2) 해서 음과 뜻	(3) 책 페이지	(4) 단주 글꼴 채택 서책 글꼴		(5) 다른 글꼴 채택 서책 글꼴		(6) 필자 선택
			글꼴(가)	채택 서책	글꼴(나)	채택 서책	
㊽ 1617	詘 굽을 굴	310	〔篆書〕	段注, 大徐, 小徐, 義證, 句讀 文白, 新訂, 考正, 說大, 篆大 篆字, 釋源, 篆隷, 檀國, 康熙 敎學, 敎育, 五體	〔篆書〕	釋源	"가"
㊾ 1632	諡 시호 시	316	〔篆書〕	段注, 文白, 說大, 三泰, 釋源 康熙, 敎學, 敎育	〔篆書〕	大徐, 小徐, 義證, 句讀, 琴吳 詁林, 新訂, 考正, 어원, 釋源 篆隷, 五體, 七體, 敎育, 이병	"가"
				※"가"형(形)이 글쓰기가 편하여 "단주" 원안대로 썼다.			
㊿ 8574	颭 큰바람 율	383	〔篆書〕	段注, 文白, 敎學, 敎育	〔篆書〕	大徐, 小徐, 義證, 句讀, 琴吳 詁林, 新訂, 考正, 說大, 釋源 篆隷, 檀國, 康熙, 이병	"나"
� 3114	餲 밥쉬다 알	386	〔篆書〕	段注, 文白, 敎學, 敎育	〔篆書〕	大徐, 小徐, 義證, 句讀, 琴吳 詁林, 考正, 新訂, 說大, 釋源 篆隷, 檀國, 敎學, 이병	"나"
⑤② 5882	駁 얼룩박이 문	388	〔篆書〕	段注, 小徐, 文白	〔篆書〕	大徐, 義證, 句讀, 琴吳, 詁林 考正, 新訂, 說大, 釋源, 篆隷 檀國, 敎學, 이병	"나"
⑤③ 5850	駵=騮 월따말 류	389	〔篆書〕	段注, 敎育	〔篆書〕	大徐, 小徐, 義證, 句讀, 琴吳 詁林, 文白, 新訂, 考正, 說大 篆大, 篆字, 康熙, 五體, 敎學 敎育	"나"
⑤④ 1760	䰞 흙가마솥과·라	396	〔篆書〕	段注, 小徐, 義證, 句讀, 文白	〔篆書〕	大徐, 琴吳, 詁林, 考正, 新訂 釋源, 篆隷, 檀國, 康熙, 敎學 敎育, 이병	"나"
⑤⑤ 2945	鼓 북 고	414	〔篆書〕	段注, 句讀	〔篆書〕	大徐, 小徐, 義證, 琴吳, 詁林 文白, 新訂, 考正, 三泰, 어원 釋源, 古典, 篆隷, 五體, 七體 이병	"나"

(1)순서 글자번호	(2)해서 음과 뜻	(3)책 페이지	(4)단주 글꼴 채택 서책 글꼴		(5)다른 글꼴 채택 서책 글꼴		(6)필자 선택
			글꼴(가)	채택 서책	글꼴(나)	채택 서책	
㊋ 1218	䶆 젖니갈 츤	416	䶆	段注	䶆	大徐, 小徐, 義證, 句讀, 琴吳 文白, 新訂, 詁林, 考正, 說大 釋源, 篆隷, 五體, 七體, 檀國 康熙, 敎育, 이병	"나"
㊌ 7325	龕=龕 감실 감 (신주 모시는 곳)	418	龕	段注, 釋源, 檀國, 五體	① 龕 ② 龕	大徐, 小徐, 句讀, 琴吳, 文白 新訂, 考正, 篆大, 釋源, 七體 康熙, 敎學, 敎育, 古典, 篆隷 이병 說大, 義證	"나"①

※한자(漢字)의 점획(点劃)과 결구(結構)

한자는 점획이 결합되어 결구, 즉 글자가 만들어진다. 만들어진 글자는 정자(正字)대로 써야 하는 것이 원칙이나 때로는 그러하지 않는 경우가 있는 것 같다.

글자의 획수(劃數)가 복잡하고 많은 경우에는 한 획을 덜 쓰고, 또 글자의 획수가 적은 경우에는 한 획을 더하여 쓰기도 하는 것 같다.

한(漢)나라 때 채옹(蔡邕)은 희평석경(喜平石經)을 제작하여 태학문(太學文) 밖에 세워서 이것이 한자(漢字)의 정자(正字)이니 이대로 쓰라고 한 바 있으며, 최근에는 대만(台灣)의 우우림(于右林)이 서예가들이 초서(草書)를 자기 생각대로 쓰는 경향이 있어서 표준초서초성천문(標準草書草聖千文)을 집자(集字)하여 보급한바 있다.

또한 현대 해서(楷書)의 경우에도 속자(俗字)와 약자(略字) 등을 많이 쓰고 있다. 이것은 한자의 근원(根源)이 상형(象形)이므로 이로 인하여 발생(그림에서 부호화로 변하는 과정)하는 것이 아닌가 생각된다.

위 전서(篆書)의 경우에도 이와같은 맥락(脈絡)이라고 보아진다.

5. 부수(部首) 분류 오류자(誤謬字)

개관(槪觀)에서 부수 분류 오류자를 중간에 기록해 두겠다고 한바 있다. 그 내용이다. 아래와 같이 수정한다고 하였으나 모두 수정이 되었는지 확신 할 수가 없다. 찾는 글자가 없는 경우에는 글자 내(內)의 부수를 모두 찾아보면 되겠다. 또 글자의 배치(配置)가 획수(劃數) 순서로 되어 있지 않는 부분이 간혹 있다. 양해(諒解) 바란다.

순서	페이지	글자번호	전서 자(字)	해서 자(字)	글자의 음과 뜻	오류 부수	바른 부수
1	13	7152	仌	冫	얼음 빙	人 사람 인	冫 얼음 빙
2	26	2927	弇	駑	놀랄 순	八 여덟 팔	勹 쌀 포
3	26	2528	胄	胄	1. 맏아들 주 2. 자손 주	冂 멀 경	月 달 월
4	27	4599	靑	靑	1. 휘장 강 2. 장막 강	冖 덮을 멱	土 흙 토
5	90	8153	繼	繼	이을 계	厶 작을 요	糸 실 사
6	134	3191	昌	昌	두터울 후	曰 가로 왈	日 날 일
7	143	4023	晢	晢	밝을 절	木 나무 목	日 날 일
8	159	4144	莫	莫	고요할 막	屮 싹 날라낼 알	夕 저녁 석
9	177	6583	憯	憯	비통할 참	氵 물 수	心 마음 심
10	184	8022	橆	橆	1. 없을 무 2. 아닐 무 ※無와 同字	火 불 화	木 나무 목
11	210	76	皇	皇	황제 황	白 흰 백	王 임금 왕

순서	페이지	글자 번호	전서 자(字)	해서 자(字)	글자의 음과 뜻	오류 부수	바른 부수
12	223	6178	㶾	熛	1. 불꽃 표 2. 빠를 표	示 보일 시	火 불 화
13	244	8410	蛵	蛵	잠자리 형	糸 실 사	虫 벌레 충
14	254	6136	羔	羔	불태우다 점	羊 양 양	火 불 화
15	264	2620	骱	骱	뼈마디에서 소리날 박	肉(月) 달 월	竹 대 죽
16	272	2222	芊	芈	양울다 미	⺾ 풀 초	羊 양 양
17	315	8120	繇	繇	말미암을 유	言 말씀 언	糸 실 사
18	338	8180	辮	辮	엮다 변	辛 매울 신	糸 실 사
19	345	5518	卿	卿	주관할 비	阝 고을 읍	卩 부절 절
20	360	9030	麤	麤	거칠 조	金 쇠 금	虍 범 호
21	379	5437	百	百	머리 수 ※首와 同字	頁 머리 혈	自 스스로 자

6. 전서(篆書)의 필법(筆法)

가. 정봉(正鋒)과 중봉행필(中鋒行筆)

나. 원필(圓筆)로 쓴다.

다. 기필(起筆)은 장봉(藏鋒)하고 수필(收筆)은 회봉(回鋒)한다.

라. 필획(筆劃)의 굵기를 같게 한다.

마. 필획은 좌우대칭(左右對稱) 되게 한다.

바. 필획의 방향 전환(轉換)

사. 결구(結構)의 정면향(正面向)과 무표정(無表情)

아. 결구의 형태는 종장(從長), 횡단(橫短)을 취한다.

가. 정봉(正鋒)과 중봉행필(中鋒行筆)

(1) 정봉(正鋒)

正鋒

서예에서 정봉이란, 벼루에서 붓에 먹물을 머금게 하여 붓 모(毛)를 고르게 한 상태를 말한다.

이 경우에는 붓을 360° 방향 어느 곳에라도 아무런 제약없이 보낼 수 있다.

그러나 붓이 한번 지면(紙面)에 닿으면(획을 그었다는 말이다) 붓이 구부러져 다음 획을 그을 수가 없다(붓이 구부러진 상태에서 바른 획을 그을수 없다는 뜻이다). 그러면 어떻게 해야 할까, 해결 방법은 구부러진 붓을 정봉 상태로 다시 만들어 주어야 한다. 붓을 정봉 상태로 만들기 위해 다시 벼루에 가야 할까, 즉 한 획 긋고, 붓이 벼루에 가고, 또 한 획 긋고 붓이 벼루에 가야 할까, 그렇게 할 수는 없는 것이다.

우리가 사용하는 붓은 짐승의 털로 만들어져 있다. 짐승의 털은 그 성질이 한번 구부러지더라도 원상 회복하려는 성질이 있다. 지금까지 서예가들은 이러한 점을 이용하여 구부러진 붓을 바르게 하는 기술을 개발하였다.

그것이 붓을 회봉(回鋒)하거나, 필획의 말미(末尾)에서 붓을 조금 눌러 그 탄력을 이용하여 세우거나 또 붓이 온 방향으로 조금 밀면서 그 탄력을 이용하여 세우는 방법 등으로 정봉 상태로 만드는 것이다. 서법(書法)에 "무수불축(無垂不縮), 무왕불수(無往不收)"라는 말이 있다. 이 말도 같은 맥락의 말이다. 즉, '한번 드리운 획(劃)은 수축시켜, 정봉으로 만들어야 하며', '한번 지나간 획은 회수하여 정봉 상태로 만들어

야 한다'는 뜻이다.

구부러진 획을 정봉 상태로 만든다고 하나 그것은 벼루에서 붓을 고르게 하여 나온 정도는 되지 않는다. 실제 붓을 사용해 보면 그렇게 되지 않는다는 것을 알 수 있다.

그러면 어느 정도 정봉 상태에 가깝게 하여야 할까?

그것은 다음 획을 껄끄러움 없이 계속 쓸 수 있으면, 그것은 정봉 상태가 된 것으로 볼 수 있겠다. 이는 많은 연습으로 이루어 질 수 있으며, 보다 정봉 상태에 가깝게 만들어 쓰는 사람이 필력(筆力)이 강(强)한 사람이라고 볼 수 있다.

또 벼루에서 붓에 한번 먹물을 머금게 하여 먹물이 모두 마를때까지 쓸 수 있어야 필가(筆家)라 할 수 있을 것 같다.

(2) 중봉행필(中鋒行筆)

"중봉행필"이라는 말은 서예에서는 약방의 감초와 같은 말이다. 그만큼 자주 쓰이고 또 지켜야 할 사항이기도 하다.

서예를 할 때 필봉이 항상 필획의 중심에 있어야 한다는 뜻인데 맞는 말인 것 같다.

글을 써보면 필봉(筆鋒)이 바르게 위치해 있지 않으면 먹물이 한쪽으로 치우쳐 나타나거나, 또 행필이 껄끄러워서 붓이 필자(筆者)가 의도하는 방향으로 잘 나가지 않는다. 그러므로 중봉행필은 꼭 필요한 것이라고 본다.

그러나 중봉행필에 대해서 서체(書體)에 따라 조금 달리 생각해 볼 필요가 있는데, 즉 전서(篆書)와 전서 외의 서체(예서, 해서, 행서, 초서)를 구분하여 생각해 볼 필요가 있다.

먼저 전서 외의 서체 중 행서, 초서를 보자. 이 서체를 쓰기 위해서는 필획이 눕기도 하고, 기울기도 하고, 꺾기도 하고, 구르기도 하고, 가늘기도 하고, 굵기도 하는 등 필획의 형태가 천변만화(千變萬化)이다. 그때마다 필봉이 필획의 중심에 있다는 것은 있을 수 없다고 생각하며, 또 그렇게 되어서도 아니된다고 생각한다. 즉 행·초서의 경우에는 필획이 눕고, 기울고, 가늘고, 굵고, 짧고, 길고 하므로서 다양한 표현이 생겨나기 때문이다. 예서·해서의 경우에도 때로는 기이(奇異), 험절(險絶) 등의 변화가 요구되고 있어 행·초서와 큰 차이가 없다.

그러면 전서 외의 서체에 대한 "중봉"이란 말의 뜻에 대해서 어떻게 해석해야 할까? 필자의 생각은 필획이 다양한 형태로 변하여 필봉이 항상 필획의 중심에 있지 않더라도 한 획이 끝나면 반드시 정봉 상태로 돌려서 다음 획을 아무런 껄끄러움 없이 쓸 수 있다면 그것은 중봉행필(中鋒行筆)이 되는 것이라고 생각한다.

다음은 전서(篆書)의 중봉행필이다.

전서의 경우는 말 그대로 필봉이 항상 필획의 중심에 위치하면서 행필해야 한다. 필봉이 필획의 중심에 위치하면서 붓의 부모(副毛)는 필봉을 중심으로 상·하(횡획의 경우), 좌·우(수획의 경우)의 폭이 같게 하고 획의 굵기도 동일하게 하여야 한다. 이것이 전서의 중봉행필, 즉 필필중봉(筆筆中鋒)이다.

나. 원필(圓筆)로 쓴다.

필획에는 원필(圓筆)과 방필(方筆)이 있다.

圓筆 方筆

원필은 붓을 모아서 쓰는 방법이며, 방필(方筆)은 붓을 펴서 쓰는 방법이다. 전서를 제외한 서체는 이 두 가지 필획이 서로 교차하면서 결구(結構)를 만들어 낸다.

그러나 전서의 경우는 필필중봉이라는 말과 같이 원필로만 써야 한다. 원필로 쓰면서 필획은 중봉원경(中鋒圓勁), 즉 둥글면서도 굳센 필획이 나오도록 하며, 이에 따라 결구는 구리철사를 꼬아 놓은 것 같이 유연하면서 힘 있게 보이도록 해야 한다.

다. 기필(起筆)은 장봉(藏鋒)하며 수필(收筆)은 회봉(回鋒)한다.

"기필은 장봉(붓봉을 역으로 넣어 필첨을 감춘다는 말)하고, 수필은 회봉한다"는 것은 소전(小篆)의 필획은 기필과 수필을 감추어서 필획이 각(角)이나 첨(尖)이 생기지 않도록 한다는 말이다. 그렇게 함으로서 전(全)필획 즉 기필, 행필, 수필이 둥글게 표현되어 결구(結構)는 균정(均整)을 이루게 되는 것이다. 장봉과 회봉 필법은 다른 서체에서도 활용이 되고 있으나 전서(篆書)에서는 보가 엄격하다.

(1) 횡획(橫劃)의 기필(起筆)과 수필(收筆)

(가) 횡획의 기필(起筆)—세 가지 방법으로 쓸 수 있다.

〈A형〉

※화살표가 上·中·下로 구분되어 있으나 이것은 방향을 표시한 것일 뿐 모두 한 획 내에서 같은 위치에서 이루어진다. 이하 "모두 같다"

① 허공(虛空)에서 ②쪽으로 가면서 필첨(筆尖)이 지면(紙面)에 닿으면 필첨을 구부려 ②쪽으로 민다. ③에서 붓을 조금 눌러 기필 부분을 둥글게 하고, ④쪽으로 당긴다(이 작업은 붓을 정봉 상태로 되돌리는 것인데 한 번으로 잘 되지 않는다. 다만 숙달이 되면 가능하다). ⑤쪽에서 ⑥쪽으로 다시 민다(정봉 상태로 돌리는 것이 한 번에 되지 않는 경우 두 번으로 해결하는 것이다). ⑦에서 완전 정봉 상태로 만들어 ⑧쪽으로 행필해 나아간다.

※⑤와 ⑥은 숙달이 되면 생략할 수 있다.

〈B형〉

① 붓을 우측 상단에서 좌측으로 25°~30° 각도로 하단으로 넣어서 ②에서 붓을 우측으로 회전시킨다(이때 기필 부분을 둥글게 만든다). 회전시키면 ③까지 붓이 오게 된다. ③에서 ④까지 민다. ⑤에서 붓을 정봉 상태로 만들어 ⑥쪽으로 행필한다.

〈C형〉

B형과 같다.

다만 붓을 넣는 방향이 아래에서 넣는 것이 다를 뿐이다.

※처음 한 가지 방법을 숙달하게 하여 세 가지 방법이 모두 가능하도록 하여야 한다.

(나) 횡획(橫劃)의 수필(收筆)―두 가지 방법으로 쓸 수 있다.

〈A형〉

①에서 행필하여 ②까지 와서 붓을 조금 위쪽으로 들면서 좌측 아래 방향으로 다시 틀어서 ③까지 온다(이것은 붓을 들어 세우면서 마지막 종필 부분을 둥글게 만드는 작업이다). ④에서 다시 붓을 ⑤쪽으로 당겨서(붓을 정봉 상태로 만드는 작업이다). ⑥에서 붓을 멈추어 완전 정봉 상태로 만들어 ⑦쪽으로 들면서 붓을 뽑아낸다.

〈B형〉

B형의 경우 ②에서 붓을 조금 아래 쪽으로 들면서 튼다는 것이 다를 뿐 A형과 모두 같다.

〈C형〉

또 다른 한 가지 방법은 붓이 ②까지 와서 붓을 들지 않고 붓을 조금 눌러서 필획의 종필(終筆) 부분을 둥글게 만들고, 그 탄력을 이용하여 ①쪽(붓이 온 방향)으로 들면서(이때 붓을 모은다) 붓을 뽑아내는 방법도 있는데 이 경우 종필(終筆) 부분이 둥글게 잘 표현되지 않아 필자는 잘 쓰지 않는다.

※전서(篆書)의 종필 부분은 필획의 마지막 부분을 둥글게 만들고 붓을 다시 정봉(正鋒) 상태로 만드는 데 초점을 맞추면 되겠다. 다음에 나오는 수획(垂劃)의 경우에도 동일하다.

(2) 수획(垂劃)의 기필(起筆)과 종필(終筆)

(가) 수획(垂劃)의 기필(起筆)

〈A형〉

붓을 아래 ①쪽에서 좌측 허공으로 ②까지 비스듬이 밀어 올린다. ②에서 우측으로 틀어서(이때 윗부분을 둥글게 만든다) 아래 ③까지 당긴다. ③에서 ④까지 붓을 조금 들면서 다시 밀어 올린다. ④에서 붓을 잠시 머물러 정봉(正鋒) 상태로 만들고 ⑤ 방향으로 행필한다.

※④에서 정봉 상태가 잘 되지 않으면 한번 더 당기고 밀어서 행필하여도 좋다.

〈B형〉

A형이 우측에서 붓을 밀어 올린 반면 B형은 좌측에서 붓을 밀어 올리는 차이가 있을 뿐 다른 것은 모두 같다.

(나) 수획(垂劃)의 종필(終筆)

〈A형〉

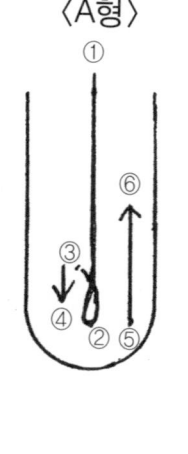

①에서 아래 ②까지 와서 ②에서 좌측으로 틀어서(이때 아래부분을 둥글게 만든다) 위로 ③까지 밀어 올린다. 밀어 올린 획을 다시 ④까지 당긴다. ⑤에서 붓을 멈추어 붓을 정봉(正鋒) 상태로 만든 다음 ⑥쪽으로 붓을 들면서 뽑아 낸다.

〈B형〉

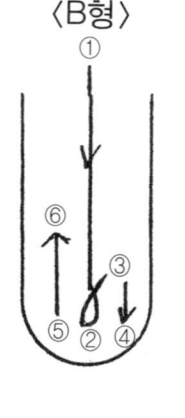

A형의 경우 붓이 ②까지 내려와 좌측으로 틀었으나 B형의 경우 우측으로 트는 것이 다를 뿐 그 외의 방법은 모두 같다.

(다) 또 다른 한 가지 방법

횡획의 수필과 같은 방법으로서 종필(終筆) 부분에서 붓을 조금 눌러서 종필 부분을 둥글게 만들고 그 탄력을 이용하여 붓을 들면서 뽑아 내는 방법도 있다.

라. 필획(筆劃)의 굵기를 같게 한다.

설문해자(說文解字)는 소전(小篆)으로 쓰여졌다. 소전의 경우에도 필자(筆者)에 따라 여러 형태로 쓰기도 한다. 그러나 소전 필법의 모범은 태산(泰山)·낭야(琅琊) 각석의 필법이 아닌가 생각한다. 태산·낭야 각석의 필법을 보면 원필(圓筆)로 중봉행필 하였으며, 방향 전환 부분에서도 모서리를 둥글게 표현하면서 필획의 굵기가 변하지 않는다. 이것은 고대(古代) 죽필(竹筆)에서 탄생된 것이 아닌가 추측해 본다.

마. 필획은 좌우대칭(左右對稱) 되게 한다.

필획이 대칭되어야 한다는 이야기는 모든 글자의 필획이 대칭이 된다는 이야기는 아니며, 또 그렇게 될 수도 없다고 본다.

글자의 구조(構造)가 상하(上下), 좌우(左右)가 같은 모양이거나, 같은 형태의 필획이 배치된 경우에 이

를 대칭되게 한다는 것이다. 예(例)를 들면 어길 '불' 자(字)의 경우 해서(楷書)에서는 弗 이러한 꼴이지만 소전(小篆)에서는 이와 같이 두 수획(垂劃)이 대칭되고 있다. 사귈 '교'의 경우 해서에서는 爻 이 꼴이지만 소전에서는 爻 이 꼴이다. 우물 '정' 井은 丼 이 꼴이다. 이러한 글자들이 많다. 또 글자의 획이 상하좌우가 여러 개의 획으로 되어 있는 경우에는 그 간격도 특별한 사유가 없는한 일정하게 하여야 할 것이다.

바. 필획의 방향 전환(轉換)

전서(篆書)를 처음 배우는 사람이 제일 어렵게 생각하는 부분이 필획의 방향 전환이다.

대표적 방향 전환인 모서리 방향 전환과 원(圓)을 만드는 방향 전환을 알아 보기로 한다.

(1) 모서리 방향 전환

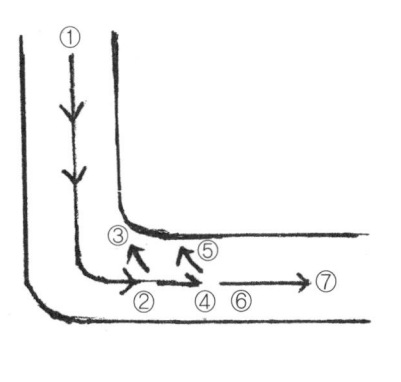

붓이 ①에서 ② 구부러지는 지점까지 내려오면 더 이상 붓이 나가지 않는다. 이때 붓을 왔던 방향 ③의 지점까지 들면서 민다. 들면서 밀면 붓이 모아지면서 어느 정도 정봉 상태가 된다. 정봉 상태가 되면 ④ 지점까지 당긴다. 당기면서 붓을 안쪽으로 밀면서 당긴다. 이때 붓면 일부가 바뀐다. 즉 붓 안쪽이 지면(紙面)에 닿고, 바깥쪽은 들린다. ④ 지점에 왔으면 다시 들면서 ⑤ 지점까지 민다. 정봉 상태가 되는 것은 위와 같다. ⑥ 지점까지 오게 되면 붓면이 90°로 바뀌며 정봉상태가 된다. 밀고 당기는 횟수는 초심자의 경우에는 여러번 하여야 하나, 숙달이 되면 한번으로 가능하다.

처음 수획(垂劃)이 아래로 내려올 때에는 ⊗면(面)이 지면(紙面)에 닿아 획을 긋게 되지만, 우측으로 방향 전환이 되면 "○"면이 지면에 닿아 획을 긋게 된다. 기타 세 모서리의 방향 전환은 방향만 다를 뿐 원리는 모두 같다.

(2) 원(圓-곡선) 만드는 방향 전환

서예에서의 방향 전환 방법은 두 가지가 있다. 즉 전절(轉折)이다. 전(轉)은 붓을 굴려서 방향 전환하는 방법이며, 절(折)은 붓을 꺾어서 방향 전환하는 방법이다.

전서(篆書) 외의 서체는 두 가지 방법이 서로 교차하면서 방향 전환을 하나 전서의 경우에는 오직 전(轉)으로만 방향 전환을 한다.

전서에서 원(圓)을 그리는 방법을 공부하는 것은 전서에서는 원과 곡선의 필획이 많다. 이것을 원만히 구사(驅使)하기 위하여 이를 공부하는 것이다.

원(圓) 그리는 방법

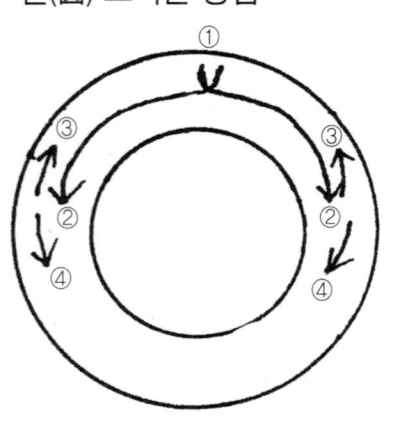

붓이 ①에서 출발하여 ②에까지 오게 되면 붓이 더 이상 휘어지지 않아 붓이 나가지 않는다. 이때 붓이 온 방향 ③쪽으로 밀면서 들어 세운다. 그러면 구부러진 붓이 어느 정도 정봉 상태가 된다. 다시 ④ 방향으로 행필해 나간다. ③에서 ④ 방향으로 나올 때 약간의 회전하는 감으로 행필하여도 좋다. 이것을 반복한다.

사. 결구(結構)의 정면향(正面向)과 무표정(無表情)

서예에서 전서(篆書)를 제외한 다른 서체(書體)의 경우에는 기이(奇異), 험절(險絶), 자유분방 등 독특함을 특징으로 삼고 있다. 그러나 전서의 경우는 이와는 전혀 다르다.

앞에서 언급한 바와 같이 결구를 구성하는 획(劃)은 획의 굵기를 같게 하고, 원필(圓筆)로만 쓰게 하며, 필획은 직선과 곡선으로만 운영하게 하며, 획의 균일한 간격과 대칭이 되도록 하고 결구(結構)는 편안하고 안정감을 주면서 정면향이 되고, 무표정과 온화함 속에 강건(剛健)함을 내포하도록 하고 있다.

아. 결구의 형태는 종장(縱長), 횡단(橫短)을 취한다.

글자의 형태에 대해서 전서(篆書)가 왜 장방형(長方形)인지 필자도 알 수는 없다. 이것을 알기 위하여 간단히 문헌(文獻)을 찾아 보았는데 이러한 이야기가 있다. "춘추시대(春秋時代) 이후에는 필획이 직선으로 변화하고 자형(字形)이 장방형으로 변화하였다"(中國書法藝術社(上) 裵奎河 編著, p.94)라는 글이 있다.

이 말을 다시 생각해 보면 한자는 상형(象形)이므로 춘추시대 이전에는 사물의 형상에 따라 글꼴이 표현되었으나 그 이후에는 점차 부호화로 발전하면서 장방형으로 된 것이 아닌가 생각해 본다. 그리고 춘추 이후에는 예서(隸書)를 제외하고 모두 장방형이다.

이렇게 한자(漢字)가 장방형인 것은 사람의 시각(視覺)이 세로가 긴(책자등 동일) 사각 형태를 편하게 볼 수 있지 않나 생각해 본다.

이상 전서(篆書)의 필법(筆法)에서 이야기 한 것은 모두 원칙을 이야기 한 것이라 보면 되겠다.

이 원칙 외에도 많은 필법(筆法)이 있다고 본다.

서예도 예술이다. 예술의 특성이 창작이 아닌가, 보다 발전하기 위해서는 원칙을 배운 후에 다양한 필법을 개척해 나가야 된다고 생각한다.

7. 기타

가. 이중자(二重字)

단주(段注)의 설문해자에는 본인이 확인한바에 의하면 7자(字)의 이중자가 있었다.

이중자에 대해서는 큰 의미가 없다고 생각하며, 많은 글자를 취급하다 보니 적은 오류가 있었다고 생각된다. 독자들의 의문이 있을 것으로 생각하여 그 내용을 다음에 표시해 둔다.

번호	해서	전서	첫 번째 글자 번호	두 번째 글자 번호	페이지	음과 뜻		비고
1	吹	𠺝	791	5275	43	1. 불 취	2. 관악기 취	
2	右	𤔲	836	1805	42	1. 오른쪽 우	2. 도울 우	
3	吁	㕥	875	2935	42	1. 아! 우	2. 근심할 우	
4	否	𠚢	896	7341	43	1. 아닐 부	2. 막힐 부	
5	敖	𢾍	2396	3702	124	1. 놀 오	2. 오만할 오	
6	愷	𢝩	2956	6402	105	1. 즐길 개	2. 밝을 개	
7	壠	𤎾	7091	8641	57	1. 칠할 롱		

나. 비백서(飛白書)

처음 설문해자를 썼을 때 많은 수(數)의 글자를 쓰다 보니 딱딱하다는 느낌을 받았다.

그래서 이를 조금이나마 피해 볼 방법이 없을까를 생각하였다. 그 방법이 비백으로 쓰는 방법이었다. 비백서는 후한(後漢) 때 채옹(蔡邕)이 홍도문(鴻都門) 벽에 칠공이 솔질하는 것을 보고 창안하였다고 한다.

비백은 많은 글을 쓸 때 딱딱함을 피할 수 있으며, 필획의 강건(剛健)함도 지닐 수 있다고 생각한다.

비백을 쓰는 방법은 먹물의 농도를 높이고 붓을 말려서(붓에서 먹물끼를 뺌) 쓰면 어렵지 않게 비백이 나온다. 그러나 비백은 필획이 잘 나가지 않으므로 서예에 조금 숙달이 된 후에 쓰는 것이 좋겠다. 그리고 비백으로 쓰면 붓이 잘 갈라진다. 붓을 자주 바꾸어 써야 한다.

다. 비정형구조(非定形構造)의 원리

이 글을 쓰는데 한 가지 어려웠던 점이 있었다. 즉 서예에서 불문율(不文律)로 되어 있는 비정형구조의 원리를 부수(部首)에 적용할 것인지? 여부와 적용한다면 한 부수가 시작되면 동일한 형태의 부수가 수자(數字) 내지 수백자(數百字)로 이어지는데 이를 어떻게 달리 쓸 것인가가 문제였다.

먼저 서예의 "비정형 구조의 원리"에 대해서 간략히 알아 본다.

서예의 비정형 구조의 원리란 왕희지(王羲之)가 난정서(蘭停敍)를 쓰면서 난정서에 나오는 갈 지(之) 스무자(字)를 모두 조금씩 그 형태를 달리 썼다고 한다.

이것은 서예에서는 한 작품(作品)에 동일한 글자가 두 번 이상 나오면 모두 그 글자의 형태를 달리 쓰는 불문율(不文律)이 있다. 이는 서조어자연(書肇於自然)이라는 말과 맥락을 같이 하는 말로서 서예는 자연에서 시작되었는데 자연의 현상은 돌(石) 하나라도 같은 것이 없다는 데에서 인용된 것이라고 한다. 설문해자(說文解字)는 자전(字典)이다. 따라서 설문해자에는 동일한 글자는 한 자(字)도 없다. 그러므로 문제될 것이 없다고 볼 수 있겠으나 문제는 부수(部首)이다.

설문해자는 부수별로 글자가 배열(540부수, 214부수 동일) 되어 있기 때문에 앞에서 언급한 바와 같이 한 부수가 시작되면 동일 형태의 부수가 수자(數字) 내지 수백자(數百字)가 이어져 나온다. 설문해자가 자전이기 때문에 동일하게 쓸려고 생각도 해보았으나 이 책(册)의 주(主)된 목적이 서예이기 때문에 비정형구조의 원리에 맞아야 된다고 생각하였다.

그러나 몇 자(字)도 아니고 때로는 수백자가 되는 부수를 어떻게 달리 쓸 것인가 하는 것이 어려웠다.

특히 다른 서체(書體)에서는 글자 형태의 융통성이 있다고 보겠으나 전서(篆書)의 경우에는 정형화(定形化)된 글자로서 거의 융통성이 없다.

그래서 모두 달리 쓸 수는 없다 하더라도 최선을 다하자는 생각에서 그 해결 방안을 모색(摸索)하였다. 먼저 여러 전서(篆書) 서책, 즉 여러 전서자전, 전서 관련 단행본, 전서 법첩 등을 수집하여 부수 글꼴이 다른 것을 참고하고, 일부는 갑골문(甲骨文), 금문(金文) 부수에서 까지 빌려 왔다. 그래도 수십자, 수백자를 달리 쓸 수는 없으므로 시각적(視覺的)으로 들어 보는 부분을 달리 쓰려고 노력하였다.

라. 전서(篆書)의 붓

전서의 필획은 전반적으로 둥글게 표현되어야 하며, 특히 기필(起筆)과 수필(收筆) 부분은 원(圓)형으로 표현되어야 한다. 그러기 위해서는 붓 끝이 날카로워서는 안되며 붓이 조금 마모된 붓이 좋다.

또 전서의 붓은 부드러운 붓 보다는 겸호필 등과 같은 강(強)한 붓이 좋다.

마. 서예이론서(書藝理論書)

서예를 배우게 되면 누구나 서예를 잘하기를 바라는 것이 사람의 마음이다.

필자는 취미생활로 서예를 18·9년 하였는데, 길다면 길고 짧다면 짧다고 볼 수 있겠다(대부분 서예 전문가들은 30년 이상을 하였다고 한다).

이 기간에 필자가 체득(體得)한 바에 의하면 서예를 잘하기 위해서는 무엇보다 자신의 노력이 중요하며 또 좋은 스승에게서 올바른 서예를 배워야 하고, 흔히 이야기 하는 전절(轉折)이 없는 글을 배워서는 아니된다. 그리고 이에 못지 않는 중요한 것이 있는데 그것은 서예 이론서를 많이 보고, 서예에 관한 지식을 쌓아야 한다고 생각한다.

서예 이론서가 무엇인가?

서예 이론서는 옛날 명필가(名筆家)들이 나는 어떻게 하니 서예가 잘 되더라고 글을 써놓은 것이다.

이론서를 많이 본다는 것은 그만큼 여러 훌륭한 스승에게서 서예를 배우는 것과 같은 결과가 된다.

그렇게 하므로서 자기가 앞으로 서예를 어떻게 해 나가야 할것인가 하는 길을 찾을 수 있다고 본다.

서예를 하는 일부 사람 중에는 서예는 단순한 기능(技能)이기 때문에 이론(理論)이 중요하지 않다는 사람도 있는 것 같다. 과연 그럴까?

간단한 예(例)를 한 가지 들어볼까 생각한다.

서법이론의 예서(隸書) 필법에 "천리진운(千里陣雲)과 고봉추석(高鋒墜石)"이라는 말이 있다. 풀이해 보면 '가로획을 그을 때에는 천리에 구름(군사)이 진을 친 것 같이 쓰고', '점(点)을 찍을 때에는 높은 산 봉우리에서 돌(바위)이 떨어지는 것 같이 쓰라' 는 뜻이다.

서자(書者)가 이런 이론을 알고 쓴 사람과 모르고 쓴 사람의 가로획과 점획이 동일할까, 그리고 앞으로 두 사람의 서예 발전 역량(力量)은 어떠할까, 어떤 예술이든지 이론(理論)과 실기(實技)는 맞물려 가야 그 기량이 상승(上昇)한다고 생각한다.

 필자(筆者)도 이론에 부족함이 많은 사람이다. 그러나 계속 닦아가고 있다고는 말할 수 있다.

 서예를 하시는 분들이 서예 이론서를 너무나 도외시(度外視) 하는 것 같아서 이 이야기를 마지막에 붙인다.

〈끝〉

筆 者

朴 炳 坤

學歷 : 高卒

經歷 : 公職 38年(釜山市 · 內務部)

붓과 친하기 : 18~19年

010-3947-2441

051-364-3600

許慎著 **說文篆書** 설문전서

2024年 2月 1日 초판 발행

발행인 이 홍 연 · 이 선 화
발행처 ㈜이화문화출판사

등록번호 제300-2015-92호
주소 서울시 종로구 인사동길 12, 310호(대일빌딩)
전화 02-732-7091~3 (도서 주문처)
02-738-9880 (본사)
FAX 02-725-5153
홈페이지 www.makebook.net

값 35,000원